Mr. WILLIAM
SHAKESPEARE

헨리 5세
The Life of Henry the Fifth

국립중앙도서관 출판시도서목록(CIP)

헨리 5세 / 셰익스피어 지음 ; 김정환 옮김. — 서울 : 아침이슬, 2012
 p. ; cm. — (셰익스피어 전집 ; 18)

원표제: The Life of Henry the Fifth
원저자명: William Shakespeare
영어 원작을 한국어로 번역
ISBN 978-89-6429-126-9 04840 : ₩10000
ISBN 978-89-6429-132-0(세트)

영국 희곡[英國戱曲]

842-KDC5
822.33-DDC21 CIP2012004214

헨리 5세
The Life of Henry the Fifth

헨리 5세의 생애

세익스피어 지음 | 김정환 옮김

아침이슬

일러두기

운문과 산문 구분을 명확히 했고, 행갈이를 원문과 똑같이 맞추었다. 각 작품을 잘 쓰인
시집 한 권 대하듯 읽으면 적당할 것이다.

등장인물

코러스

해리 왕 잉글랜드 왕 헨리 5세, 프랑스 왕위 요구자

글로스터 공작 ┐
 ├ 그의 동생들
클래런스 공작 ┘

엑스터 공작 그의 아저씨

요크 공작

솔즈베리

웨스트모얼랜드

워릭

캔터베리 대주교

일라이 주교

케임브리지 백작 리처드 ┐
 │
스크로우프 경 헨리, 메이샴의 영주 ├ 반역자들
 │
그레이 토머스 그레이 경 ┘

피스톨('권총') ┐
 │
님('도적') ├ 폴스타프의 옛 동료들
 │
바돌프 ┘

소년 폴스타프의 옛 시동

여인숙 여주인 옛 미세스 퀴클리('재빨리'), 현재는 피스톨의 아내

가워 잉글랜드인 지휘관

플루얼런 웨일즈인 지휘관

맥모리스 아일랜드인 지휘관

제이미 스코틀랜드인 지휘관

토머스 어핑검 경

존 베이츠

알렉산더 코트 　　잉글랜드 병사들

마이클 윌리엄즈

전령

샤를 왕　프랑스 왕 샤를 6세

이사벨　그의 아내이자 왕비

도핀　프랑스 왕세자, 그들의 아들이자 상속자

카트린느　그들의 딸

앨리스　나이 든 귀부인

프랑스 최고관

부르봉 공작

오를레앙 공작

베리 공작　　　　아쟁쿠르 전투에 참가한 프랑스 귀족들'

랑뷔르 경

그랑프레 경

부르고뉴 공작

몽조이　프랑스 전령

행정관　아르플레르의 행정관

사절들　프랑스가 잉글랜드에 보낸 사절들

대사에 나오는 외국 명

히드라 그리스 신화의 머리 아홉 개 달린 뱀

크레시다 트로일러스와 사랑하는 사이였으나 적군 디오메네스에게 마음을 빼앗겨 연
 인을 배신한다.

포이보스 태양신 아폴론의 별칭

마크 안토니 고대 로마의 정치가 안토니우스

페가수스 그리스 신화의 날개 달린 천마

헤르메스 그리스 신화의 전령 신

페르세우스 그리스 신화의 영웅. 메두사를 무찌른 안드로메다의 남편

엘리시움 그리스 신화에서 착한 사람이 죽은 후에 간다고 하는 극락. 이상향

히페리온 종종 아폴로와 혼동되는 태양의 신

마르스 로마 신화의 군신. 그리스 신화에서는 아레스

파르카 로마 신화의 탄생의 여신

바실리스크 쳐다보거나 입김을 부는 것만으로도 사람을 죽일 수 있다는, 뱀과 같이 생
 긴 전설상의 괴물

프롤로그

프롤로그로 코러스 등장

코러스 오 불의 뮤즈가 있어, 치솟다가

　가장 찬란한 상상의 하늘에 가닿는다면,

　무대는 왕국, 배우는 왕자들,

　그리고 군주는 관객, 그 광활한 장면을 지켜보는.

　그렇다면 그 호전적인 해리, 제 모습 그대로,

　취하게 되었으리, 전쟁신 마르스의 거동을, 그리고 그의 발뒤꿈치에

　사냥개처럼 줄에 매여, 기아가, 칼이, 그리고 불이

　쭈그리고 앉아 대기했으리 사냥에. 하지만 용서하십시오, 착하신 여러분 모두,

　영감 없는 밋밋한 영혼들이 감히

　이 보잘것없는 바닥에 가져오려 했군요

　그토록 거대한 대상을. 이 좁은 닭싸움 무대가 버텨 낼 수 있을까

　그 광대한 프랑스 벌판을? 혹은 우리가 쑤셔 넣겠는가

　나무로 만든 이 원형극장에다 바로 그 전투모들,

　아쟁쿠르의 하늘을 참으로 놀래켰던 그것들을?

　오 용서하십시오. 곡선의 0자 하나를 붙여 가면

비좁은 면적으로도 백만을 나타낼 수 있는 법이니,
우리, 이 위대한 총액의 0자들이,
여러분의 상상력에 작용케 하십시오.
상정하세요 이 벽들 테두리 안에
지금 갇혀 있는 것이 강력한 군주국 두 개라고,
높이 치솟으며 인접한 두 나라 변경을
위태롭고 좁은 해협이 둘로 가른다고.
때워 주십시오 우리의 결함을 여러분의 생각으로.
천 개 부분으로 한 사람을 나누고
각 부분마다 상상의 힘을 불어넣어 주세요.
생각하세요. 우리가 말 얘기를 하면, 눈에 그것이 보인다고,
말들이 받아들이는 그 대지에다 발굽 자국을 찍어 대는 게
보인다고
왜냐면 이제는 여러분의 생각이 우리의 왕들한테 군장을 갖
춰 주고,
그들을 이리저리 옮겨 주어야 합니다. 시간을 건너뛰고,
수 년 동안의 전적을 전화해야죠.
1시간짜리 모래시계로—그것을 보충해 드리려는 것이니
이 역사를 안내하는 코러스 역으로 저를 받아 주십시오,
그리고 프롤로그 역으로 여러분의 겸손한 인내심에 비노니
부디
부드럽게 들어 주시고, 친절하게 평해 주십시오, 우리들의
작품을.

　　　퇴장

제1막

숨이 그분 아버님의 몸을 떠나자마자
그분의 광포함도, 벼락 맞은 듯,
함께 죽은 듯했소. 그럼요, 바로 그 순간
영적인 반성이 천사처럼 다가와서
죄짓는 아담을 매질하여 그 안에서 바깥으로 몰아내고,
그의 몸은 천국으로서
감싸 간직하게 한 것이죠, 천상의 영혼들을.

1막 1장
헨리의 궁정

캔터베리 대주교와 일라이 주교 등장

캔터베리 주교, 말해 드리지요. 그 상정안은
　　　선왕 치세 11년 당시
　　　우세했고, 실제로 우리를 겨냥하여 통과된 내용입니다,
　　　다만 서로 다투고 시끄러운 시대였기에
　　　그리고 더 이상 추진을 안 했던 것뿐이지요.
일라이 그렇담 어떻게, 대주교님, 우리가 지금 그것에 저항하겠
　　　습니까?
캔터베리 생각을 해봐야죠. 그것이 우리를 겨냥하여 통과될 경우,
　　　우리는 우리가 가진 것의 반 이상을 잃게 돼요.
　　　모든 속세 용도 땅, 독실한 신자들이
　　　유언으로 교회에 기증한 그 모든 것들을
　　　우리한테서 빼앗아 갈 겁니다―내역을 보자면,
　　　국왕의 명예를 위해 내야 하는 유지비,
　　　자그마치 백작 15명과 기사 1천 5백 명,
　　　번듯한 향사 6천하고도 2백 명의,
　　　그리고, 문둥병 걸린 자와 노망든 자,

육체노동을 할 수 없는 궁핍하고 쇠약한 영혼들을 위한

씩 괜찮은 구호소 백 군데의,

그리고 왕의 금고에 그 밖에도

매년 1천 파운드씩. 계산은 그렇습니다.

일라이 한 번에 잔을 비우겠다는 거군요.

캔터베리 잔째 한꺼번에 삼켜 버릴걸.

일라이 하지만 무슨 수로 막죠?

캔터베리 국왕께서 더할 나위 없이 자애롭고 친절한 분이시니.

일라이 신성한 교회를 진정 사랑하는 분이시기도 하죠.

캔터베리 그분 젊은 날의 행태로 보아 놀라운 일이에요.

숨이 그분 아버님의 몸을 떠나자마자

그분의 광포함도, 벼락 맞은 듯,

함께 죽은 듯했소. 그럼요, 바로 그 순간

영적인 반성이 천사처럼 다가와서

죄짓는 아담을 매질하여 그 안에서 바깥으로 몰아내고,

그의 몸은 천국으로서

감싸 간직하게 한 것이죠, 천상의 영혼들을.

이토록 급작스런 학자 탄생은 전례가 없어요.

없었소, 개혁의 조류가

이토록 저돌적인 물살로 비리를 샅샅이 뒤진 적은.

숱한 히드라 대가리의 제멋대로 고집이

옥좌에서 그토록 빨리—그리고 대번에—쫓겨난 사례도

우리 국왕이 유일하고요.

일라이 우린 축복받은 거죠, 그 변화로.

캔터베리 그분 신학 논의를 일단 듣기 시작하게 되면,

경탄에 사로잡혀, 내적인 바람으로,
우린 국왕을 주요 성직자로 임명하고픈 욕망을 품게 되죠.
그분 국가대사 논의를 듣다 보면,
그분이 대체로 그 분야 전공이라는 말이 절로 나오고요.
그분 전술 강의를 듣다 보면, 귀에 들어오는
무시무시한 전투 이야기는 어느새 음악으로 바뀝니다.
어떤 정치 현안을 여쭙더라도,
그것의 고르디우스 매듭을 그분이 풀어내는데,
자기 양말대님 풀듯 간단하고—그래서 그분이 입을 열면,
대기, 그 허가받은 한량이, 조용하고,
벙어리 감탄이 사람들 귓속에 도사리며
도용하는 거죠, 그분의 달콤한 꿀맛 문장을.
그래서 삶의 기술과 실제가
그분께 낳아 준 그분 이론임이 분명하다는 거구.
놀랄 따름이오, 폐하께서 어떻게 그런 수확을 거두게 되셨
는지,
기질이 부황한 쪽이셨잖소,
동료라는 게 일자무식에, 무례하고, 또 천박한 자들이었고,
흥청망청 주연과 운동 경기에 온통 시간을 허비했지,
공부하는 모습은 전혀 안 보이셨는데,
공공장소와 교양 없는 패거리한테서
물러나거나 떨어진 적이 전혀 없는데.

일라이 딸기가 쐐기풀 밑에서 자라니까요,
먹음직한 딸기가 가장 잘 자라고 무르익는 것은
질 낮은 열매에 둘러싸여서고요.

바로 그렇게 왕세자께서 자신의 속 깊은 뜻을 가렸던 거죠

난폭의 장막으로—그것이, 분명,

성장했고요, 여름풀처럼, 밤에 가장 빠른 속도로,

보이지 않게, 하지만 내재한 능력에 따라.

캔터베리 맞는 말씀이오, 기적은 성경 시대에 다했으니까,

그러므로 우리는 인정할 필요가 있는 거겠지요, 자연의 이유,

어떤 사태의 그것을.

일라이 그건 그렇고, 훌륭하신 나의 대주교님,

어떤 방도로 우리가 이 의안을 완화할 수 있겠습니까,

하원에서 올린 건데요? 폐하께서는

찬성 쪽이신가요, 아니면 반대?

캔터베리 중립이신 것 같아요,

아니면 약간 더 우리 쪽으로 기우시는 중인지도,

우리를 겨냥한 의회정치꾼들을 좋게 보시기보다는.

왜냐면 내가 폐하께 제안을 올렸거든,

우리 성직자 집단을 대신하여,

그리고 현안과 관련하여,

내가 제안을 폐하께 상세히 설명드렸소.

프랑스 문제가 발생하면, 어느 때보다

더 많은 액수를 드리겠노라, 이제껏 성직자들이

그이 선조들에게 한 번에 드린 액수보다 더 많이.

일라이 제안이 어떻게 받아들여지는 것 같던가요, 대주교님?

캔터베리 폐하께서 흔쾌히 받으실 것 같더이다,

시간이 없어 충분히 다 듣지는 못하셨지만,

내 감으로는 폐하께서 기쁘게 들으셨을 거요,

분할 상속법과 명백한 혈통 계보로 보아

폐하께 참된 권리가 있는 몇몇 모모 공작 직위,

그리고 크게 보아 프랑스의 왕관 및 옥좌 얘기니까,

에드워드, 폐하 증조부로부터 비롯되는.

일라이 무슨 일 때문에 이 대화가 끊겼지요?

캔터베리 프랑스 사절들이 바로 그때

알현을 요청했어요―그러니 지금이면

그를 만나고 계시겠군요. 네 시죠?

일라이 예.

캔터베리 그러면 들어가서, 사절들 말을 들어 봅시다―

대충 짐작으로도 내용은 뻔해요

그 프랑스인 첫마디가 뭐든 간에.

일라이 제가 모시겠습니다, 듣고 싶기도 하고요.

 모두 퇴장

1막 2장
국왕 집무실

해리 왕, 글로스터, 클래런스 및 엑스터 공작, 그리고 워릭 및 웨스트모얼랜드 백작 등장

해리 왕 어디 있는가 나의 자비로운 캔터베리 경은?

엑스터 여기 대령치 않았습니다.

해리 왕 사람을 보내 부르세요, 우리 삼촌.

웨스트모얼랜드 사절들을 들일까요, 폐하?

해리 왕 아직요, 우리 친척. 결정을 하지요,
　　　　그의 말을 듣기 전에, 주요한 문제 몇 가지를
　　　　우리 및 프랑스와 관련하여, 생각해 볼 만한 몇 가지 말이오.

캔터베리 대주교와 일라이 주교 등장

캔터베리 하나님과 그분의 천사들이 폐하의 성스러운 옥좌를 지
　　　켜 주시고,
　　　　폐하께서 그 자리에 오래 머물게 하시기를.

해리 왕 고마운 말씀이오 진정.
　　　　학식 있는 경, 하던 말씀 계속해 주시오,
　　　　그리고 정당하게 또 경건하게 밝혀 주시오
　　　　프랑스에서 시행 중인 살리크 법이

짐의 주장을 가로막는 내용인지 아닌지.

그리고 하나님을 두려워하는 마음으로, 소중하고 충실한 나의 경,

삼가 주시오, 경이 읽은 것을 왜곡 해석하거나,

경의 근사한 이해력 과시를 위해

잘못된 재산 소유권 설명을 남발하는 일, 그 권리가

진실의 본색을 띤 것처럼 보이는 일을.

왜냐면 하나님이 아시오, 얼마나 많은 건장한 자들이

장차 피를 흘리게 될지, 대주교께서 짐에게 부추기는

그 내용을 관철하는 도중에 말이오.

그러니 신중하시오 경이 짐 개인을 저당 잡히는 일이니,

짐의 잠자는 전쟁의 칼을 깨우는 일이니,

짐이 경께 명하오 하나님의 이름으로 신중할 것을.

이런 두 왕국이 쟁패를 벌일 적에

많은 피를 흘리지 않은 적 결코 없었나니, 그 죄 없는 방울마다

모두에게 애통이고, 쓰라린 규탄인 것이오

자신의 잘못으로 칼을 갈게 하여

짧은 생애의 허다한 낭비를 유발시킨 자에 대한.

이 금지령을 명심하고 말씀하시오, 나의 경,

왜냐면 짐은 듣고, 새기고, 마음으로 믿겠소

경의 말씀은 경의 양심으로 씻기어

세례로 씻긴 죄만큼이나 결백하다는 것을.

캔터베리 그럼 들어 주소서, 자애로우신 군주님, 그리고 여러 귀족분들도,

여러분 자신과, 여러분의 목숨, 그리고 신하됨은
이 위풍당당한 옥좌 덕분이니. 아무 장애물도 없습니다
프랑스에 대한 폐하의 권리 앞에는 탄탄대로뿐
다만 이 조항, 전설의 프랑스 왕 파라몽이 반포했다는
'In terram Salicam mulieres ne succedant'—
'여자는 결코 살리족 땅에서 계승할 수 없다'—
이 '살리족 땅'을 프랑스인들은 부당하게 해석하고 있어요
프랑스의, 그리고 파라몽,
이 법과 여성 금지 창시자의 영토로 말이지요.
하지만 바로 그 나라 학자들이 충실하게 확인해 주는바
살리족 땅은 독일에 있습니다.
살레와 엘베 강 사이죠,
바로 그곳에, 샤르마뉴가 색슨족을 진압한 후,
거기다 일부 프랑스인들을 남겨 두고 정착케 했는데,
바로 그들이, 독일 여자를 경멸했어요
뭐랄까 몸이 헤프다는 이유로,
하여 그곳에 만든 거죠 이 법을. 정확히 말하면, 여성은 결코
상속녀가 될 수 없다 살리족 땅에서는—
이 살리족 땅은, 말씀드렸다시피, 엘베와 살레 사이에서
오늘날은 독일에서 메이센이라고 불립니다.
그렇다면 명백하지요 살리족 법은
프랑스 영토용으로 제정된 게 아니라는 점.
프랑스가 살리족 땅을
파라몽 왕 사후
421년 동안 소유하고 있었던 것도 아니죠,

멍청한 자들이 이 법 창시자로 추정하는 그가
죽은 연도는 주님 구세주 탄생 후
426년이고, 샤르마뉴 대제가
색슨족을 진압하고, 정말 프랑스인을
살레 강 너머에 정착시킨 것은, 기원
805년이니까요. 게다가, 그 나라 사가들 말은,
페펭 왕이, 그가 킬데릭 왕을 폐위시켰는바,
실제로, 모계 상속자로서—그는 혈통이
블리틸드 쪽이고, 블리틸드는 클로테르 왕의 딸이죠—
프랑스 왕위를 요구했고 등극했습니다.
휴 카페 또한—그가 찬탈한 왕관의 주인은
로레인 공작 샤를, 유일한 남성 상속자였죠,
진정한 샤를마뉴 계보와 혈통의—
자신의 왕위를 어떤 겉보기 진실로 정화해 보려고,
순수한 진실로는 허무맹랑한 거짓이었으나
행세한 바 있습니다, 랭가드 부인의 상속자로,
이 부인은 샤를맹의 딸이고, 샤를맹은 아들이죠,
루이 황제의, 그리고 루이 아버지가
다름 아닌 샤를마뉴다 이거죠. 또한, 루이 9세 왕도,
그는 찬탈자 카페의 유일 상속자였습니다만,
양심이 계속 심란했죠.
프랑스 왕관을 쓰고 있자니, 그러다가 비로소 편해졌습니다
미녀 이사벨 왕비, 그의 할머니가,
에르망가르드 부인 혈통이라는 사실에, 이 부인은,
샤를, 앞서 말한 로레인 공작의 딸이거든요.

그 결혼으로, 샤를마뉴 계보가

프랑스 왕관과 재결합한 것이고요.

그러니, 여름 태양처럼 분명하게,

페펭 왕의 자격과 휴 카페의 권리,

루이 왕의 만족, 모두 드러납니다,

여성의 권리와 자격으로 유지된다는 것이.

오늘날까지 프랑스 왕들이 그렇지요.

그럼에도 불구하고 그들은 이 살리족 법을 내세워

폐하의 모계 권리를 가로막으려는 것이고,

차라리 복잡한 분규로 자기들을 호도할망정

순순히 솔직하게 내놓지는 못하겠다는 거죠, 비뚤어진 자기들의 권리,

폐하와 폐하 선조들로부터 찬탈해 간 그것을 말입니다.

해리 왕 내가 법과 양심에 어긋남 없이 이 요구를 할 수 있다는 거요?

캔터베리 죄가 된다면 제 목을 치십시오, 경외하옵는 폐하.

민수기 27장 8절에 쓰여 있듯

'아들이 죽으면, 유산은

딸한테 가게 하라'는 것이지요. 자애로우신 폐하,

폐하의 것을 위해 나서서 펼치세요, 폐하의 피투성이 깃발을,

돌아보십시오 폐하의 강력한 조상님들을.

가서요, 경외하옵는 폐하, 폐하 증조부님의 무덤으로,

그분에게서 물려받으셨어요, 불러내세요 그분의 호전적인 영령,

그리고 폐하 종조부님, 흑태자 에드워드의 영령도,

이분은 프랑스 땅에 비극을 연출하셨지요,

프랑스 전군에 패배를 안기면서요,

그러는 동안 그분의 강력한 아버님께서는 언덕 위에

미소 지으며 서서 바라보셨습니다. 자신의 사자 새끼가

프랑스 귀족의 유혈을 먹이로 삼는 것을.

오 고결한 잉글랜드인, 거느린 병력의

절반으로 프랑스 전력의 자부심을 상대하고,

나머지 반은 웃으며 대기케 할 수 있었던,

모두 휴가, 전투 중지의 몸 식은 상태이게 할 수 있었던.

일라이 일깨우소서 그 용감한 죽은 이들의 기억을,

그리고 폐하의 강력한 팔로 갱신하소서 그분들의 공적을.

폐하는 그분들 후예고, 폐하는 그분들의 옥좌에 앉아 계십니다.

그분들을 유명하게 만든 피와 용기가

폐하의 혈관에 흐르고—세 겹 강하신 저의 국왕께서는

젊음의 5월 아침 바로 그 상태에 이르시어,

바야흐로 전공과 강력한 원정을 하실 만합니다.

엑스터 대지에 누운 폐하의 형제 왕들과 군주들이

앙망하고들 계시오, 폐하께서 떨쳐 일어날 날을

폐하 혈통을 지닌 옛날의 사자들이 그랬듯.

웨스트모얼랜드 그분들은 폐하께 명분이 있음을 아십니다. 수단과 힘도,

폐하께 있지요. 그 어느 잉글랜드 왕께서도

이토록 부유한 귀족과 이토록 충성스런 신하들로 하여금,

마음이 이곳 잉글랜드의 몸을 떠나

프랑스 벌판에 진을 치게끔 한 적이 없지요.

캔터베리 오 그들의 몸이 뒤따르게 하소서, 소중한 저의 폐하,

피와 칼과 불로써, 가서 폐하의 권리를 쟁취케 하소서.

그것을 지원키 위하여, 우리 성직자들은,

폐하께 바치겠나이다 기금을,

폐하의 어느 조상분도 성직자들한테서

받아 보지 못한 액수로.

해리 왕 짐은 프랑스 침공군 무장뿐 아니라,

별도의 군대를 배치하여

스코틀랜드인을 막아야 하오. 그들이 우리를 약탈할 테니까,

틈만 나면 말이오.

캔터베리 변경에 주둔한 군대가, 자애로우신 폐하,

충분한 벽이 되어 막을 것입니다

우리의 내륙을 변방의 좀도둑들로부터.

해리 왕 사냥꾼 마적 떼만 문제가 아니고,

스코틀랜드인 전체가 우리에게 적의를 갖고,

늘 말썽을 피워 온 이웃이라 이 말씀입니다.

사서에 기록되어 있지 않소, 나의 증조부께서

병력을 프랑스에서 드러내면 반드시

스코틀랜드인들이 방비 없는 그분 왕국으로

쏟아져 들어온 거요 밀물이 제방 틈새로 그리하듯

꽉 차고 왕성하게 넘쳐 나

그 고갈된 땅을 격렬한 공격으로 할퀴고,

통탄할 공격으로 성과 읍을 둘러싸면서 말이오,

하여 잉글랜드는, 방비가 비었으므로,

그 시끄러운 소리에 몸을 떨었던 것이오.

캔터베리 그들이 모국에 상처를 준 것보다 겁을 더 먹었사옵니다,
 폐하.
 그 사례를 말씀드리옵자면,
 모국의 기사들이 모두 프랑스에 있었고
 모국이 그녀 귀족들의 애도하는 미망인이었을 때
 모국은 자신을 잘 지켰을 뿐 아니라
 사로잡아 가두었지요, 길거리를 헤매는 개처럼
 스코틀랜드의 왕을, 그리고 그를 프랑스로 압송,
 에드워드 왕의 명성을 포로 왕들로 채웠고
 폐하 연대기가 예찬으로 풍부하기로는
 바다 개홈 바닥의 난파선 및 무수한 보물이 따로 없게 하였
 습니다.

한 대신 하지만 아주 오래되고 사실 그대로인 이런 말이 있지요.
 '프랑스와 싸워 이기려 한다면,
 우선은 스코틀랜드와 시작해야 하나니.'
 독수리 잉글랜드가 일단 사냥에 나서면,
 그녀의 방비 없는 둥지로 족제비 스코틀랜드가
 오거든요 살금살금, 그리하여 빨아 먹죠 그녀의 왕자 알을,
 고양이 없는 쥐 노릇으로,
 다 먹지도 못할 만큼 어질러 놓고 망가트리는 거죠.

엑스터 그렇다면 고양이가 집에 있어야 한다는 애기가 되는데.
 하지만 굳이 그럴 필요는 없소,
 우리에겐 있소, 필요한 것들을 지킬 자물쇠와
 좀도둑을 사로잡을 기발한 덫이.

무장한 손이 실제로 해외에서 싸우는 동안,

현명한 머리는 집에서 자신을 지키는 법.

왜냐면 정부는, 높고 낮은, 그리고 더 낮은 계급으로 구성되지만,

여러 기능으로 나뉘고, 조화를 이루는 것이오,

온전하고 자연스러운 어조로 합쳐지면서,

음악처럼 말이오.

캔터베리 맞습니다. 그러므로 하늘이

인간의 처지를 다양한 기능으로 나누어,

지속적인 노력을 경주케 하는 거죠,

그것에, 목표 혹은 과녁으로서,

복종은 당연한 거고요. 꿀벌들이 바로 그렇습니다,

그 피조물들이 자연의 규율로 가르칩니다.

질서 잡힌 행동을 사람들 사는 왕국에다가.

그것들한테 왕이 있고, 갖가지 직분이 있어,

일부는 치안판사들처럼 집안을 바로잡고

또 일부는 상인들처럼 바깥 교역을 감당하고

또 다른 일부는 군인들처럼, 독침으로 무장,

약탈한단 말입니다, 여름의 벨벳 꽃봉오리를,

그 약탈품을 그들은 즐거운 행군으로 가져오죠 집으로

그들 황제의 위풍당당한 텐트로,

황제는 분주한 위엄으로 점검합니다

노래하는 석공들이 황금 지붕 짓는 것을,

민간 시민들이 꿀 무게 다는 것을,

불쌍한 천민 짐꾼들이 무거운 짐을 들고

그의 좁은 문을 가득 메우는 것을,
슬픈 눈의 재판관이 그의 험상궂은 웅웅 소리와 함께
사형 집행 구역으로 넘기는 것은
게으른 하품하는 붕붕 벌이고요. 제 추론은 이렇습니다,
즉 숱한 것들이, 하나의 공통된
목적을 지니므로, 서로 다른 일을 할 수 있다는 거.
숱한 화살들이, 서로 다른 곳에서 시위를 떠나지만,
한 과녁으로 날아가듯, 숱한 도로가 하나의 읍에서 만나듯,
숱한 민물 개울이 하나의 소금 바다에서 만나듯,
숱한 직선들이 해시계 중심으로 몰리듯,
일단 개시된 수천 가지 행동은
하나의 목적으로 끝날 수 있고, 모두 잘 감당될 수 있다는
거죠,
결함 없이 말입니다. 그러니 프랑스로 가소서, 폐하.
폐하의 행복한 잉글랜드를 넷으로 나누시고,
그중 하나를 프랑스로 데려가소서,
그것으로 폐하께서는 갈리아 전체를 뒤흔들 것입니다.
우리가 집에 남겨진 그 세 배의 힘으로
우리 자신의 문을 개로부터 지키지 못한다면,
우리를 무참히 물어뜯게 하시고, 우리 민족은 잃게 하소서
강건과 정치 안목의 명성을.
해리 왕 프랑스 왕세자, 도팽이 보낸 사자를 불러들이라.
〔한두 명 퇴장〕
이제 짐은 결심이 섰고, 하나님과 여러분들,
짐의 권력의 고결한 힘줄들의 도움을 받아,

프랑스는 짐의 것이니 짐에게 복종시키거나
산산조각을 내려 하오. 짐이 그곳에 앉아,
크고도 풍만한 왕권으로
프랑스 및 그녀의 모든 왕국 수준 공작령을 지배하거나
이 뼈를 보잘것없는 단지에 묻거나 둘 중 하나요,
무덤 없이, 그 위에 아무 추도문도 걸치지 않고 말이오.
짐의 역사가 입을 한껏 벌려
짐의 업적을 거리낌 없이 칭송하거나, 아니면 짐의 무덤이,
벙어리 터키인처럼, 혀 없는 입으로,
밀랍 묘비명조차 새겨지지 않거나 둘 중 하나입니다.

　　　　　〔프랑스 사절들이 상자를 들고 등장〕

이제 짐은 기꺼이 듣겠노라 짐의 아름다운 친척
도핀의 뜻을, 듣기에 너희는
도핀의 전언을, 왕이 아니라, 들고 왔다니 말이다.

사절 괜찮으시겠습니까, 우리가 폐하께
맡아 온 내용을 가감 없이 전해 드려도,
아니면 간략하게 또 에둘러서 말씀드리오리까
도핀 전하의 뜻과 우리의 공개서한을?

해리 왕 짐은 폭군이 아니고, 기독교도 왕이고,
짐의 감정이 상한들 짐의 자애로움이 그것을 다스림이
짐의 감옥에 족쇄 차고 갇힌 천한 것들한테 하듯이 하리로다.
그러니 솔직하고 기탄 없는 명백함으로
짐에게 전하라, 도핀의 생각을.

사절 그렇다면 이렇게 요약하지요.
폐하께서는 최근 프랑스에 사신을 보내시어

몇몇 공작령을 요구하셨습니다, 폐하의
위대한 조상, 에드워드 3세의 권리로.
그 요구에 대한 답으로, 저희 주인이신 도핀께서는
폐하께서 혈기 방장한 티를 너무 내신다 하시고,
이르라 하셨습니다. 프랑스에는 아무것도 없다,
민첩한 갤리어드 춤 솜씨로 얻을 수 있는 것이,
그곳 공작령에 흥청망청 들어서지 못할 것이다.
하여 그분께서는 폐하께, 폐하 기질에 좀 더 걸맞는,
이 보물 상자를 보내시고, 이것을 받는 대신
원하신답니다, 폐하가 요구하는 공작령에 대해
앞으로 신경 끊어 주시기를. 이것이 도핀 말씀입니다.

해리 왕 무슨 보물이죠, 삼촌?

엑스터 〔상자를 열며〕 테니스공들이네요, 폐하.

해리 왕 기쁘구려, 왕세자가 그리 유쾌한 농담꾼이라니.
그의 선물과 여러분의 수고 모두 감사하오.
짐이 이 공에 짐의 라켓을 댈 때에,
짐은 프랑스에서, 하나님의 은총으로, 1세트 만에
처박아 버릴 테다 그의 아버지 왕관을 뒷벽 구멍 속에다.
가서 전하라 그가 상대한 자는 엄청난 싸움꾼이라
프랑스 궁정 전체가 혼란에 빠질 것이다
추격에 쫓기며. 그리고 짐은 잘 알겠다,
짐의 난폭했던 시절로 짐을 비웃으려 하는 그의 꼼수를,
짐이 그 시절을 어떻게 활용하는가는 가늠하지 않지.
이 초라한 잉글랜드 왕좌를 짐은 결코 소중히 여기지 않았고,
그러므로, 궁을 벗어나, 나를 내맡겼다

야만적인 방종에―항용 흔한 일 아니더냐
집을 떠나 있을 때 사람은 가장 즐겁기 마련이지.
그러나 도팬에게 전하라 나는 내 권위를 유지하고,
왕답게 행동하고, 내 위대함의 돛을 펼칠 것이다,
내가 내 프랑스 왕좌에 대해 정말 떨쳐 일어날 때에.
그것을 위해 나는 나의 왕권을 제쳐 두고
터벅터벅 걸었다, 근무 시간에 어울리는 사람처럼,
그러나 거기서 내가 일어서는 영광은 너무도 가득 차
부시게 할 것이다, 프랑스의 모든 눈들을,
그래 짐을 보는 도팬의 눈을 멀게 하리라.
또 전하라 유쾌한 그 왕세자에게 그의 이 조롱이
그의 공을 대포알로 바꾸었다고, 그리고 그의 영혼은
쓰라린 짐을 지게 될 터, 그 대포알로부터 날아갈
막대한 복수 때문에 말이다―왜냐면 수천의 과부들이
그의 이 조롱을 조롱하리라, 그들의 소중한 남편으로 하여,
조롱이 모자간을 떼어 놓고, 조롱이 성을 무너트린다.
그렇군, 어떤 경우는 잉태도 출산도 안 되었건만
명분을 갖겠구나, 도팬의 조롱을 저주할 만한.
그러나 이것은 모두 하나님의 의지 안에 있고,
내가 그분께 참으로 호소할 것이니, 그분의 이름으로
너희는 도팬한테 전하라 내가 가는 중이라고
가서 최대한 복수하겠다고, 그리고 없을 것이다
나의 정당한 손을 그야말로 신성한 명분에.
그러니 너희를 고이 보내 주마. 다시 도팬에게 전하라
그의 농담의 음미할 것은 고작 천박한 재치일 것이다

수천이 그것으로 하여 웃기보다는 울 것이므로.—
저들은 안전하게 보내 주거라.—잘 가거라.

사절들 퇴장

엑스터 즐거운 전언이었소.
해리 왕 보낸 자 낯빛이 붉어지게 만들려는 거니까요.
 그러므로, 나의 경들, 빼먹지 마시오,
 짐의 원정대를 보충할 행복한 시간을.
 짐은 이제 프랑스 생각 밖에 없소,
 하나님 생각 말고는, 그분은 국사보다 더 먼저시니까.
 허니, 이 전쟁을 위한 짐의 부대들을
 곧 모아 주시고, 온갖 지혜를 짜 내어
 가능한 한 빨리 더해 주시오,
 더 많은 깃털을 짐의 날개에. 왜냐면, 하나님의 인도로,
 짐은 꾸짖고 말겠소 이 도핀을 그의 아버지의 문전에서,
 그러므로 각자 모두 생각의 의무를 다하여,
 이 온당한 거사를 시행토록 합시다.

모두 퇴장. 화려한 취주

제2막

짐의 목숨을 노린 대가는 짐이 묻지 않겠으나,
짐은 왕국의 안전을 보살펴야 하는바,
그 왕국의 멸망을 너희가 획책했으니, 왕국의 법에
짐은 너희를 넘기노라.

2막 0장

✠

코러스 등장

코러스 이제 잉글랜드의 모든 젊은이들이 불타오르고,
　　　사치스런 빈둥거림은 옷장에 처박혔습니다.
　　　지금은 갑옷의 시대고, 명예의 생각이
　　　유일한 지배잡니다, 모든 이들의 가슴 속에서.
　　　모두 목초지를 팔아 말을 삽니다,
　　　모든 기독교도 왕들의 전범을 따라
　　　발뒤꿈치에 날개를 달고, 잉글랜드의 머큐리 전령신으로서.
　　　왜냐면 지금 기대가 하늘을 찌르고
　　　덮고 있습니다, 칼자루부터 칼끝까지
　　　제왕관, 왕관, 그리고 귀족의 화관들,
　　　해리와 그 뒤를 따르는 자들에게 약속된 그것으로.
　　　프랑스인들은, 정확한 정보를 입수했지요,
　　　정말 무시무시한 이 군비에 대해,
　　　두려움에 몸을 떨고, 창백한 음모로
　　　모사합니다, 잉글랜드 목적의 방향을 틀기 위하여.
　　　오 잉글랜드!―자그마한 모형이로다, 그대의 내적 위대함에,
　　　작은 체구지만, 강력한 가슴을 품었도다,
　　　무엇을 못하겠는가, 명예가 요구하는데,
　　　그대 아이들이 모두 착하고 적자라면?

그러나 보라, 그대 결점을 프랑스가 찾아냈구나.
텅 빈 가슴의 둥지를, 프랑스가 채운다
기만적인 크라운 금화로, 그리고 썩은 세 사내—
하나는, 리처드, 케임브리지 백작이고, 두 번째는
헨리, 메이샴의 스크로우프 경, 세 번째는
토머스 그레이 경, 기사, 노섬벌랜드의—
그들이, 프랑스의 금닢에 홀려—오 정말 죄악이로다!—
모반을 확약했다. 겁에 질린 프랑스와
그들의 손에 이 왕중왕 폐하께서 살해되리라,
지옥과 반역이 약속을 지킨다면,
그분이 프랑스행 배에 오르기 전, 사우샘튼에서.
관객들께서는 조금만 더 참으시오. 장소의
남용을 녹여 내고, 채우겠소—부득이—사건들로.
액수가 지불되고, 반역자들은 합의합니다.
왕은 런던을 출발하셨고, 장면이
이제 바뀝니다, 여러분, 사우샘튼으로.
지금 여기는 극장이고, 여러분이 앉아 계시면,
프랑스 그리로 우리가 여러분을 안전히 모셨다가,
다시 모셔 오겠습니다. 좁은 바다에 주문을 걸어
편안한 길을 내 드리도록 하지요—가능하다면
이 작품으로 멀미 나는 분 한 분도 안 계시기를.
하지만 왕이 나오실 때까지, 아니 그 전까지,
우리는 사우샘튼으로 장면을 옮깁니다.

퇴장

2막 1장
런던, 이스트칩 슬럼가

님 상병과 바돌프 중위 등장

바돌프　잘 만났네, 님 상병.

님　안녕히 주무셨습니까, 바돌프 중위님.

바돌프　그래, 피스톨 기수와 자네 아직 화해를 안 했나?

님　저야 뭐, 상관없거든요. 제가 말은 별로 안 하지만, 때가 오면
　　웃을 날 있겠죠―그거야 때는 때대로 가는 거고. 제가 싸움은
　　안 걸지만, 눈 딱 감고 칼 빼들고 있는 건 하거든요. 간단한
　　거죠, 하지만 그게 무슨 상관? 토스트에 치즈나 없고 알몸으
　　로 추위 견디는 건 하겠죠, 다른 사람 칼만치나―그게 다고요.

바돌프　내 아침 한 번 낼 테니 두 사람 화해하시게, 그리고 우리 셋
　　이 의형제를 맺고 프랑스로 가자구. 그렇게 해, 착한 님 상병.

님　정말, 난 살 수 있는 만큼 살겠소, 그건 확실하고, 더 이상 살
　　수 없을 때는 할 수 있는 대로 할 거고. 그게 내 안식이죠, 내
　　약속이고.

바돌프　하긴, 상병, 그가, 넬 퀴클리와 결혼을 했으니, 그 여자가
　　분명 자네한테 잘못했지, 자네가 약혼했던 여자 아니었나.

님　난 몰라요. 될 대로 될 밖에. 사람이 잘 수도 있고, 그 시간에
　　목구멍이 그 주변에 있고, 어떤 사람은 칼에 날이 있다고 하

지. 될 대로 될 밖에. 인내가 지친 암말일망정, 타박타박 걷는 거야 하지 않겠나. 끝을 봐야지, 뭐, 난 잘 모르겠지만.

<center>기수 피스톨과 여관 여주인 퀴클리 등장</center>

바돌프 밤새 안녕하셨소, 피스톨 기수. 〔님에게〕 피스톨 기수와 그의 아내가 오네. 착한 상병, 오늘은 참게.

님 안녕하시오, 우리 피스톨 여인숙 주인?

피스톨 진드기 발싸개 같은 놈, 네가 날더러 여인숙 주인이라구? 하나님 귀에 맹세컨대 그 말 취소해라. 우리 넬이 더 이상 투숙객을 받게 하지도 않을 것이고.

여인숙 여주인 안 하고말고요, 오래는, 바늘 끝을 놀려 정직하게 사는 점잖은 여편네 열 두서너 명만 하숙을 쳐도 곧장 매음굴 소릴 들을 판에.

〔님이 칼을 뽑아 든다〕

애그머니나, 아서요! 저자를 당장 아작내야지, 간통이든 살인이든 나고 말겠네.

<center>피스톨이 칼을 뽑아 든다.</center>

바돌프 어이 부관, 어이 상병, 여기서 싸우지 말고.

님 흥.

피스톨 니가 흥이다, 아이슬란드 개 같은 놈. 이 뾰족귀 아이슬란드 똥개 놈아.

여인숙 여주인 착하신 님 상병, 사내가 왜 이리, 칼을 치워요.

<center>그들이 칼을 칼집에 집어넣는다.</center>

님 자리를 옮길까? 네가 솔로면 상대해 주마.

피스톨 '솔로'? 이런 터무니없는 개새끼. 오 사악한 독사!

　　　네 가공할 쌍통에 솔로고,

　　　솔로다, 네 이빨에, 그리고 네 목구멍에

　　　그리고 네 가증스런 허파에, 그래 정말 네 배 속에―

　　　그리고 설상가상, 네 끔찍한 입에.

　　　그 '솔로' 내 돌려주마 네 내장에다,

　　　난 쏠 수 있거든, 약이 바싹 오른 피스톨이니,

　　　곧 번쩍 불을 뿜을 거거든.

님 난 악마 바베이슨이 아니란다, 네가 아무리 허풍 떨어도 소용
　　없어. 나는 그냥 널 사심 없이 흠씬 패 주고 싶구나. 나한테
　　이리 입냄새를 풍기면, 피스톨, 내 양날검으로 널 문질러 줄
　　밖에, 아주 박박. 날 피해 가겠다면 내 네놈 속창시를 콕 찔러
　　줄 밖에, 아주 제대로, 그게 내 소망이거든.

피스톨 오 사악한 떠버리에다, 저주받은 난폭한 짐승이로다!

　　　무덤이 정말 입을 벌리고 노망든 죽음이 가까이 왔으니,

　　　뽑으라.

　　　　　피스톨과 님이 칼을 뽑아 든다.

바돌프 내 말 들어, 내가 하는 말 들으라.

　　　〔그가 자신의 칼을 뽑아 든다〕

　　　먼저 치는 자, 그자를 내가 이 칼자루째 쑤셔 주겠다, 군인
　　의 명예를 걸고.

피스톨 대단한 맹세로다, 그러니 분노는 줄어들 밖에.

　　　〔그들이 자기 칼들을 칼집에 집어넣는다〕

〔님에게〕 네 손을 내게 다오, 네 앞발을 내게 줘.

　　용기가 아주 가상한 놈이로다.

님　내 언젠가 네놈 목을 따 버릴 테다, 확실하게, 그게 내 바람이거든.

피스톨　프랑스말로 꾸쁠 아 고르쥬,

　　그게 목을 따는 것. 다시 해보자는 거냐.

　　오 크레테의 사냥개, 네가 내 배필을 탐내는 것이냐?

　　안 되지, 빈민 병자 수용소로나 가거라,

　　그리고 오명의 매독 치료 땀탕에서

　　크레시다 빰치는 문둥이 창녀 한 명 데려오렴.

　　그녀 이름 돌 티어시트, 그리고 그녀를 배필 삼으라.

　　나는 있노라, 그리고 간직하겠노라, 예전의 퀴클리를

　　유일한 그녀로, 그리고―아니, 더 할 말 없다. 꺼져.

　　　　소년이 뛰며 등장

소년　우리 피스톨 여인숙 주인님, 제 주인께 와 보셔야겠어요, 그리고, 거기, 여주인님도요. 주인님께서 많이 아프셔요, 눕고 싶어 하시고요.―착하신 바돌프 님, 당신 얼굴을 그분 홑이불 사이에 넣어 주세요, 덥히는 냄비 대신으로요.―정말, 많이 아프셔요.

바돌프　요, 싸가지 없는 놈이!

여인숙 여주인　정말, 얼마 안 가 그가 까마귀밥으로 한 푸딩 내겠네. 왕께서 그의 심장을 죽였으니. 우리 남편, 집으로 오세요 금방.

소년과 함께 퇴장

바돌프 자, 두 사람 화해하겠는가? 우린 프랑스로 함께 가야지.
　　　　왜 쓰잘데없이 우리가 칼 갖고 서로 목을 그어야 하겠나?
피스톨 대홍수 넘치게 하라, 그리고 적들이 음식을 찾아 울부짖
　　　　게 하라!
님 내가 내기에서 이긴 돈 8실링 갚아 주겠나?
피스톨 그걸 주면 내가 비천한 노예다.
님 난 지금 받아야겠는걸. 그게 내 바람이거든.
피스톨 용기가 결정해 주겠지. 찔러 봐.

　　　　　　　피스톨과 님이 칼을 뽑는다.

바돌프 〔칼을 뽑으며〕 이 칼을 걸고, 먼저 찌른 놈, 그놈을 내가 죽
　　　　이겠다. 이 칼을 걸고, 그러겠어.
피스톨 칼이 맹세로다, 맹세는 지켜져야 하고.

　　　　　　　그가 칼을 칼집에 집어넣는다.

바돌프 님 상병, 친구가 되려면, 친구가 되게. 그러지 않으려면,
　　　　그래 그렇다면 나하고도 적이 되든지. 부디, 칼을 치우라구.
님 내 8실링 주는 거야?
피스톨 6실링 8펜스짜리 노블화를 주겠노라, 지금 당장,
　　　　　그리고 술 또한 사리라 그대에게,
　　　　　그리고 우정을 맺으리라, 형제애도.
　　　　　나는 님으로 살고, 님은 나로 하여 살리라.
　　　　　이것이 정당치 아니한가? 나는 군영의

납품업자 되실 몸이니, 이익이 쌓이리로다.

우리 악수하리로다.

님 노블화를 주는 건가?

피스톨 현찰로, 아주 정당하게 지불하리로다.

님 그럼 됐어, 그게 내 소망이거든.

> 님과 바돌프가 칼을 칼집에 집어넣는다.
> 여인숙 여주인 퀴클리 등장

여인숙 여주인 사람이면, 빨리들 존 경한테 와 보세요. 아, 불쌍한
인간, 매일 석삼일 열병에 어찌나 시달렸는지, 사람 꼴이 아
니라구요. 착하신 분들, 그이한테 와 보세요. 〔퇴장〕

님 왕이 그 기사한테 악의를 보였다구, 그게 용코였어.

피스톨 님, 네 말이 정답이도다.

> 그의 심장이 빠개지고 문드러졌지.

님 국왕께서는 훌륭한 왕이셔, 하지만 될 대로 될 밖에. 가끔 이
상하게 구는 분이니.

피스톨 가서 위로해 주세―왜냐면, 새끼 양들이니, 우린 살 거 아
닌가.

> 모두 퇴장

2막 2장

잉글랜드 남부 항구, 사우샘튼

엑스터 및 글로스터 공작, 그리고 웨스트모얼랜드 백작 등장

글로스터 참으로, 폐하께서 담대하십니다. 이 반역자들을 믿으시
다니.

엑스터 차차 꼬리가 잡힐 터.

웨스트모얼랜드 어쩜 그리도 부드럽고 단정한 태도를 보이던지요.
　　　마치 충성심이 자기들 가슴에 앉아 있는 것처럼,
　　　믿음과 변함없는 복종의 왕관을 쓰고 말이죠.

글로스터 국왕께서는 그들의 의도를 모두 간파하고 계십니다.
　　　그들은 꿈도 꾸지 못했을 정보 수집으로.

엑스터 쯧, 그분과 침상을 같이한 자,
　　　그분의 자애로운 은총을 질리도록 배부르게 받은 바로 그자
가—
　　　외국의 돈에 홀려 팔아 버리다니
　　　자기 주군의 목숨을 죽음과 배반에게 넘겨주다니.

*나팔 소리. 해리 왕, 스크로우프 경, 케임브리지 백작, 그리고 토
머스 그레이 경 등장*

해리 왕 이제 바람이 잔잔해졌으니, 배에 오릅시다.

우리 케임브리지 경, 그리고 친절한 우리 메이샴 경,

그리고, 그대, 나의 점잖은 기사, 여러분 생각을 말해 주시오.

짐이 데려가는 병력이면

프랑스 군세를 꿰뚫지 않겠소,

파멸을 안기고 달성할 수 있지 않겠소

우리가 그들을 모병한 그 목적을?

스크로우프 의심할 여지가 없나이다, 폐하, 각자 최선을 다한다면.

해리 왕 그 점은 내가 의심하지 않소, 짐은 충분히 믿고 있으니까

짐과 뜻을 같이하지 않는 자 어느 누구도

짐은 이 땅에서 데려가지 않고,

짐에게 성공과 정복을 기원하지 않는 자

어느 누구도 뒤에 남겨 두지 않는다고 말이오.

케임브리지 자고로 폐하보다 더 많은 외경과 사랑을 받은

군주는 없었나이다. 한 명도, 제 생각에는, 없나이다.

폐하 행정부의 달콤한 그늘 아래

마음에 앙심을 품고 불안하게 앉아 있는 신하는.

그레이 그렇지요. 폐하 아버님의 적이었던 사람들은

그들의 앙심을 꿀에 담그고, 정말 폐하를 모시나이다

의무와 열성 그득한 가슴으로.

해리 왕 짐은 그 점을 크게 감사하는 바요.

그리고 차라리 짐의 손의 용도를 잊을망정

그 무게와 가치에 합당하게

자격과 공헌에 보답하는 일은 잊지 않을 것이오.

스크로우프 그리하시면 충성은 강철의 심줄로 진력하고,

　　　　　노고는 희망으로 재생되어,

　　　　　폐하께 끊임없는 충성을 바칠 것이나이다.

해리 왕 짐도 그리 판단하오.—엑스터 삼촌,

　　　　방면해 주세요, 어제 투옥되었던

　　　　짐을 인신공격했던 그자를. 짐이 보기에

　　　　포도주가 과해 그랬던 것 같은데,

　　　　술 깨어 반성했을 테니 용서해 줘야죠.

스크로우프 자비로운 처사이시나, 지나친 방임이나이다.

　　　　　그자는 벌받게 하소서, 폐하, 저어되나이다 이 사례가,

　　　　　그를 용서함으로써, 같은 사례를 더 낳지 않을까.

해리 왕 오 하지만 자비를 베풀게 해 주시오.

케임브리지 자비를 베푸시는 건 좋으나, 벌 또한 주소서.

그레이 폐하, 그자를 살려 주신다면 커다란 자비를 보이시는 겁
　　　니다.

　　　　교도소 맛을 한참 보인 후에 말입니다.

해리 왕 아, 경들이 나를 너무도 사랑하고 보살피는 고로

　　　　이 가엾고 불쌍한 사람이 중한 벌을 받게 되는구려.

　　　　취해서 저지른 사소한 잘못에 짐이

　　　　짐의 눈을 감아 줄 수 없다면, 얼마나 크게 떠야 하겠소,

　　　　사형에 처할 중죄가, 씹히고, 삼켜지고, 소화까지 된

　　　　상태로 짐 앞에 나타날 경우? 짐은 아무래도 그자를 방면할
　　　까 보오.

　　　　비록 케임브리지, 스크로우프, 그리고 그레이 경은, 짐의 인
　　　신을

사랑으로 보살피고 고이 보존하려는 마음에서,

그자 처벌을 바라지만. 그러니 이제 프랑스 얘기로 넘어갑시다.

누가 새로 위임직을 맡았소?

케임브리지 제가 그 1인입니다, 주군.

폐하께서 오늘 그것을 청하라고 제게 명하셨지요.

스크로우프 저한테도 그러셨습니다, 주군.

그레이 저둡니다, 국왕 폐하.

해리 왕 그렇다면 리처드, 케임브리지 백작, 이것을 받으라.

여기 그대 것이다. 메이샴의 스크로우프 경, 그리고 기사경.

노섬벌랜드의 그레이, 바로 이게 그대 것이다.

그것을 읽고, 내가 그대들의 가치를 안다는 걸 알라.—

우리 웨스트모얼랜드 경, 그리고 엑스터 삼촌,

우리는 오늘 배에 오릅시다.—아니, 왜 그러는가, 신사분들?

그 종이에 뭐라 쓰였길래, 그대들

낯빛이 그토록 질리는가?—얼굴이 저렇게 변하다니,

저들의 뺨이 백짓장이로다— 왜, 무엇을 읽었길래

그리 겁에 질리고 핏기가

사라졌단 말인가?

케임브리지 진실로 저의 과오를 고하옵고,

신을 폐하의 자비에 맡기옵나이다.

그레이와 스크로우프 저희 모두 그것에 호소하나이다.

해리 왕 짐 안에 살아 있던 자비는 바로 방금

너희들 자신의 충고에 의해 억눌리고 죽임당했노라.
너희들은 감히, 수치심에, 자비를 말해선 안 되리라.
너희들 자신의 논지가 너희들 가슴을 공격하노니,
개들이 그들 주인을 공격하듯, 너희를 물어뜯느니.—
보는가 그대, 나의 왕자들과 나의 귀족들이여,
이 잉글랜드 수입 괴물인형들을? 여기 이 케임브리지 경은,
여러분은 알 것이오 짐의 사랑이 얼마나 기꺼이 부응하여
그에게 마련해 주었는지, 그의 명예에 속하는
온갖 특권을 말이오. 그런데 이 사악한 자는
몇 푼 안 되는 가벼운 금화 때문에 가벼이 음모하고
맹약했소. 프랑스의 계획,
여기 사우샘튼에서 짐을 죽이려는 계획에. 그것에
이 기사, 짐에게 은혜를 입기로는
케임브리지 못지않은 그가, 또한 그랬고. 그러나 오
네게 내가 무슨 말을 하리, 스크로우프 경, 너 잔악한,
배은망덕한, 야만적이고 비인간적인 짐승에게?
내 온갖 의논의 열쇠를 쥐고 있던 네가,
내 영혼의 바로 밑바닥을 알고 있는 네가,
네 용도로 돌리고자 마음만 먹었다면
나를 금으로 주조해도 될 뻔했던 네가,
가당키나 했더냐, 외국의 고용이
네 몸에서 악의 불똥 하나를 빼내어
내 손가락이라도 성가시게 하는 일이? 너무나 이상하여
비록 그 진실의 뚜렷한 드러남이
하양 위 검정 같으나, 내 눈에 좀체 보이지 않는도다.

반역과 살인은 늘 한데 엮인 것이,
각자의 목적에 맹세한 멍에 쓴 두 악마처럼,
너무도 악마한테 자연스럽게 벌어지는 것이라
경악이 그것에 소리 지르지 않는 법,
하지만 너는, 온갖 자연 질서를 거스르며, 들여오는도다
놀라움을, 반역의 그리고 살인의 배우자로서.
그리고 너를 이토록 부자연스럽게 만든
그 교활한 악마가 누구든
지옥에서 그 탁월함을 인정받았으리로다.
그리고 반역을 부추기는 다른 악마들은
저주를 서투르게 감추지,
넝마로, 구실로, 그리고 모양으로, 그 연원이
빛 좋은 개살구 종교 흉내니까,
하지만 너를 주물하고, 모반을 명한 그자는,
반역을 해야만 하는 동기를 네게 전혀 주지 않았다,
배반자의 오명을 뒤집어쓰는 게 동기라면 모를까.
너를 이렇게 속여 먹은 바로 그 악마가
그의 사자 걸음으로 세상 전체를 걷게 된다면,
그는 광대한 지옥으로 다시 돌아가
악마 부대에 이렇게 말할지 모른다, '이 세상에
잉글랜드인 영혼만큼 얻기 쉬운 게 없더군.'
오 네가 정말 의심으로 감염시켰구나
신뢰의 달콤한 맛을. 누가 충성스러워 보인다?
바로 네가 그랬다. 누가 진중하고 학문이 깊어 보인다?
바로 네가 그랬어. 귀족 가문 출신이다?

바로 네가 그랬지. 독실해 보여?

바로 네가 그랬다. 아니면 누가 음식을 아껴 먹고,

기쁨이건 노여움이건, 과도한 열정에서 자유롭고,

정신이 멀쩡하고, 감정에 치우치지 않고,

겸손한 외모로 얹고 덮고,

귀 없이 눈만으로 일을 처리하지 않고,

그렇지만 정화된 판단으로 양쪽 다 믿지 않는다?

그런, 그리고 그리 세련된 모습이 바로 너였느라.

그렇게 너의 타락이 남긴 얼룩은

표시하는구나, 온전히 갖추고, 최상을 부여받은 이들을

모종의 의심으로. 내 너를 위해 울리라.

너의 이 반란이 내 생각에는

인류의 또 다른 타락 같기에.—그들의 잘못은 명백하다.

그들을 체포하여 법의 심문을 받게 하라,

하나님께서는 그들이 한 짓을 사하여 주시기를.

엑스터 당신을 대역죄로 체포하겠소. 이름은 리처드, 케임브리지
백작.—당신을 대역죄로 체포하겠소. 이름은 헨리, 메이샵의
스크로우프 경.—당신을 대역죄로 체포하겠소. 이름은 토머
스 그레이, 기사, 노섬벌랜드의.

스크로우프 우리의 목적을 하나님께서 정의롭게 폭로해 주셨습니
다.

그리고 전 뉘우칩니다. 저의 잘못을 저의 죽음보다 더,

그러므로 폐하께 용서를 빕니다,

몸으로 그 대가를 치른다 하더라도.

케임브리지 저는, 프랑스의 금에 유혹된 건 아니었지요,

그 금이 하나의 동기가 되어
제 의도를 더 빨리 실행하려 하기는 했습니다마는.
하지만 막아 주신 것을 하나님께 감사드리고,
진정 벌을 달게 받으면서,
하나님과 폐하께 용서를 간청드리옵니다.

그레이 이제껏 어느 충직한 신하도 기뻐하지 않았습니다.
아주 위험한 반역의 발각에,
제가 지금 제 자신에 대해 기뻐하는 것보다 더는,
저주받은 음모를 가로막힌 제 자신에 대해 말입니다.
제 잘못을, 그러나 제 몸은 말고, 용서하소서, 폐하.

해리 왕 하나님이 자비로 너희를 사해 주시기를. 판결이다.
너희는 짐의 옥체를 해치려 공모하였다,
선포되고 적시된 적과 결탁했고,
그의 금고에서
수령했다. 짐의 죽음에 대한 황금의 선금을,
그리하여 너희는 팔아넘기려 했지, 너희 왕을 학살에게,
그의 왕자와 귀족들을 굴종에게,
그의 신민들을 억압과 경멸에게,
그리고 그의 왕국 전체를 황폐 속으로.
짐의 목숨을 노린 대가는 짐이 묻지 않겠으나,
짐은 왕국의 안전을 보살펴야 하는바,
그 왕국의 멸망을 너희가 획책했으니, 왕국의 법에
짐은 너희를 넘기노라. 그러니 너희 여기를 떠나,
불쌍하고 비참한 것들, 가거라 너희 죽음한테로
그 맛을, 하나님의 자비로,

너희가 견딜 수 있기를, 그리고 진정 참회하기를,
너희의 온갖 통탄할 과오를 말이다.—데려가라.

〔반역자들이 감호 속에 퇴장한다〕

이제 경들은 프랑스로 갑시다, 이 거사는
경들에게, 짐에게 그렇듯, 똑같이 영광스러울 것이오.
짐은 의심치 않소, 공정하고 운이 좋은 전쟁을,
하나님께서 그리 은혜롭게도 폭로해 주셨음이오,
이 위험한 반역, 짐의 길에 도사렸다가
짐의 시작을 방해하려던 그것을. 짐은 이제 확신하오,
짐의 길에 온갖 장애물이 제거되었소.
그러니 전진, 동포여. 우리 내맡깁시다
우리의 병력을 하나님 손에,
그리고 즉각 출발합시다.
유쾌하게 바다로, 전쟁의 표식을 올려라.
잉글랜드의 왕도 아니리라, 프랑스 왕이 아니라면.

화려한 취주. 모두 퇴장

2막 3장
이스트칩

피스톨 기수, 님 상병, 바돌프 중위, 그리고 퀴클리 여인숙 여주인
등장

여인숙 여주인 부탁이니, 여보, 우리 남편, 사우샘튼 가는 길목 스
 테인즈까지만 같이 가게 해 줘요.

피스톨 아니오, 그러면 사나이 마음 슬프지. 바돌프,

 기분 풀게, 님, 그 허풍 다 어디 갔나, 애야, 내거라

 기운을. 폴스타프 그는 죽었단다.

 우리는 그래서 슬퍼해야 하는 거고.

바돌프 그와 함께 있으면 좋겠네, 그가 어디에 있든, 천국이든 지
 옥이든.

여인숙 여주인 아니, 지옥은 아녜요. 아브라함 가슴에 있다구, 사
 람이 그 가슴에 가 본 적이 있기는 하다면. 끝이 멋졌잖아, 갓
 세례 받은 아기처럼 떠났다구요. 게다가 딱 12시와 1시 사이.
 조수 흐름이 바뀔 때 갔어요—내가 보니 그가 홑이불을 더듬
 거리고, 침대보 꽃들을 희롱하고, 자기 손가락 끝에 대고 실
 실 웃는게, 한 길 밖에 없겠더라고. 코가 펜촉처럼 날카롭고,
 그는 푸른 초원 어쩌고 성경 시편을 횡설수설했거든. '왜 이
 래요, 존 경?' 내가 말했지. '아니, 대장부가! 기운을 내세요.'

그러자 그가 외치더라구, '하나님, 하나님, 하나님', 세 번인가 네 번을. 그래서 내가, 위로해 주려고, 하나님 생각은 하지 말라고 했지, 그런 따위 생각으로 정신 사납게 하지 마슈 아직은. 그랬더니 발에다 옷가지를 더 얹어 달라 합디다. 내가 손을 침대에 집어넣고 발을 만져 보니, 돌이나 그렇게 차지 원. 그리고 나서 내가 무릎을 만져 보고, 위로 또 위로 가 보았는데, 모두 돌처럼 차더라구.

님 색 포도주 욕을 그렇게 했다던데.

여인숙 여주인 맞아, 그랬어요.

바돌프 여자 욕도.

여인숙 여주인 아니, 그건 아니고.

소년 아니, 그랬어요. 여자는 악마의 화신이라 그랬어.

여인숙 여주인 화신 같은 소리, 그이는 그런 말 몰라.

소년 언젠가 그러셨다고요. 여자 때문에 악마가 자길 잡아갈 거라고.

여인숙 여주인 그이가 뭐랄까, 정말, 여자 때문에 골치를 썩이긴 했지만―그때는 그가 제정신이 아니었다구, 바빌론의 창녀 어쩌구 하면서.

소년 생각 안 나세요, 주인님이 벼룩 한 마리 바돌프 아저씨 코에 달라붙은 걸 보고, 지옥불에 타는 검은 영혼이라고 했는데.

바돌프 그래, 그 불을 유지해 줄 연료가 없어졌구나. 내가 그분 모시며 얻은 재물은 그게 단데 말이지.

님 이제 가야지? 왕이 사우샘튼을 떠날 텐데.

피스톨 자, 떠나자구.―내 사랑, 그대 입술을 주오.

〔그가 그녀에게 입을 맞춘다〕

내 개인 재산과 가재도구를 잘 건사하시오.

정신 차리고. 구호는 '현찰 박치기'.

아무도 믿지 말 것, 맹세는 지푸라기, 사내의 신의란 바삭바삭 부서지는 과자,

그리고 입장 고수는 개소리니까, 내 사랑.

그러므로 당신 좌우명은 '조심 또 조심'.

가시오, 그대 수정 눈물을 닦아요.─무기를 든 단짝 동료들아.

프랑스로 가자, 말거머리처럼, 애들아,

가서 빨자, 가서 빨자, 피 바로 그것을 빨자!

소년 〔방백〕 그건 건강에 안 좋은 음식이라든만, 사람들이.

피스톨 그녀의 부드러운 입에 입 맞추고, 전진.

바돌프 잘 계시오, 여주인.

그가 그녀에게 입을 맞춘다.

님 난 입 못 맞춰. 그게 기분이란 거지. 하지만 안녕.

피스톨 〔여인숙 여주인에게〕 가정주부 기량을 발휘할사. 집 밖으로 나오지 마시오, 이것은 명령이오.

여인숙 여주인 잘 가요! 안녕!

따로따로, 모두 퇴장

2막 4장

프랑스(앞으로 계속) 루앙, 왕의 궁정

화려한 취주. 프랑스 샤를 6세 왕, 도핀, 최고관, 그리고 베리 및
부르봉 공작 등장

샤를 왕 잉글랜드인들이 이렇게 전력으로 침공해 오니,

중차대한 일이 아닐 수 없소,

우리를 지키며 왕국답게 응전하는 일이.

그러므로 공작, 베리의 그리고 부르봉의,

브라방의 그리고 오를레앙의 공작들은 출정할 것이다.

그리고 너 왕세자는, 신속한 만반의 조치로,

전선 내 우리 읍들에 용감한 병사들을 배치하고

방어 수단을 수리 및 보강케 하라.

잉글랜드 왕 그의 진격이 거세기

소용돌이에 빨려드는 물과 같으니라.

그렇다면 우리는 의당 대비를 해야 한다

걱정이 시키는 대로, 근래의 사례,

우리가 치명적으로 깔보았던 잉글랜드인들이

우리 전장에 남겨 놓은 그것이 있으니.

도핀 너무도 가공할 나의 아버님,

적에 맞서 우리가 무장하는 것은 참으로 마땅하옵니다,

평화 자체가 왕국을 무겁게 해서는 안 되고—
전쟁이나, 무슨 다툼이 없더라도—
국방, 징병, 군비는
유지되고, 모이고, 수집되어야겠지요
곧 전쟁이 있을 것처럼.
그러므로, 말씀드리건대, 마땅히 우리 모두 나서서
살펴야 한다는 겁니다, 프랑스의 병들고 약한 부분을.
그리고 우리는 두려운 내색 없이 하자는 겁니다,
그래요, 잉글랜드가 성령강림절 모리스 댄스 추느라
법석이더라는 소식을 들은 그 정도 내색으로요
훌륭하신 주군, 잉글랜드 왕은 워낙 경솔하거든요,
왕홀을 쥐고 있는 건 얼토당토않게도 아주
부황하고, 정신 사납고, 천박하고, 변덕스런 청년이라
두려움은 가당치 않습니다.

최고관 오 그만하세요, 도팽 왕세자님.
저하는 이 왕을 너무도 잘못 보고 있습니다.
물어보소서 저하 최근 사절들에게
얼마나 대단한 기품으로 그가 사절들 말을 들었는지
얼마나 훌륭한 원로 자문역들을 두고 있었는지,
반대 의견에 얼마나 겸손했고, 그럼에도 불구하고
꿋꿋한 결심이 얼마나 무시무시했는지,
그러면 아시리라, 그의 예전 어리석은 행동들은
로마인 부르투스의 외양에 불과했다는 것을,
사려 깊음을 어리석음의 웃옷으로 가린 거죠,
정원사가 거름으로 덮어 가장 먼저 나고

가장 섬세한 뿌리들을 가려 주듯이 말입니다.

도핀 그게, 그렇지가 않아요, 우리 최고관님.

하지만 우리가 그렇게 생각하더라도, 문제는 없지요.

방어 시엔 적을 겉보기보다 더

강력하게 평가하는 게 최선이니까.

그렇게 방비의 비율이 채워지는 거고—

반면, 비율이 약하고 인색하면,

정말 구두쇠처럼 옷감을 너무 아껴

웃옷을 버리게 되는 거구요.

샤를 왕 생각하겠노라 짐은 해리 왕을 강자로.

그러니 왕자들아, 강력히 무장하고 그를 맞도록 하라.

그의 친척이 우리의 피맛을 본 바 있고,

그가 물려받은 그 피비린내 나는 혈통이

낯익은 우리 거리를 유령처럼 출몰한 바 있도다.

잊을래야 잊을 수 없는 치욕이 우리에게 있었다,

크레시 전투가 치명적으로 벌어졌을 때,

우리의 모든 왕자들을 사로잡은 손은,

그 검은 이름, 에드워드, 웨일즈의 흑태자 손이었지,

그러는 동안 그의 승승장구 아비는, 산 위에서,

공중에 치솟아, 황금 햇빛의 왕관을 쓰고,

보았다 그의 영웅적인 씨앗을 그리고 미소 지었다, 씨앗이

자연의 작용을 짓이기고, 하나님과 프랑스 아버지들이

20년 동안 가꾸었던 무늬를

훼손하는 광경에. 이자는 줄기니라,

승리를 거둔 그 혈통의, 그러니 짐은 두려울 밖에 없다

그가 물려받은 강력함과 행운이.

　　　　전령 등장

전령　해리, 잉글랜드 왕이 보낸 사절들이,
　　　폐하를 뵙게 해 달라는 간청입니다.
샤를 왕　즉시 만나보겠다. 가서 데려오라.

　　　　〔전령 퇴장〕

　　　숨 가쁘게 몰아붙이는 거 보시구려, 친구들.
도핀　머리를 돌려 추격을 막지요. 겁쟁이 개들은
　　　그들이 위협하는 대상이 멀리 앞에서 뛰고 있을 때
　　　가장 크게 짖는 법이니까요. 훌륭하신 우리 폐하,
　　　잉글랜드인에게 치명타를 먹이고, 그들이 알게 하소서
　　　어떤 군주국을 폐하께서 다스리고 계신지.
　　　자기사랑은, 폐하, 자기무시만큼
　　　사악한 죄는 아니옵니다.

　　　　엑스터 공작, 시중을 받으며 등장

샤를 왕　우리 형제 잉글랜드 왕이 보내셨소?
엑스터　그렇사옵고, 그분께서 폐하께 이리 전하라 하셨소.
　　　그분이 원하십니다. 전능하신 하나님의 이름으로,
　　　폐하께서 옷을 벗고 내려놓으시기를,
　　　빌려 간 영광, 하늘의 하사에 의해,
　　　자연의 그리고 국가의 법에 의해,
　　　그분과 그분 자손한테 속한 것, 즉 왕관과,
　　　관습 및 시대의 법에 의해 프랑스 왕관에 적용되는

온갖 광범한 권한을 말이오. 이것이 불법적이거나,
에두르는 요구, 오래전 사라진 시절의
벌레 먹은 구멍에서 끄집어냈거나, 낡은 망각의 먼지에서
갈퀴로 긁어낸 그것이 아님을 아시라고
그분께서 폐하께 기억 생생한 이 족보,
매 가지마다 진정 결정적인 이것을 보내니,
폐하께서 살펴봐 주기를 바라십니다,
그러면 폐하께서 알게 되시는 바 그의 직계 조상이
그의 유명한 조상들 중 가장 명성 높은 이,
에드워드 3세시니, 그분의 명은 폐하 왕관과
왕국을 내놓으라는 겁니다. 부당하게 가져간 거니까요,
그분, 원래 소유자이자 지금의 진정한 권리자한테서.

사를 왕 그리 안 하겠다면?

엑스터 피로써 강제하겠소. 폐하께서 왕관을 숨긴 곳이
폐하 심장 속이라도, 그분은 갈퀴로 찾아낼 거니까.
그러므로 격렬한 폭풍우로 그분이 오고 계신 것이오,
천둥으로 또 지진으로, 조브 신처럼,
요구가 실패하면, 그분은 강제하실 거요.
그리고 폐하께 명하십니다. 주님의 연민으로,
왕관을 내놓으라, 그리고 자비를 보이라 하십니다
그 불쌍한 영혼들, 이 굶주린 전쟁이 집어삼키려
광대한 턱을 여는 그들에게, 그리고 폐하 머리 위로
돌리십니다 그분이 과부의 눈물을, 고아의 울음을,
죽은 자들의 피를, 슬퍼하는 처녀의 신음을,
남편, 아버지, 그리고 약혼한 연인들,

이 논란 속에 집어삼켜질 그들을 위한 그것들을.

　　이상이 그분의 요구, 그분의 위협, 그리고 나의 전언이오—

　　도팽께서 이 자리에 있지 않다면 말이오,

　　특별히 도팽께 전할 말이 또한 있으니까요.

샤를 왕 짐으로서는, 이 문제를 좀 더 생각해 보겠소.

　　내일 사절께서는 짐의 온전한 의사를 듣고

　　짐의 형제 잉글랜드 왕께 돌아가게 될 것이오.

도팽 도팽이라면,

　　내가 바로 그요. 잉글랜드로부터 내게 어떤 내용을?

엑스터 조롱과 일축, 천시, 경멸,

　　그리고 강력한 발신자께 흠이 되지 않는

　　기타 모든 것을, 그분께서 전하께 전해 드리라 하셨소.

　　나의 왕께서 이리 말씀하시오. 전하의 아버지 폐하가

　　모든 요구를 온전히 받아들임으로써,

　　그분 폐하께 전하가 보낸 조롱의 쓴맛을 완화치 않으면,

　　그 대가로 전하가 아주 뜨거운 맛을 보게끔

　　프랑스의 크고 작은 자궁의 동굴들이

　　전하의 잘못을 꾸짖고 돌려줄 것이다. 전하의 조롱을

　　대포 소리의 메아리로.

도팽 설령 내 아버님께서 호의적인 답을 주신단들

　　그건 내 뜻이 아니오. 나는 잉글랜드와

　　오로지 분쟁만을 원하거든요. 그 목적으로,

　　그의 젊음과 까부는 짓에 어울리므로,

　　내가 그에게 파리의 공을 보낸 것이고.

엑스터 그분이 그 대가로 파리 루브르궁을 벌벌 떨게 만들 터,

그것이 강력한 유럽의 주된 궁정이라도.
그리고 확신해도 좋소, 전하는 차이를 알게 될 거요,
그분 신하인 우리가 놀라움으로 알게 되었듯,
더 젊었던 날 그분의 가망과
지금 장악한 그것 사이 차이를. 지금 그분은 재는 것이오
시간을 가장 작은 단위까지. 그것을 전하는 깨달으시리다,
전하 자신의 손실로, 그분이 프랑스에 머무시게 되면.

샤를 왕 〔일어서며〕 내일 사절께 짐의 마음을 온전히 전하리다.

 팡파르

엑스터 크게 서둘러 주소서, 아니면 우리 왕께서
 이리로 직접 오시어 꾸물대는 이유를 물으실지 모르오─
 이미 이 땅에 상륙하셨으니까요.
샤를 왕 곧 공정한 조건을 마련하여 보내드리겠소,
 하룻밤은 너무 짧고 휴식이 없소,
 이렇게 중대한 문제에 답하기에는.

 모두 퇴장. 화려한 취주

제3막

평화 시에는 사내에게 가장 잘 어울리는 것이
겸손한 침묵과 자기낮춤이지만,
전쟁의 폭발음이 우리 귀를 울릴 때,
그때는 행동이 호랑이 같아야 하나니.

3막 0장

✠

코러스 등장

코러스 이렇게 상상의 날개를 달고 우리의 장면은 날아갑니다
　　　동작의 민첩함이
　　　생각의 그것 못지않게. 여러분은 보았다고 가정하세요
　　　위풍당당 군장의 왕이 도버 부두에서
　　　왕의 배에 올라타는 모습, 그의 용감한 함대의
　　　비단 색테이프 장식은 젊은 포이보스를 향해 펄럭이고.
　　　여러분 상상과 노세요, 그리고 그 안에서 보십시오
　　　삼줄 타고 낑낑대며 올라가는 소년 선원들을,
　　　들으십시오 날카로운 선장 호각 소리, 뭐라 명령합니다,
　　　혼란스런 아우성에 대고, 보세요 실로 짠 돛,
　　　눈에 보이지 않는 기어오르는 바람을 품고,
　　　그 거대한 선체를 고랑 진 바다 사이로 끌고 갑니다.
　　　드높은 밀려옴을 가슴으로 헤치며. 오 생각만 하세요
　　　여러분이 해변에 서서 보고 있는 것이
　　　변덕스런 파도 위 춤추는 하나의 도시라고―
　　　이 위풍당당한 함대는 그렇게 보이거든요,
　　　세느 강 어귀 아르플레르 항으로 전진 중. 따라가요, 따라가
요!
　　　고정시켜요 여러분 마음을 이 해군 선박 고물에다 매고

떠나세요, 잉글랜드를, 죽은 한밤중처럼 고요하고,

할아버지들, 아기들과, 늙은 여자들,

한창때를 지났거나 바라보는 그들이 지키는 잉글랜드죠.

왜냐면 어느 누가, 자기 턱에 털이

한 오라기라도 났다면, 따르지 않겠습니까

프랑스를 향하는 이 선택되고 선발된 기마병들을?

생각, 생각을 작동시키고, 그 안에서 승리를 보세요.

보세요 포차에 실린 대포들이,

포위된 아르플레르에 대고 치명적인 아가리를 벌리고 있죠.

상상하세요. 프랑스 사절들은 돌아와,

해리에게 전합니다. 왕이 그에게 주겠다고 한다

그의 딸 카트린느와, 더불어, 지참금으로,

사소하고 나올 것 없는 공작령 몇 개를.

그 제안은 불쾌하고, 그래서 민첩한 사수가

점화봉을 이제 그 악마 같은 대포에 갖다 댑니다,

〔전투 경보, 발포〕

그리고 그 앞의 모든 것이 무너집니다. 조금 더 친절을 발하시어

우리 공연을 조금씩 아껴 쓰며 버텨 주십시오, 여러분 마음으로.

퇴장

3막 1장

아르플레르 앞

전투 경보. 해리 왕과, 성벽 오르는 사다리들 든 잉글랜드군 등장

해리 왕 다시 한 번 성곽 틈새로, 소중한 친구들, 다시 한 번,
　　　아니면 성벽을 메우라, 죽은 잉글랜드 병사들로.
　　　평화 시에는 사내에게 가장 잘 어울리는 것이
　　　겸손한 침묵과 자기낮춤이지만,
　　　전쟁의 폭발음이 우리 귀를 울릴 때,
　　　그때는 행동이 호랑이 같아야 하나니.
　　　심줄을 뻣뻣이 하라, 피를 불러내라,
　　　씌워라 착한 마음씨에 험악한 분노를.
　　　그리고 눈을 끔찍하게 부릅뜨고,
　　　뚫어져라 쳐다보게 하라 머리의 둥근 창 통해
　　　놋쇠 대포처럼, 이마가 그 위로 돌출케 하라
　　　세파에 시달린 바위가 사납고 파괴적인
　　　대양에 씻겨 파멸된
　　　자신의 토대 위로 불쑥 튀어나오듯 무시무시하게.
　　　이제 이를 악물고 콧구멍을 활짝 펴라,
　　　숨을 단단히 죽이고 전신의 기력을 끌어올리라
　　　한껏. 전진, 앞으로, 너희 너무도 고결한 잉글랜드인,

너희 피는 전쟁으로 증명된 아버지들한테서 온 것,

그 아버지들은 그토록 숱한 알렉산더들처럼

이 지역에서 아침부터 저녁까지 싸웠나니,

적을 다 해치우고 나서야 칼을 칼집에 넣었음이다.

욕되게 마라 너희 어머니들을, 지금 보여 다오

너희가 아버지라 부르던 그들이 진짜 너희 아버지임을.

보이라 지금, 모범을, 덜 고결한 혈통들에게,

그리고 가르치라 그들에게 싸우는 법을. 그리고 너희, 훌륭
한 자유농민들,

너희의 팔다리가 잉글랜드 산이니, 보여 다오 이 자리에서

목초지의 품질을, 단언케 해 다오

너희가 양육에 값한다고—나는 그 점 의심치 않나니,

너희 중 어느 누구도 아주 치사하고 비천하여

눈동자에 고결한 광채 없는 자 없음이라.

내 눈에 너희는 서 있노라 줄에 매인 그레이하운드처럼,

뛰쳐나가려 힘을 쓰면서. 사냥이 시작되었다.

의기충천, 발포와 함께 돌격하라,

'해리 만세! 잉글랜드와 성 조지 만세' 외치며.

　　　전투 경보와, 발포. 모두 퇴장

3막 2장

장면 계속

님, 바돌프, 피스톨 기수, 그리고 소년 등장

바돌프 전진, 앞으로, 전진, 앞으로! 틈새로, 틈새로!

님 제발 상병 말 좀 들어, 좀 쉬자구. 이건 너무 지독해, 나로 말
하자면 목숨이 타스로 있는 것도 아니구 말이지. 너무 지독하
다는 게 내 입장이야, 그건 명약관화라구.

피스톨 명약관화 좋구만, 입장은 각자 다르지만. 공격은 오가는
거구, 하나님의 봉신들은 쓰러져 죽는 거구.

〔노래한다〕그리고 칼과 칼집은

피비린내 나는 전장에서

얻는 거라네, 불멸의 명성을.

소년 런던 맥주집에 있으면 좋겠네. 내 명성 모두 필요 없어요 맥
주 한 병, 그리고 목숨만 안전하면.

피스톨 〔노래한다〕나도 그래.

바람이 있다면

하고 싶은 건 반드시 하겠어

그리로 나는 갈 테야.

소년 〔노래한다〕새들이 가지 위에 노래하듯

으레 그렇듯

하지만 사람은 다르지.

웨일즈인 지휘관 플루얼런이 등장하며 그들을 때린다.

플루얼런 이것들이! 틈새로 가, 이 개자식들아! 앞으로, 이 불알
달린 것들아!

피스톨 자비를 베푸세요, 위대한 어르신, 흙으로 빚은 우리들 아
닙니까.

화내지 마세요, 가라앉혀요 사내다운 분노지만.

화내지 마요, 위대한 어르신. 착한 분, 가라앉혀요

분노를. 관대 좀 해봐, 다정한 친구.

님 정말 꼴불견이로세!

〔플루얼런이 님을 때리기 시작한다〕

어르신 당신 성깔 한번 더럽구먼.

소년만 남고 모두 퇴장

소년 내가 어리지만, 이 세 허세쟁이들을 내 잘 알지. 내가 세 놈
다한테 꼬마지만, 세 놈 다, 설령 나를 섬긴단들, 종놈 구실
도 어른 구실도 꽝일걸, 저런 멍청이들이 어떻게 어른이 되겠
냐 말이지. 바돌프라는 자, 그자는 간이 하얀데, 얼굴은 빨개
요—그걸로 어찌어찌 면피하지만, 싸움은 젬병이지. 피스톨
이란 자, 그는 혀를 화려하게 놀리지만 칼은 침묵이고—그리
하여 말은 엉망인데, 무기는 성한 거라. 님이라는 자, 어디서
말수 적은 사내가 최고의 사내라는 말은 들어 갖고, 기도드리
는 일에 질색을 해요, 그러면 사람들이 자기를 겁쟁이인 줄

안다는 거지. 하지만 형편없는 그의 말이 몇 마디 안 되듯, 그가 별 볼 일 있는 일 하는 횟수도 드물지—부숴 봤자 자기 머리뿐이거든, 그것도 말뚝에 대고, 취했으니까. 저자들은 아무 거나 훔쳐요, '전리품'이라나. 바돌프는 류트 갑을 훔쳐서는, 36마일을 들고 가서 3펜스 반을 받고 팔더라구. 님과 바돌프는 도적질에 의형제고, 칼레에서는 화로 부삽을 훔쳤지. 석탄이나 나를 팔자지. 저자들이 날 사람들 호주머니 드나들기 장갑이나 손수건만큼 잦게끔 만들고 싶겠지만—내가 사낸데, 다른 사람 호주머니 털어 내 호주머니 채우는 짓은 안 되지, 그건 분명 악행을 호주머니에 챙겨 두는 거니까. 저자들을 떠나야 해, 좀 더 좋은 일을 찾아야지. 저자들 하는 짓이 메스껍다. 그러니 토해 낼 밖에.

　　　퇴장

3막 3장
아르플레르 교외

지휘관 가워 및 플루얼런, 만나고 있는 중이다.

가워 플루얼런 지휘관, 즉시 굴 파 놓은 데로 가셔야겠소. 글로스
터 공작께서 보자고 하시오.

플루얼런 굴 파 놓은 데로? 공작께 말하시오 굴 파 놓은 데로 가
는 건 썩 좋은 생각이 아니라고. 왜냐면 뭣이냐, 굴 파는 거
전술에 맞지 않거든. 굴 깊이가 충분치 않다 이 말이야. 왜냐
면 뭣이냐, 적군도, 공작에게 그 얘길 해 주시오, 굴을 파 놓
았거든, 4야드 밑으로, 굴을 허무는 굴이지. 맹세코, 말짱 꽝
이야, 그러다가는.

가워 글로스터 공작께서는, 그분이 포위 작전을 지휘하고 계시는
데, 한 아일랜드인의 말을 전적으로 따르고 있소, 아주 용감
한 신사입디다, 정말.

플루얼런 맥모리스 지휘관, 맞죠?

가워 그럴 거요.

플루얼런 맹세코, 그자는 덩치만 큰 멍청이요. 그자 면전에서 내
가 그걸 증명할 수 있지. 그자는 전혀 몰라 진정한 전술, 뭣이
냐—로마인 전술을—천방지축 강아지나 마찬가지라구.

가워 저기 그가 오는군, 스코틀랜드인 지휘관, 제이미 지휘관도,
　　함께.

플루얼런 제이미 지휘관이야 놀라운 용감한 신사지, 그건 분명해,
　　순발력도 있고 고대 전쟁에 박식하고, 그의 전술은 내가 잘
　　아니까. 맹세코, 이 세상 어느 군인 못지않게 그는 말발이 세
　　지, 로마의 고대 전술에 대해서는.

제이미 잘 지내시오, 플루얼런 지휘관.

플루얼런 지휘관님도 안녕하시겠지요, 훌륭하신 제임스 지휘관.

가워 어찌 됐소, 맥모리스 지휘관, 땅굴은 어찌하고? 땅굴 파는
　　거 중단했나요?

맥모리스 그랬소, 아주 고약해. 작업이 중단되었소, 퇴각 나팔이
　　울렸으니. 내 손에 장을 지지지, 내 아버지 영혼을 걸어도 좋
　　고, 아주 고약한 일이야, 작업을 중단하다니. 내가 저 읍을 박
　　살냈을 건데, 그래도 괜찮다면, 한 시간 안에 말이오. 오 고약
　　해, 고약하다구, 내 손에 장을 지질망정 고약한 일이야.

플루얼런 맥모리스 지휘관, 내 간청인데, 당신 나하고, 뭣이냐, 몇
　　마디 나눠 보지 않겠소, 뭐랄까 전술에 대해, 로마인들 전술
　　말이오, 토론이래도 좋고, 뭣이냐, 친구끼리 의사 개진이라도
　　좋은데? 내 견해도 어느 정도 있고, 또, 뭣이냐, 내 감이란 것
　　도 있으니 말이오. 군사 전술에 관해서는, 그것이 요점인 바.

제이미 그거 아주 좋겠네, 정말, 두 훌륭한 지휘관께서, 난 그때그
　　때 봐서 적당히 끼어들고 말이지. 내 그리하겠소, 정말.

맥모리스 토론이라니 무슨 귀신 씨나락 까먹는 소리. 한참 열 받

은 때에, 날씨도 전쟁도 왕도 공작들도 열 받은 때에 말이오.
토론이라니. 읍을 포위했어. 그리고 나팔 소리가 우릴 불렀
지, 성벽 부서진 곳으로. 그런데 우린 입만 놀리고, 젠장, 아
무것도 안 한 거야. 니미럴, 중단이라니 쪽팔려, 쪽팔린다구
손에 장을 지질망정. 댕겅댕겅 자를 모가지들이 있고, 해야
할 작업이 있는데, 아무것도 안 했다구, 이래도 되는 건지.
제이미 맹세코, 이 두 눈이 감기기 전에 난 큰일을 할 거요. 아니
면 큰일을 하다 죽던지. 죽음은 하나님께 진 빚이고, 난 최대
한 용감하게 그 빚을 갚겠어, 반드시 그러지. 그건 두말할 나
위가 없지. 근데, 당신 둘이서 토론하는 걸 좀 듣고 싶기도 한
데.
플루얼런 맥모리스 지휘관, 내 생각에, 뭣이냐, 이런 말 좀 뭐해
도, 당신네 민족 중에는 별로—
맥모리스 내 민족 중에라니? 내 민족이 어때서? 악당이고 후레자
식이고 나쁜 놈이고 불한당이다? 내 민족이 어떻다구? 어느
놈이 내 민족에 대해 떠든다는 거냐?
플루얼런 이봐요, 그렇게 내 말을 어깃장으로 받으면, 맥모리스
지휘관, 내 당신을 사려 깊은 사람으로 볼 수가 없지, 그렇게
우락부락하게 나오다니, 나도, 뭣이냐, 당신 못지않은 사람이
오, 전술에서나 출신에서나, 그리고 다른 개별 사안에서도.
맥모리스 당신이 나 못지않은 사람인 건 내 모르겠고. 니미럴, 네
목을 짤라 버릴라.
가워 두 신사분, 서로 잘 모르시는 모양인데.
제이미 아, 그럼 정말 잘못이지.

협상 요청 나팔 소리

가워 읍에서 협상을 요청하는군.

플루얼런 맥모리스 지휘관, 나중에 좀 더 좋은 기회가 오면, 뭣이
　　나 내 네게 일러주지, 나의 전술 지식을. 여기서는 이만하고.
　　〔퇴장〕

　　　　　화려한 취주, 해리 왕과 그를 따르는 일행 모두 대문 앞에 등장

해리 왕 읍 행정관은 어떤 결정을 내렸는가?
　　　　이것이 짐이 허락하는 마지막 협상이노라.
　　　　그러니 짐의 최선의 자비에 너를 맡기라,
　　　　아니면 파괴를 영광 삼는 이들한테 그러하듯
　　　　짐에 거역하고 최악을 맞거나. 왜냐면 나는 군인이고
　　　　나의 최선이 군인이라고 생각하므로
　　　　내가 일단 포격을 시작하면
　　　　아르플레르를 대충 함락된 상태로 두지 않고
　　　　아예 잿더미로 만들어 버릴 것이다.
　　　　자비의 대문이 모두 닫힐 것이고,
　　　　흥분한 병사들이, 거칠고 가혹한 마음으로,
　　　　피비린 손을 마음껏 휘두르며 난입할 것이다,
　　　　지옥 같은 마구잡이 양심으로, 풀처럼 베리라
　　　　너희의 싱싱하고 어여쁜 처녀와 꽃피는 아기들을.
　　　　그때 그게 내게 무슨 상관인가, 불경한 전쟁이
　　　　화염의 대열로 적의 군주들에게 하듯
　　　　정말 자신의 더럽혀진 얼굴로 온갖 잔학한 행위를

파괴 및 황폐와 연결시킨단들?
내게 무슨 상관인가, 너희 자신이 그 원인이거늘,
너희의 순결한 처녀들이 뜨거운
강제의 수중에서 범해진단들?
무슨 고삐로 막겠는가 음란의 사악을
그것이 계속하여 언덕을 질주해 내려올 때에?
짐이 명한들 헛되고 소용없을 것이다
성난 병사들의 약탈에는
바다괴물한테 전령을 보내
뭍에 오르라는 것일 터. 그러니, 아르플레르 백성들아,
너희 읍과 너희 읍민들을 불쌍히 여기거라
아직 나의 병사들이 내 명을 따르는 동안
아직 자애의 시원하고 온화한 바람이
더러움과 전염병의 구름,
고집 센 살인, 약탈과 악행의 그것을 흩트리는 동안.
아니라면, 오냐, 순식간에 보거라
눈먼 피비린내 병사가 지저분한 손으로
더럽힌다. 날카로운 비명의 너희 딸들 머리카락을,
너희 아버지들의 하얀 턱수염이 잡히고,
그들의 그 고령의 머리가 처박힌다. 담벼락에,
너희의 벌거벗은 아기들이 꽂힌다. 창에,
다른 한편 넋이 나간 어머니들은 혼란스런 절규로
정말 찢을 것이다 구름을, 유대의 아낙들이
피를 사냥하는 헤롯의 인간 도살자들을 맞고 그랬듯.
너희의 답은 무엇? 항복하고, 이 사태를 피하겠는가?

아니면, 수성의 죄를 짓고, 그렇게 파멸을 맞겠는가?

성벽 위로 읍 행정관 등장

행정관 저희의 기대는 오늘 끝났습니다.
　　　도핀은, 그분께 우리가 도움을 간청하였으나,
　　　그의 병력 준비가 이 강력한 포위를 풀기에 아직
　　　미흡하다는 답입니다. 그러니, 경외로운 왕이시여,
　　　우리는 읍과 목숨을 착하신 폐하의 자비에 맡깁니다.
　　　입성하소서, 뜻대로 하소서 우리와 우리 것을,
　　　우리는 더 이상 방어 능력이 없음입니다.
해리 왕 성문을 열어라.

〔행정관 퇴장〕

　　　자, 엑스터 삼촌,
　　　삼촌께서 아르플레르에 입성하세요. 거기 계시면서,
　　　강한 요새로 만들어 프랑스군에 대비해 주세요.
　　　그들 모두 자비로 대해 주십시오. 저는, 우리 삼촌,
　　　겨울이 다가오는 중이고, 병사들 중
　　　환자가 늘어나니, 칼레로 물러나려 합니다.
　　　오늘밤은 아르플레르에서 제가 삼촌 신세를 지고,
　　　내일은 행군할 수 있을 겁니다.

성문이 열린다. 화려한 취주, 그리고 그들이 읍으로 들어간다.

3막 4장

프랑스 왕궁

공주 카트린느와 나이 든 귀부인 앨리스 등장

카트린느 앨리스, 귀부인께서는 잉글랜드에서 사셨으니, 영어를
 잘하시겠네요.

앨리스 조금 합니다. 공주님.

카트린느 제발, 내게 가르쳐 줘요. 나 잉글랜드 말 배워야 해. 손
 이 영어로 뭐지?

앨리스 손? 더 핸드라고 하지요.

카트린느 더 핸드? 그럼 손가락은?

앨리스 손가락요? 글쎄, 손가락이 뭐였더라. 손가락—그게 더 핑
 거였지 아마. 맞아요. 더 핑거.

카트린느 손, 더 핸드, 손가락, 더 핑거. 내가 배우는 데 소질이 있
 나 봐, 영어 두 단어를 삽시간에 배웠네. 손톱은 뭐지?

앨리스 손톱이요? 더 네일이라고 하지요.

카트린느 더 네일. 들어 봐—내 발음이 제대론지 말해 줘요. 더 핸
 드, 더 핑거, 그리고 더 네일.

앨리스 잘하셨어요. 공주님. 아주 훌륭한 영어입니다.

카트린느 팔이 영어로 뭔지 말해 봐.

앨리스 더 아마입니다.

카트린느 그럼 팔꿈치는?

앨리스 더 엘보우.

카트린느 더 엘보우. 이제껏 가르쳐 준 단어들을 내가 모두 반복해 볼게.

앨리스 그건 너무 어려우실 텐데요, 공주님, 제 생각에는.

카트린느 아니야, 앨리스. 들어 봐. 더 핸드, 더 핑거, 더 네일, 더 아마, 더 빌보우.

앨리스 더 엘보우죠, 공주님.

카트린느 오 이런, 깜빡했네! 더 엘보우. 목은?

앨리스 더 니크요, 공주님.

카트린느 더 니크. 그럼 턱은?

앨리스 더 친.

카트린느 더 신. 목, 더 니크. 턱, 더 신.

앨리스 그래요. 이런 말씀 뭐하지만, 사실대로 말하자면 공주님은 정말 잉글랜드 토착민처럼 발음이 적절하시네요.

카트린느 난 분명 배우게 될 거야, 하나님의 도움으로, 그것도 빠른 시간에.

앨리스 제가 가르쳐 드린 걸 벌써 잊어버리신 게 아니고요?

카트린느 아니, 내가 당장 읊어 주지. 더 핸드, 더 핑거, 더 메일—

앨리스 네일이요, 공주님.

카트린느 더 네일, 더 아마, 더 일보우—

앨리스 죄송하지만, 더 엘보운데요.

카트린느 그렇게 말했잖아. 더 엘보우, 더 니크, 그리고 더 신. 발하고 옷은?

앨리스 더 풋이죠, 공주님, 그리고 더 카운.

카트린느 더 풋과 더 카운? 오 맙소사! 발음이 아주 숭한 단어들
이네, 자칫하면 오해 받겠어, 천하고, 야하고, 정숙한 부인들
이 쓰면 안 되겠네. 프랑스 신사들 앞에서는 이런 단어 말하
지 않을 테야, 세상을 다 준다 해도. 웨액! 풋과 카운이라니!
하지만, 배운 걸 다시 한 번 읊어 봐야지. 더 핸드, 더 핑거,
더 네일, 더 아마, 더 엘보우, 더 니크, 더 신, 더 풋, 더 카운.
앨리스 썩 잘하셨어요, 공주님!
카트린느 한 번에 그 정도면 됐어. 식사하러 가죠.

　　　모두 퇴장

3막 5장
프랑스 왕궁

프랑스 왕 샤를 6세, 도핀, 최고관, 부르봉 공작, 그리고 다른 사람들 등장

샤를 왕 그가 솜 강을 건넌 것이 분명하구려.

최고관 그리고 우리가 그와 맞서 싸우지 않으면, 폐하,

우리는 프랑스에서 살지 못합니다, 우리는 모든 것을 버리고

우리의 포도밭을 야만족에게 넘겨주어야 합니다.

도핀 오 살아 계신 하나님! 몇 안 되는 우리의 서자들이,

선조들 욕정을 비워 낸 결과들이,

우리의 접목들이, 거칠고 야만적인 혈통에 심겼기로,

어떻게 그토록 느닷없이 구름 속으로 싹을 틔우고

내려다볼 수 있단 말입니까, 접목한 이들을?

부르봉 노르만들, 하지만 서자 노르만들, 노르만 서자들!

내 생명의 죽음이오, 만일 그들이 계속

싸움 없이 행군해 온다면, 하지만 난 내 공작령을 팔겠소,

그 톱니 해변의 알비온 섬나라 잉글랜드의

진흙투성이 더러운 농가 하나라도 살 수 있다면.

최고관 전쟁 신! 그들의 이 패기는 어디서 온 것이오?

그들의 기후는 안개 짙고, 춥고, 칙칙해서,
그 위에서 마치 경멸하듯 태양이 창백한 얼굴 찡그리며
죽이잖습니까, 그들의 열매를? 그 맥주 끓이는 물,
과로한 말한테나 통할 강장제가—보리 거품이—
그들의 냉혈을 이토록 용감한 열기로 증류했다는 겁니까?
그리고 우리의 재빠른 혈기는, 포도주로 왕성해졌건만,
서리 맞은 꼴이라? 오 우리 조국의 명예를 위해
걸려 있으면 안 되죠 밧줄 모양 고드름처럼
자기 집 이엉에 말이오, 더 서리 맞은 자들이
비옥한 우리 들판에서 용맹한 젊음의 땀을 흘리는 판에—
들판이 비옥하달 것도 없겠죠, 토착 영주들로 보자면.

도핀 참으로 폐하,
우리의 귀부인들이 우리를 조롱하며 노골적으로 말합니다
우리의 기백이 다했으니, 그들은 그들의 몸을
잉글랜드 청년들의 욕정에 내맡겨,
프랑스를 서자 전사들로 다시 채우겠다고 말입니다.

부르봉 그들이 우리에게 명합니다. '잉글랜드 무용학교로 가서,
가르치시오 높이 뛰는 춤과 빨리 달리는 춤이나'—
우리의 미덕은 오로지 발뒤꿈치에 있고,
우리는 아주 높이 뛰는 도망자들이라는 거죠.

샤를 왕 전령 몽조이는 어디 있는가? 서둘러 그를 데려오라.
그에게 맞게 하라 잉글랜드를 짐의 날카로운 저항으로.
궐기하라, 왕자들, 그리고 너희의 칼보다 더
날카롭게 간 명예의 정신을 품고, 전장으로 가라.
샤를 들라브레, 프랑스 최고관,

너희 공작들, 오를레앙의, 부르봉의, 그리고 베리의,
알랑송의, 브라방의, 바의, 그리고 부르고뉴의,
자크 샤티용, 랑뷔르, 보드몽,
보몽, 그랑프레, 루시, 그리고 포콩브리지,
포아, 레스트렐레, 부시코, 그리고 샤롤레,
고위 공작들, 위대한 왕자들, 남작들, 영주들과 기사들,
그대들의 높은 지위를 위하여, 치욕을 벗으라.
해리 잉글랜드를 막으라, 저들은 우리 조국을
아르플레르의 피로 물든 깃발로 휩쓸고 있나니
돌격하라 그 원흉에게, 녹은 눈이
계곡을 덮치듯, 그 비천한 봉신의 자리에다
알프스가 침을 뱉고 습기를 게워 내듯이.
그를 깔아뭉개라, 그대들은 세력이 충분하다,
그리고 루앙으로 오는 포로 수송 수레에
그를 가두어 데려오라.

최고관 고결함에 걸맞는 말씀이옵니다.
유감입니다 그의 숫자가 그토록 적은 것이,
그의 병사들이 행군하느라 병들고 굶주렸으니,
단언컨대 그가 우리 군대를 보게 되면
가슴이 두려움의 구덩이 속으로 철렁하여
싸우기는커녕, 몸값을 제안할 테니 말입니다.

샤를 왕 그러니, 최고관 경, 어서 몽조이를,
그리고 그를 통해 전달합시다 짐이 그를 보냄은
그가 기꺼이 낼 몸값이 얼만지 알기 위함이라고.—
왕세자 도편은, 짐과 함께 루앙에 머물도록 하라.

도핀 안 됩니다, 제가 폐하에 간청드리오니.

샤를 왕 참으라, 너는 짐과 함께 머물 것이니.—

이제, 가시오, 최고관 경, 그리고 왕자들 모두,

그리고 신속히 짐에게 전해 주시오 잉글랜드 멸망 소식을.

각자 모두 퇴장

3막 6장

잉글랜드 진영

지휘관 가위와 플루얼런이 만나는 중

가위 어떻소, 플루얼런 지휘관, 다리에서 오는 거요?

플루얼런 아주 탁월한 전공이 다리에서 이뤄졌다는 것은 분명히
　　　말씀드릴 수 있소.

가위 엑스터 공작은 무사하시오?

플루얼런 엑스터 공작은 도량 넓기로 아가멤논 같은 분이오, 그리
　　　고 내가 사랑하고 존경하기를 내 영혼과 내 마음과 내 의무
　　　와 내 생명과 내 생계와 내 온 힘을 다해 하는 분이고. 그분은
　　　전혀, 하나님께 예찬과 축복을, 어디 한 군데 다친 데가 없고,
　　　오히려 너무도 용감하게 다리를 지키셨소, 탁월한 전술로. 기
　　　수 중위가 한 명 거기 다리에 있었는데, 내가 정말 양심적으
　　　로 생각하기에 용감하기가 마크 안토니쯤 되는 사람이고, 세
　　　상에 별로 알려지지 않았지만, 그가 못지않게 용맹스러운 전
　　　공 쌓는 걸 내가 보았소.

가위 이름이 뭔데요?

플루얼런 피스톨 기수라고 사람들이 부릅디다.

가위 내가 모르는 사람이군.

피스톨 기수 등장

플루얼런 저기 오는 저 사람이오.

피스톨 지휘관님, 간청이니 부탁 하나 들어주세요.

엑스터 공작께서 당신을 썩 좋아하시던데요.

플루얼런 그래요, 하나님께 찬양을, 내가 사랑받을 만한 일을 그
분께 해 드린 대목도 있고.

피스톨 바돌프라고, 의지 굳고 가슴 멀쩡하고,

용기 활기찬 병사가 있는데, 잔학한 숙명과

어지러운 운명의 여신의 분노한 변덕스런 바퀴에 의해,

그 눈먼 여신이 서 있는 곳은 돌고 도는 쉴 새 없는 돌멩이인
데—

플루얼런 잠깐만요, 피스톨 기수. 운명의 여신은 눈이 먼 걸로 그
려지죠, 눈가리개를 눈앞에 씌운, 그건 운명의 여신은 눈이
멀었다는 뜻이오. 그녀는 또한 바퀴와 함께 그려지는데, 그
뜻은—그게 핵심인데—그녀가 돌고 불안정하고 잘 변하고 변
동이라는 얘기고. 그리고 그녀 발은, 뭣이냐, 구형 돌멩이에
붙어 있고, 그 돌멩이가 돌고 돌고 또 도는 거죠. 참으로, 시
인의 묘사는 탁월하다 할 수 있지요. 운명의 여신은 탁월한
상징이라구.

피스톨 운명의 여신은 바돌프의 적이고 그에게 눈썹을 찌푸려요,

그가 미사 성배 뚜껑을 훔쳐서, 목매달릴 판이거든요.

저주받은 죽음이죠—

교수대는 개나 잡으라 하고, 사람은 놔줘야죠,

삼줄이 사람 숨통을 조여서도 안 되고.

그런데 엑스터가 사형을 내렸어요

　　몇 푼 안 되는 잔 뚜껑 때문에.

　　그러니 가서 말 좀 해 줘요, 공작이 당신 말은 들을 거요,

　　가서 막아 주세요 바돌프가 목숨줄 끊길 수는 없잖소,

　　싸구려 노끈과 지랄 같은 꾸지람에.

　　말해 줘요, 지휘관, 그의 목숨을 살려 줘, 내 보답하리다.

플루얼런 피스톨 기수, 내 당신 말뜻을 어느 정도 알기는 알겠소.

피스톨 와 그렇다면 기뻐할 일이네.

플루얼런 확실히, 기수, 기뻐할 일은 아니죠. 왜냐면 설령, 뭣이
　　냐, 그가 내 동생이라도, 난 공작께서 그분 내키는 대로 하시
　　라고, 그를 처형하시라고 했을 게요. 군율 집행이니까.

피스톨 뒈져서 지옥이나 가라! 그리고 네 우정 니미썹 주먹이나
　　먹어라.

플루얼런 할 수 없지.

피스톨 스페인 무화과 썹이야.

플루얼런 그래도 괜찮고.

피스톨 네 오장육부와 네 더러운 구멍에 썹이라구. [퇴장]

플루얼런 가위 지휘관, 무슨 천둥 번개 소리 같잖소?

가위 아니, 이자가 당신이 말한 그 기수요? 이제 생각이 나는군.
　　저놈은 뚜쟁이요, 소매치기고.

플루얼런 분명, 저자가 다리에서 용감한 말을 토해 내는 게 여름
　　날 어느 누구 못지않았어. 하지만 괜찮아. 그가 내게 한 말은,
　　할 수 없고, 그렇지 뭐, 험한 세상이니까.

가위 그잔 명청이라니까, 바보고, 악당이고, 이따금씩 전쟁터에
　　오는 게, 런던에 돌아가서 군인 폼이나 잡으려는 거라고. 그

리고 이런 친구들은 대장군 이름을 줄줄이 꿰지, 그리고 외워 두었다가 떠벌여 대는 거야. 작전이 어디서 벌어졌는지—이 런저런 요새에서, 어떤 틈새였는지, 어떤 부대 호송이었는지, 누가 용감했는지, 누가 총 맞았는지, 누가 좇됐는지, 적군 상 태가 어땠는지—이런 것을 그자들은 암기해요 완벽하게 군사 용어로, 그걸 새로 주조한 맹세로 치장하고 말이지. 그리고 장군 수염에 겁나는 군인 복장이 맥주병과 해롱대는 놈들 사 이에서 얼마나 근사할까 하고 잔머리를 굴리는 거야. 하지만 당신은 이런 시대의 치욕을 못 알아보는군, 그러다 당신 큰 낭패 당하지.

플루얼런 내 말 잘 들으시오, 내가 보니 정말 그는 세상에 내로라 할 사람은 못 되는군. 정체를 드러낼 수만 있다면, 내 본때를 한번 보여 줄 테요.

　〔북소리〕

　저기, 국왕께서 오시는군, 다리 일을 보고드려야겠소.

　〔해리 왕과 초췌한 그의 병사들, 북과 깃발을 들고 등장〕

　폐하의 만수무강을 비나이다.

해리 왕 어찌 됐나, 플루얼런, 다리에서 오는 겐가?

플루얼런 그렇사옵니다, 폐하. 엑스터 공작께서는 매우 용감하게 다리를 확보했습니다. 프랑스인들은 없어요, 폐하, 용맹하고 아주 용감한 전투였어요. 맞아요, 적군이 다리를 점했었지요, 하지만 쫓겨날 밖에 없었고, 엑스터 공작님이 다리의 주인이 십니다. 정말 폐하, 공작님은 용감한 분이십니다.

해리 왕 전사자는, 플루얼런?

플루얼런 적군은 인명 손실이 아주 컸어요, 꽤나 컸지요. 근데, 제

가 보기에 엑스터 공작님은 병사 한 명도 잃지 않으셨어요,
교회 물건을 훔쳐 교수형 당할 한 명 말고는, 바돌프란 자인
데요, 폐하께서 아실지. 얼굴은 종기에 뽀루지에 혹에 불길투
성이고, 입술로 코에다 바람을 후후 불어넣으면, 코는 불타는
석탄처럼, 붉으락푸르락 하는 놈이죠. 하지만 잘린 코고, 꺼
진 불입니다.

해리 왕 그런 범죄자는 모두 그렇게 처단하리라. 그리고 이 자리
에서 짐이 분명하게 명하노니 짐이 이 나라를 행군하는 중 마
을 사람들의 물건을 강탈하거나, 값을 지불하지 않고 빼앗거
나, 프랑스인들을 야비한 언사로 꾸짖거나 모욕하는 일 일체
없도록 하라. 관대함과 잔학이 왕국을 놓고 벌이는 노름이라
면, 부드러운 노름꾼이 먼저 이기나니.

호출 나팔 소리. 몽조이 등장

몽조이 복장으로 저를 아시리이다.
해리 왕 알다마다. 네가 내게 알릴 것은?
몽조이 제 주인의 마음이죠.
해리 왕 어디 들어 보자.
몽조이 저의 왕께서 이리 말씀하십니다.

'가서 잉글랜드의 해리에게 이르라, 비록 죽은 것처럼 보
이나, 짐은 자고 있었을 뿐. 신중이 조급보다 더 훌륭한 병사
인 법이다. 그에게 이르라, 짐은 아르플레르에서 그를 혼낼
수 있었으나, 충분히 곪기 전에 뽀루지를 짜 내는 격이라 좋
지 않다 생각했니라. 이제 짐이 적당한 때를 맞아, 위풍당당
한 목소리로 말한다. 잉글랜드는 자신의 어리석은 행위를 후

회하고, 자신의 허약함을 깨닫고, 짐의 인내심에 감탄케 되리라. 그러니 그에게 자신의 몸값을 곰곰 생각해 보라 이르고, 몸값은 짐이 겪은 손실, 짐이 잃은 신민, 짐이 견딘 치욕에 상응해야 하는 바—그것을 부담하려면, 그의 하찮은 등이 휠 터. 짐의 손실을 메꾸기에, 그의 국고는 너무 빈약하다. 우리가 흘린 피를 갚기에, 그의 왕국 전 병력도 수가 너무 적다. 그리고 짐의 치욕에 비하면, 그가 직접 짐의 발 아래 무릎을 꿇는단들 미약하고 가치 없는 위안이로다. 이 말에 덧붙이라 적개심을, 그리고 결론으로 그에게 이르라 그가 추종자들을 배반한 것이지만, 추종자들 또한 파멸을 맞으리라는 것을.' 여기까지가 저의 왕이자 주인께서 전하라 하신 말씀, 여기까지가 제 임무입니다.

해리 왕 네 이름이 무엇이냐? 직책은 알겠는데.

몽조이 몽조이입니다.

해리 왕 훌륭한 업무 수행이로다. 돌아가서

 네 왕에게 이르라 내 지금 그를 찾지 않으나,

 당장이라도 칼레로 진군했을 것이다,

 장애물이 없었다면, 왜냐면 사실—

 이렇게 많은 것을 교활하고 수적으로 우세한

 적에게 알려 주는 게 현명치 못하다 하겠으나—

 나의 병사들은 병으로 무척 약해졌고,

 그 수가 줄었다, 그리고 얼마 안 되는 병사들은

 같은 수의 프랑스 병사보다 더 나을 바가 없니라

 건강한 그들이라면—내 너 전령에게 말하지만,

 나는 생각했거늘, 잉글랜드 병사 다리 두 개면

프랑스 병사 셋과 맞먹는다고. 용서하소서, 하나님,
나의 허풍을. 너희 나라 프랑스 공기가
불어넣었도다 이 악덕을 내 안에. 뉘우쳐야겠지.
가서, 그러니, 네 주인한테 말하라 내 여기 있다고,
내 몸값은 이 연약하고 가치 없는 몸통이고,
나의 병력은 허약하고 병든 경비대뿐이라고.
하지만, 맹세코, 우리는 계속 갈 것이라고 전하라,
프랑스 자신과 또 다른 이웃 나라들이
우리를 막더라도. 수고했으니 이 돈을 받아라. 몽조이.
가서 네 주인한테 잘 생각하라고 이르라.
통과할 수 있다면, 우리는 할 것이다. 방해받는다면,
우리는 너희 황갈색 땅을 너희 붉은 피로
퇴색케 하리라. 그러하니, 몽조이, 잘 가거라.
짐의 답변은 한마디로 이렇다.
싸움을 구태여 구하지 않을 것이 우리의 형편이고,
구태여 피하지 않을 것도 우리의 형편이니라.
그렇게 네 주인께 전하라.

몽조이 그렇게 전하리이다. 고맙습니다 폐하. 〔퇴장〕

글로스터 설마 당장 쳐들어오는 것은 아니겠지.

해리 왕 우린 하나님 손에 달렸다, 동생, 저들 손이 아니라.
다리로 진군하라. 밤이 다가온다.
강 너머에서 야영을 하고
내일 다시 진군할 것이다.

　　　　모두 퇴장

3막 7장

아쟁쿠르 근처 프랑스 진영

최고관, 랑뷔르 경, 오를레앙 및 부르봉 공작, 다른 사람들과 함께 등장

최고관 쯧, 갑옷은 세계 최고를 입었는데. 날이 새야 말이지.

오를레앙 정말 근사한 갑옷이네요. 하지만 제 말도 좀 봐 주시죠.

최고관 유럽 최고 명마로군요.

오를레앙 정말 아침이 안 올 모양이죠?

부르봉 우리 오를레앙 영주와 우리 최고관 경, 말과 갑옷 얘기십니까?

오를레앙 공작께서야말로 말과 갑옷 모두 이 세상 어느 왕자 못지 않군요.

부르봉 밤이 참으로 기네요! 난 내 말을 네 발굽으로 걷는 어느 것과도 바꾸지 않을 거요. 아 하! 이놈 땅에서 도약하는 게 마치 토끼 오장육부 같아요—날으는 말, 페가수스죠, 코에서 불을 뿜는! 이놈을 타고 있으면, 솟구치는 게, 내가 매가 된 기분이죠. 공기 위로 속보를 하고, 발을 내딛으면 땅이 노래를 하는데, 그의 가장 낮은 발굽 소리도 헤르메스의 피리보다 더 음악적이라구요.

오를레앙 육두구 색이네요 쾌활하고 민첩하겠어.

부르봉 생강 색이라 뜨겁기도 하지. 페르세우스한테 딱이죠. 공
기와 불로만 이뤄진 것 같고, 흙이나 물 같은 둔탁한 원소는
전혀 안 보이는걸요, 주인이 올라탈 때 참고 가만히 있는 경
우 말고는. 이놈이야말로 말이라고 할 수 있죠. 다른 건 말이
라기보다 그냥 짐승이라 해야겠고.

최고관 그렇습니다. 공작, 정말 완벽하고 탁월한 말이올시다.

부르봉 전투마 중 으뜸이지. 히잉 소리는 군주의 명령이고 얼굴
생긴 건 복종을 강요한다구요.

오를레앙 그만하시죠, 친척.

부르봉 아니, 사람이 머리가 나쁘지 않고서야, 종달새 뜰 때부터
양들이 잠자리에 들 때까지 내 전투마를 여러 각도로 칭찬하
게 될걸요. 그건 바다처럼 넘치는 주제라구. 설령 모래알 하
나하나를 말 잘하는 혀로 만든다 해도, 내 말은 그것들 모두
에게 얘깃거리가 될 수 있지요. 군주의 토론할 거리고, 군주
의 군주가 올라탈 거리고, 세상 사람들이, 우리가 알건 모르
건, 각자 특수한 직업도 잊고 마냥 감탄할 거리다 이거예요.
내 전에 이놈 예찬하는 소네트도 한 수 지었는데, 이렇게 시
작하지요. '자연의 경이여!—'

오를레앙 애인한테 바치는 어떤 소네트가 그렇게 시작하던데요.

부르봉 그렇다면 분명 사람들이 내 말한테 내가 써 준 걸 흉내 냈
겠지, 내 말이 내 애인이니까.

오를레앙 공작님 애인 제법 버려 주는군요.

부르봉 날 잘 버텨 주지. 그거야말로 삼빡하고 은밀한 애인한테
으레 붙는 칭찬이고 그래야 마땅히 애인 아닌가.

최고관 아닐걸요. 어젯밤은 애인께서 공작님 등을 호되게 흔들어

대는 것 같던데.

부르봉 최고관님 애인이 그랬나 보오.

최고관 제 거는 굴레 안 씌운 말이었죠.

부르봉 오 그렇다면 아마도 늙고 얌전한 말이었겠지, 최고관께서
는 아일랜드 병사처럼 올라탔겠고, 넓은 프랑스 바지는 벗고,
�꽉 끼는 타이츠 차림으로 말이오.

최고관 말 타는 기술에 조예가 깊으시네요.

부르봉 그렇다면 내 경고 새겨 두세요. 그런 식으로 말 타는 사람
은, 게다가 조심해서 타지 않으면, 더러운 늪에 빠집니다. 난
차라리 내 말을 애인 삼겠다는 거죠.

최고관 제 말은 그러느니 제 애인을 말로 만들겠다는 거구요.

부르봉 내 말은, 최고관님, 내 애인은 털이 온전하게 남아 있단 말
씀.

최고관 그런 자랑이야, 돼지를 애인으로 두어도 할 수 있지 않나
싶습니다마는.

부르봉 '개는 제 토해 낸 것을 다시 먹기 마련이고, 돼지는 깨끗이
닦아 줘도 진창에서 뒹굴기 마련'이라 했소. 최고관께서는 가
리지 않고 써먹는구려.

최고관 하지만 저는 내 말을 내 애인 대신 먹지는 않죠, 논지와 전
혀 무관한 그런 속담을 써먹지도 않고요.

랑뷔르 우리 최고관 경, 제가 어젯밤 막사에서 본 갑옷 말입니다,
그 위 있던 게 별이던가, 아니면 태양이었나요?

최고관 별들이었죠, 경.

부르봉 그중 몇 개는 내일 떨어지겠구려, 잘하면.

최고관 그렇지만 내 하늘에는 별이 충분하겠죠.

부르봉 아마도, 왜냐면 장관께서는 별을 너무 많이 경박하게 다셨더라구요. 그러니 몇 개 떨어져 나가면 더 명예롭겠죠.

최고관 그 말이 공작님 칭찬을 달고 다니는 거나 매한가지죠. 공작님 허풍을 좀 덜어 내면 얼마나 걸음이 빠를까.

부르봉 마땅히 칭찬을 더 달아 줘야 하는데 그러지 못하는 게 한이오! 날이 왜 안 밝는 거지? 내일 내가 1마일을 달릴 거요, 내 길은 잉글랜드놈들 얼굴로 포장될 거고.

최고관 전 그런 말 않겠습니다, 아는 얼굴 나오면 어쩌라구요. 하지만 저도 아침이 기다려지네요, 잉글랜드놈들 귀는 기꺼이 잘라 주고 싶으니.

랑뷔르 어느 분 저하고 내기 안 하시겠습니까, 포로 20명 사로잡기?

최고관 사로잡으려다 사로잡히는 수가 있습니다.

부르봉 한밤중이군. 난 가서 무장을 하겠소. 〔퇴장〕

오를레앙 부르봉 공작께서 아침을 고대하시는군.

랑뷔르 잉글랜드인을 씹어 먹고 싶어 하죠.

최고관 죽이는 대로 씹어 먹을 것 같소.

오를레앙 성모의 흰 손에 맹세코, 그는 용감한 왕자시오.

최고관 성모 발에 비노니, 그 맹세를 발로 지워 주소서.

오를레앙 그는 한마디로 프랑스에서 가장 바쁜 사람 아니겠소.

최고관 하는 일이 바쁜 일이죠, 늘 하는 중일 거고.

오를레앙 그가 해코지했다는 소리는 못 들어 봤어요.

최고관 내일도 아무 해코지 안 할 것이오. 그 좋은 평판을 여전히 유지하겠지.

오를레앙 내가 알기로 그는 용감한데.

최고관 그 소린 나도 들었죠, 공작님보다 그를 더 잘 아는 사람한
　　　테서.

오를레앙 누군데요?

최고관 누구긴, 그가 직접 그럽디다. 누가 알든 상관 않겠다는 말
　　　과 함께요.

오를레앙 상관할 필요는 없죠 감추어진 미덕이 아니까.

최고관 내가 보기에는, 공작님, 감취진 게 맞아요. 누구도 그걸 본
　　　적이 없어요. 그에게 얻어맞은 하인 말고는. 눈가리개로 가린
　　　용기죠, 가리개를 벗기면 날개는 버둥거리겠으나.

오를레앙 '악의는 말이 고울 수 없다'더니.

최고관 '우정 속에 아첨이 있다'란 속담도 있지요.

오를레앙 그러면 난 '악마라도 줄 것은 줘야 한다'로 받겠소.

최고관 그것 참 딱이요! 그렇게 되면 공작님 친구는 악마로구먼.
　　　그 속담은 '염병할 악마'면 외통수지.

오를레앙 장관께선 속담이 한 수 위시오. '바보가 화살을 먼저 쏜
　　　다'는 말 그대로.

최고관 그 화살 빗나갔어요.

오를레앙 화살 빗맞은 거 처음은 아니실 터.

　　　전령 등장

전령 최고관 각하, 잉글랜드인들이 각하 진영 천오백 보 거리에
　　　와 있습니다.

최고관 누가 거리를 쟀는가?

전령 그랑프레 경이십니다.

최고관 용감하고 아주 정통한 신사분이로다.

[전령 퇴장]

어서 새 날이 왔으면! 아, 불쌍한 잉글랜드의 해리. 그가 우리처럼 새벽을 고대하지는 않을 터.

오를레앙 참으로 한심하고 성마른 친구로군요, 이 잉글랜드 왕은, 머리에 기름뿐인 졸개들을 이끌고 자기도 모르는 곳으로 이리 멀리 오다니.

최고관 지각 있는 잉글랜드인이라면, 달아나겠지요.

오를레앙 바로 그게 없다니까요—그들 머리가 지적으로 무장이 되었다면, 저리 무거운 족두리를 쓸 리가 없겠지요.

랑뷔르 저 잉글랜드 섬에서는 아주 용감한 짐승들을 키운다던데요. 마스티프 종은 그 용기가 비길 바 없다 들었습니다.

오를레앙 멍청한 똥개들이오. 눈을 감고 뛰어든다는 게 러시아 곰 아가리 속이고, 거기서 대갈통이 썩은 사과처럼 으깨지는 거지. 이렇게 말하는 거나 마찬가지요. '감히 사자 입술 위에서 아침 식사를 하다니 용감한 벼룩이로다.'

최고관 맞아, 바로 그거야. 그리고 저놈들이 꼭 마스티프 무리처럼 떠들썩하고 요란하게 몰려온단 말이지, 생각은 마누라한테 맡겨 둔 채. 그러고 나서, 저놈들한테 전통 쇠고기 식사를 거하게 안기고, 쇠몽둥이를 내주면, 늑대처럼 처먹고 악마처럼 싸울 거야.

오를레앙 근데, 이 잉글랜드놈들 쇠고기 재고가 형편없이 달린다 이 말이지.

최고관 그렇다면 내일 보면 그놈들은 먹을 생각뿐이지, 싸울 생각은 없겠네요. 이제 무장하러 갈 시간이오. 갑시다, 슬슬 그래야겠죠?

오를레앙 지금이 두 시니까. 하지만 보자—열 시면 우리가 각자
 잉글랜드인 백 명씩 해치운 뒤일 터.

 모두 퇴장

제4막

악의 사태 안에 어떤 선의 정신이 있어,
우리가 잘 살피면 그것을 증류해 내나니─

4막 0장

코러스 등장

코러스 이제 상상하십시오, 그때
　　　기어가는 웅얼거림과 쏟아지는 어둠이
　　　우주의 광대한 그릇을 채울 때를.
　　　막사에서 막사로 밤의 수상한 자궁 통해
　　　양쪽 군대 웅웅대는 소리 고요하여,
　　　보초병들 귀에 거의 들릴 듯합니다
　　　상대방 경계의 은밀한 속삭임들이.
　　　불이 불에 답하고, 그 창백한 화염으로
　　　양쪽 진영 상대 진영의 그림자 진 얼굴을 봅니다.
　　　말이 말을 위협합니다, 높고 당당한 히잉 소리로,
　　　밤의 둔한 귀를 찌르며, 그리고 천막에서
　　　갑옷 장인들, 기사들 장비 갖춰 주고,
　　　바쁜 망치로 대갈못을 박아 대는 그들이
　　　전투 준비의 무시무시한 선율을 냅니다.
　　　시골 수탉들이 정말 꼬끼오 대고, 시계가 정말 조종을 울려
　　　시간은 졸린 아침의 세 시.
　　　제 숫자를 자랑하며 스스로 안심한
　　　자신만만하고 혈기 방자한 프랑스인들
　　　낮게 평가된 잉글랜드인 놓고 내기를 걸며,

꾸짖습니다. 발걸음 느린 절름발이 밤을,
밤은 냄새나고 추악한 마녀처럼 정말 다리 절며
너무 더디 지나가니까. 가여운 처지의 잉글랜드인들,
희생물처럼, 노심초사의 모닥불 곁
아무 말 없이 앉아 속으로는 곱씹습니다
아침의 위험을, 그리고 그들의 슬픈 몸짓,
죽 뻗은 야윈 뺨과 전투에 해진 코트에 묻어나는 그것이
뚫어져라 쳐다보는 달에게 그들을 보여 줍니다
그 숱한 끔찍한 유령으로. 오 바로 이때, 외치라,
무너진 이 무리들의 국왕 지휘관이
초소마다, 천막마다 도는 것을 보게 될 자,
외치게 하라, '그분에게 예찬과 영광을!'
왜냐면 그가 일어나 찾아갑니다 모든 자기 병사들을,
그들한테 겸손한 미소로 잘 잤느냐 안부 묻고
그들을 부릅니다 형제, 친구, 그리고 동포라고.
그의 위풍당당한 얼굴에는 하나도 없지요
무시무시한 군대가 그를 포위했다는 내색이,
낯빛 한 점도 바래지 않습니다,
그 지치고 지친 철야에도 불구하고,
오히려 싱싱한 얼굴이 짓누르죠 피로의 기색을
명랑한 표정과 부드러운 권위로,
하여 가여운 자 모두, 이제까지 슬프고 창백했으나,
그를 보자, 그의 표정에서 위안을 뽑아냅니다.
누구나 쓸 수 있는 재부를, 태양처럼,
그의 관대한 눈이 모두에게 주면서,

차가운 두려움을 녹입니다. 그래서 천민과 귀족 모두
봅니다. 각자 능력껏,
밤에 묻어나는 해리의 기운을.
그리고 그리하여 이제 우리는 전투 장면으로,
거기서는 오 차마 끔찍하여, 우리가 엄청 먹칠할 밖에 없겠
지요,
네다섯 자루 아주 사악하고 너덜너덜한 칼,
우스꽝스러운 소동에 용코로 잘못 휘말려든 그것들로
에진코트, 아쟁쿠르의 이름에. 하지만 앉아서 보시기를,
서툰 흉내로 진짜를 상상하시면서 말이죠.

　　　퇴장

4막 1장
아쟁쿠르, 잉글랜드군 진영

해리 왕, 글로스터 공작, 그런 다음 클래런스 공작 등장

해리 왕 글로스터, 우리가 커다란 위험에 처한 것은 사실이다,
더 커야 한다 그러므로 우리의 용기는.
안녕히 주무셨는가, 동생 클래런스. 전능하신 하나님!
악의 사태 안에 어떤 선의 정신이 있어,
우리가 잘 살피면 그것을 증류해 내나니—
짐의 나쁜 이웃들이 우리를 일찍 일어나게 하여
건강하고 또 시간을 절약하게 하지 않는가.
게다가, 그들은 우리의 외적인 양심이라,
우리 모두에게 설교하나니, 그 내용은
우리가 단단히 대비를 해야 목적을 달성한다는 것.
이렇게 우리는 잡초에서 꿀을 모으고
악마 그 자신을 교훈 삼을 수 있음이니라.
〔토머스 어핑검 경 등장〕
좋은 아침이오, 연로하신 토머스 어핑검 경.
그 멋진 백발에는 아주 푹신한 베개가
프랑스의 무례한 뗏장보다 더 나았을 것을.

어핑검 아닙니다, 주군. 이렇게 자니 기분이 더 좋군요.

　　　　'내가 국왕처럼 누워 있구나,' 그리 말해도 되니까요.

해리 왕 좋은 일이지요, 현재의 고통을 사랑하는 데

　　　　따를 본이 있다는 것은. 그러면 마음이 편하고,

　　　　정신이 기민해지면, 틀림없이

　　　　신체 기관들도, 설령 이제껏 정지되고 죽은 상태였단들,

　　　　각자 졸린 무덤을 깨고 새로 움직이죠

　　　　껍질을 벗고 생생한 민첩성으로.

　　　　경의 망토 좀 빌려 입읍시다, 토머스 경.

　　　　　　　〔그가 어핑검의 망토를 걸친다〕

　　　　두 동생,

　　　　우리 진영 왕자들한테 안부 전해 다오.

　　　　나의 아침 인사를 전하라, 그리고 곧

　　　　모두 나의 본부 막사에서 보자고들 하거라.

글로스터 그리하겠나이다, 주군.

어핑검 제가 폐하를 모시리이까?

해리 왕 아니오, 나의 훌륭한 기사.

　　　　내 동생들과 함께 잉글랜드 영주분들께 가시오.

　　　　나는 좀 더 궁리를 해봐야겠으니,

　　　　혼자 있고 싶소.

어핑검 하늘의 주님께서 폐하, 숭고한 해리를 보우하시기를.

해리 왕 고맙소, 나이 드신 경, 목소리가 밝으시구려.

　　　　　　　해리 왕만 남고 모두 퇴장
　　　　　　　그에게로 피스톨 등장

피스톨 프랑스인이냐, 거기?

해리 왕 잉글랜드인 친구다.

피스톨 밝혀라. 장교냐,

　　　아니면 쫄따구, 상놈, 평민이냐?

해리 왕 무리를 이끄는 신사다.

피스톨 그 무거운 창 끌고 다니는 보병?

해리 왕 그 말도 맞지. 너는 누구냐?

피스톨 황제 못지않게 훌륭한 신사다.

해리 왕 그렇다면 왕보다 낫군.

피스톨 왕은 친구고 친절하지,

　　　활달한 친구고, 고결한 혈통이고,

　　　부모 훌륭하고, 주먹 아주 잘 쓰고.

　　　내 입 맞춘다 그의 더러운 신발에, 그리고 진심으로

　　　사랑한다구 그 귀여운 허세꾼. 네 이름은 뭐냐?

해리 왕 해리 르 로아. 〔방백〕 왕이다 이놈아.

피스톨 르로아? 콘월식 이름이네, 콘월 놈이냐?

해리 왕 아니, 난 웨일즈 출신이다.

피스톨 플루얼런을 아나?

해리 왕 알지.

피스톨 그자한테 그래라 골통을 웨일즈 부추로

　　　웨일즈 성인 데이비 축일날 갈겨 준다고.

해리 왕 당신 그날 머리에 단검이나 꽂지 마

　　　그가 그걸로 당신 얼굴을 뭉개 버릴 테니.

피스톨 당신 그자 친구냐?

해리 왕 친척이기도 하고.

피스톨 그럼 너도 니미씹 주먹이나 먹어라.

해리 왕 고맙군. 하나님이 함께하시기를.

피스톨 내 이름은 피스톨이란다.

해리 왕 그래서 그리 험악했군.

> 피스톨 퇴장
> 플루얼런 및 가위 지휘관 따로따로 등장. 해리 왕이 옆으로 물러
> 선다.

가위 플루얼런 지휘관!

플루얼런 맞소! 제발, 목소리 좀 낮춰요. 참으로 놀라운 일 아니
 겠소. 전쟁의 진정한 그리고 고대적인 절대 법칙이 지켜지지
 않는다는 건. 잠시 틈을 내서 폼페이 장군 전사만 살펴보더
 라도, 알 수 있다고. 내 보증컨대, 폼페이 진영에는 잡담 재잘
 대는 소리 일체 없었다는 거 말이오. 보증컨대, 알 수 있다구,
 전쟁의 제의와, 그 조심성, 그리고 그 형식과, 그 엄숙, 그리
 고 그 조신함이 지금과 딴판이었다는 걸.

가위 아니, 적군은 시끄럽잖소. 밤새 떠들썩했구먼.

플루얼런 적군이 멍청이고 바보고 그저 떠벌여 댄다 해서, 당신
 생각에, 우리 또한, 뭣이냐, 멍청이고 바보고 그저 떠들어 대
 야 한다는 거요? 지금 당신 말 그런 뜻이오?

가위 조용히 하겠소.

플루얼런 부디 제발 그래 주시오.

> 플루얼런과 가위 퇴장

해리 왕 좀 구닥다리 같지만,

매우 사려 깊고 용감하군 이 웨일즈인은.

> 세 명의 병사 존 베이츠, 알렉산더 코트, 그리고 마이클 윌리엄즈
> 등장

코트 존 베이츠 형제, 저기 동이 트는 것 아니오?

베이츠 그런 것 같군. 하지만 우린 날 밝는 게 달가울 이유가 별로
　　없잖나.

윌리엄즈 저기 날이 새는 게 보이지만, 우린 아마도 그 끝을 보지
　　못하겠지.—거기 누구요?

해리 왕 친구요.

윌리엄즈 모시는 지휘관이 누군가?

해리 왕 토머스 어핑검 경이오.

윌리엄즈 훌륭하신 원로 지휘관이자 아주 친절한 신사시죠.
　　물어봅시다, 그분은 우리 상황을 어떻게 보시오?

해리 왕 난파당한 자들이 모래를 쳐다보듯, 모래는 다음 조류에
　　씻겨 나갈 것 같고 말이오.

베이츠 그분이 자기 생각을 왕께 말씀드리지 않았구요?

해리 왕 아니오, 그래서도 안 되고요. 왜냐면 당신들한테 말이지
　　만, 내 생각에 왕께서도 하나의 인간에 불과하니까, 내가 그
　　렇듯. 제비꽃 향기는 그에게나 내게나 같소, 하늘의 모습은
　　그에게나 내게나 같소. 그의 모든 감각은 인간의 한계를 벗어
　　나지 못해. 예복을 벗으면, 그의 알몸은 인간의 모습에 지나
　　지 않고, 비록 그의 야망이 우리보다 더 높이 치솟았다 하나,
　　급락하는 날개는 같은 날개지. 그러므로, 그가 스스로 두려워
　　할 이유를, 우리가 그렇듯, 발견한다면, 그의 두려움은, 틀림

없이, 우리와 비슷한 맛일 것이오. 그렇지만, 따져 보면, 누가 그에게 두려움의 외양을 씌워선 안 되지, 그가, 두려운 얼굴을 하면 그의 군대 사기가 떨어질 것 아닌가.

베이츠 겉으로 용감해 보이는 건 좋지만, 내 생각에, 이토록 추운 밤이니, 그분 내심은 차라리 템즈 강에 목만 내놓고 몸을 푹 담그는 게 낫겠다 싶을걸. 나도 그분이 그랬으면 좋겠구, 내가 그 곁에 있으면 싶고, 뭔 일이 벌어지건 간에, 여길 떠나서 말이지.

해리 왕 내 확실하게, 왕의 속마음을 얘기해 주지. 그가 있고 싶은 곳은 바로 지금 있는 곳일 거요.

베이츠 그렇담 그분 혼자 계시든지. 그러면 분명 몸값을 치르게 될 거고, 불쌍한 사람들 목숨 숱하게 건질 거고.

해리 왕 설마 여기 혼자 버려두고 싶을 만큼 당신이 그를 미워하시는 건 아니리라 믿소, 그 말은 남의 마음을 떠보려는 것이겠지. 내 생각에, 흔쾌히 죽을 장소라면 왕의 곁이 제격이오, 그의 명분이 정당하고 그의 싸움이 명예로우니.

윌리엄즈 그거야 우리가 알 수 없는 일이고.

베이츠 그럼, 우리가 알려 해서는 안 되는 일이거나. 우린 우리가 국왕의 신민이라는 걸 알면 그만이거든. 그의 명분이 옳지 않더라도, 우린 국왕께 충성한 것이니 죄가 없는 거라구.

윌리엄즈 하지만 명분이 좋지 않다면, 국왕 자신은 단단히 각오해야 할걸. 전투 중 잘려 나간 그 모든 팔다리와 머리들이 심판의 날에 다시 합쳐져 모두 아우성칠 거란 말이지, '우리는 이런 곳에서 죽었다'고—일부는 욕을 하고, 일부는 군의관을 애타게 부르고, 몇몇은 세상에 남겨진 불쌍한 과부들을, 누구

는 자기가 진 빚을, 누구는 갓 난 채 두고 온 아이들을 찾을 테고. 전장에서 죽는 놈 중 좋게 죽는 놈이 몇이나 되겠나, 피의 장사 판, 장례도 제대로 못 치르는 판에? 자, 이 사람들이 좋게 가지 않으면, 그들을 그렇게 만든 왕한테는 흉사가 따로 없지─신민은 모름지기 왕을 따라야 하는 것이니.

해리 왕 그러면, 아버지가 장사하라고 보낸 아들이 해상에서 범죄에 의해 잘못된다면, 그의 사악함은, 당신 논리대로라면, 그의 아버지 탓이겠소, 그를 보냈으니까. 혹은 어떤 하인이, 주인의 심부름으로 돈을 갖고 가다가, 강도들 습격을 받고, 사함 받지 못한 숱한 죄를 그대로 뒤집어쓴 채 죽는다면, 주인의 사업이 하인의 저주를 만들어 낸 게 되겠고. 하지만 그런 게 아니오. 왕은 자기 병사들이 맞는 특수한 최후에 대해 답할 의무가 없소, 아버지가 아들의, 주인이 하인의 탓도 아니죠, 그들은 그들에게 일을 시켰지 죽음을 의도한 것은 아니니까요. 게다가, 어떤 왕도, 그의 명분이 유례없이 깨끗하다 하더라도, 칼로 해결해야 할 문제에 이르면, 흠결 없는 병사들만으로 해볼 수는 없는 법. 몇몇은, 아마도, 미리 작정하고 꾸민 살인의 죄가 있을 것이고, 몇몇은, 거짓 맹세의 깨진 인장으로 처녀들을 꼬드긴 죄, 몇몇은, 전쟁을 핑계 삼는 죄, 전에도 약탈과 강도짓으로 평화의 부드러운 가슴에 피칠을 했건만 말이오. 자, 이자들이 법을 어기고 당장에는 형벌을 따돌렸단들, 그들이 사람을 가지고 놀 수 있을망정, 하나님한테서 달아날 날개는 달렸을 턱이 없소. 전쟁은 그분의 경찰이오. 전쟁은 그분의 복수죠. 그래서 이 경우 사람들은 벌받는 것은 국왕의 법에 대한 이전 범죄 때문이고, 지금 왕의 전쟁에

서요. 죽음이 겁나니, 그들은 목숨을 챙겨 빠져나갔소. 안전을 원하다가, 그들이 멸망을 맞는 거요. 그렇다면 그들이 준비 없이 죽는단들, 왕이 그들의 지옥행에 대해 책임질 바 없음은, 지옥행의 원인이 된 그들 불경 행위에 대해 그 당시 그가 책임질 바 없음과 같소. 신민 각각의 의무는 모두 왕의 것이지만, 신민 각각의 영혼은 각자의 것이오. 그러므로 전쟁에 나온 병사들 각각은 모두 행동이 병상에 누운 환자와 같아야 하오. 양심의 얼룩을 모두 씻어 내야지. 그리고 그렇게 죽으면, 죽음이 그에게 이익이고 혹은 안 죽는다면, 그런 준비를 해놓았으니 잃어버린 시간은 축복받으며 잃어버린 거지. 그리고 목숨을 건진 사람은, 이렇게 생각해도 죄가 아니오, 즉 하나님이 이토록 관대한 조처를 취하신 것은, 하나님이 그를 살아남게 하여 그분의 위대함을 깨닫게 하고 다른 이들한테도 어떻게 준비를 해야 할지를 가르치게 하기 위함이라고.

베이츠 그 말은 맞아, 누구든 죄를 짓고 죽는 자는 그 죄를 자기 머리에 쓰고 죽은 거지, 왕께서 그것에 책임지실 일은 아니지. 난 그분이 나 대신 답하시는 거 원치 않아. 그렇지만 결심했소 그분을 위해 헌걸차게 싸우리라고.

해리 왕 내가 직접 듣기로 왕께서는 몸값 낼 생각이 없으시답디다.

윌리엄즈 그래요, 그렇게 말하셨지, 그래야 우리가 흔쾌히 싸울 테니, 하지만 우리 모가지가 잘리고 나면 그분이 몸값을 낼 수도 있지, 우린 새 되는 거고.

해리 왕 내가 살아서 그 꼴을 본다면, 다시는 그분 말 믿지 않겠소.

윌리엄즈 그때 본때를 보이겠다! 장난감 총알 같은 소리, 보잘것 없는 개인이 군주한테 반감을 품어 봤자지. 왜, 공작 깃털로 부채질을 해서 태양을 얼음으로 만들겠다고는 안 하시나. 그의 말을 앞으로 믿지 않겠다! 이보소, 헛소리 집어쳐.

해리 왕 당신 말투가 너무 막가는구먼. 나중에 두고 보겠소, 적당한 기회가 되면.

윌리엄즈 결투를 하지, 당신이 살아남는다면.

해리 왕 얼마든지.

윌리엄즈 내가 당신을 이담에 어떻게 알아봐?

해리 왕 당신 징표를 내게 주면, 내가 모자에 달지. 그러고 나서 당신이 감히 그걸 당신 거로 인정하면, 내 결투 신청으로 받아들이지.

윌리엄즈 내 장갑을 주겠다. 당신도 장갑을 줘.

해리 왕 여기 있소.

　　　　　그들이 장갑을 교환한다.

윌리엄즈 나도 이것을 내 모자에 달겠어. 만일 당신이 와서, 내일 이후, '이건 내 장갑이다'라고 하면, 이 손으로 내가 당신 귀 싸대기를 갈겨 주지.

해리 왕 내가 살아서 그걸 보면, 결투를 신청하지.

윌리엄즈 아주 목을 매달라고 통사정이군.

해리 왕 뭐 어쨌거나, 그리하리라, 당신이 왕하고 함께 있더라도.

윌리엄즈 약속 지켜. 또 보자구.

베이츠 싸우지 마, 이 잉글랜드 바보들아, 친하게 지내야지. 프랑스놈들하고 싸우는 걸로 충분해, 이건 통 셈을 모르니.

해리 왕 정말, 프랑스인들은 우리 하나 해치우는 데 20 프랑스 크
　　　라운은 걸어 놓았을걸, 어깨에 지고 다니니까. 하지만 잉글랜
　　　드 크라운화라면 몰라도 프랑스 크라운화 깎아내는 건 범죄
　　　가 아니지, 내일은 왕께서 직접 깎아내신다니까.

　　　　　〔병사들 모두 퇴장〕

　　왕에게.

　　'짐 지우자 우리의 생명을, 우리의 영혼을, 우리의 근심에
　　찬 아내를,

　　　우리 아이들을, 그리고 우리의 죄를, 왕에게 짐 지우자.'

　　짐이 모든 것을 떠맡아야 한다. 오 가혹한 처지로다,

　　위대함과 쌍둥이로 태어나, 휘둘리기는 온갖 바보들,

　　감각이라고는 고통의 그것 밖에 없는 그들의

　　구설에 휘둘리니. 얼마나 숱한 마음의 안식을

　　왕은 멀리해야 하는가 사병도 누리는 그것을?

　　그리고 사병한테 없는 무엇이 왕에게 있는가,

　　격식 말고, 대강의 격식 말고는?

　　그리고 넌 무엇이냐, 너 격식이라는 우상은?

　　어떤 종류의 신이기에, 너는 인간의 슬픔으로

　　고통받는가, 너를 숭배하는 자들보다 더?

　　너의 재정은 어떻게 되는가? 너의 수입은?

　　오 격식이여, 너의 가치가 도대체 뭐냐 말이다.

　　네가 불러일으키는 찬탄의 비밀은?

　　너는 직위, 신분, 그리고 형식 밖에 더 되느냐,

　　다른 이들의 공포와 두려움을 자아내는?

　　그리하여 너는 덜 행복하지, 두려움의 대상이므로,

두려워하는 그들보다.

네가 마시는 것이 무엇이냐, 달콤한 충성은커녕

독을 탄 아첨 말고는? 오 병들라, 거창한 위대함,

그리고 명하라 네 격식에게 너의 병을 고치라고.

불같은 열병이 식을 거라고 너는 생각하는 것이냐

지나친 칭찬이 뿜어내는 명예와 직위의 바람으로?

그것이 자리를 내줄까, 허리 굽힘과 무릎 꿇음에?

할 수 있느냐 너는, 거지의 무릎한테 명령을 내린단들,

건장해지거라 명하는 일을? 못하지, 너 오만한 꿈,

왕의 안식을 그토록 교묘히 농단하는

나는 왕이로다. 네 정체를 폭로하는, 나는 알지

성유도, 왕홀도, 보주도,

왕검도, 왕장도, 제관도,

황금과 진주를 엮은 대례복도,

왕 앞에 만연한 칭호도,

그가 앉은 옥좌도, 화려장관의 조류,

이 세상의 드높은 해안을 때리는 그것도ー

아니야, 이 모든 것도, 세 겹 멋진 격식이여,

이 모든 것도, 장엄한 침대에 누은단들,

깊이 잠들 수 없다, 비참한 노예만큼은,

곤한 몸과 텅 빈 머리로 휴식을 취하는

슬픔의 빵으로 배를 채운 노예만큼은

악몽, 지옥의 자식인 그것을 꾸기는커녕

하인처럼 일출에서 일몰까지

포이보스가 보는 데서 땀을 흘리고, 밤 내내

엘리시움에서 잠을 잔다는 거, 다음 날, 새벽이 오면
일어나 태양의 마부 히페리온이 말에 오르도록 돕고,
그렇게 늘 흐르는 세월을 따라
그렇게 유익한 노동을 하다 무덤에 이른다는 것.
하여 격식만 없다면 이 불쌍한 자가,
낮을 노동으로 밤을 잠으로 꾸려 가니,
왕보다 한 수 위고 더 나은 자로다.
노예는, 조국 평화의 일원으로,
그것을 즐기지만, 머리가 형편없어 별 생각이 없다
그 평화를 지키려고 왕이 얼마나 노심초사하는지,
왕의 시간을 가장 잘 우려먹는 것은 농부들이고.

토머스 어핑검 경 등장

어핑검 폐하, 귀족들이, 폐하 안 계신 것을 염려하여,
 폐하를 찾아 폐하 진영을 뒤지고 있나이다.
해리 왕 훌륭하신 노 기사분,
 그들 모두 내 막사로 모이라 하시오.
 내 귀하보다 먼저 가 있겠소.
어핑검 그리하겠나이다, 폐하. [퇴장]
해리 왕 오 전쟁의 신, 내 병사들의 심장을 강철 같게 해 주십시오.
 그들이 겁에 질리게 마소서. 지금 그들에게서
 계산 능력을 가져가십시오, 적의 숫자가
 그들의 심장을 뽑아 가기 전에. 오늘은 제발, 오 주님,
 오 오늘은 제발, 생각치 말아 주소서 제 아비가
 왕관을 빼앗으면서 저질렀던 잘못을.

제가 리처드의 시신을 새로 묻었고,

그 위에 흘린 뉘우침의 눈물은 더 많습니다,

그 몸에서 강제로 쏟아진 핏방울보다 더.

매년 빈민 오백 명의 구제 비용을 제가 댔으며

그들이 하루에 두 번 그들의 시든 손을 하늘에 쳐들어

간구합니다. 그 피의 사함을. 그리고 제가 지은

진혼예배당 두 채에서, 장중한 애도의 사제들이

지금도 리처드의 영혼을 위해 미사를 올립니다. 그 이상을

하지요.

제가 할 수 있는 게 아무 쓸모 없다고 하더라도,

저의 참회는 죄를 지은 이후,

용서를 구하는 것이니 말입니다.

글로스터 공작 등장

글로스터 폐하.

해리 왕 내 아우 글로스터 목소린가? 그렇군.

왜 왔는지 안다, 너와 함께 가리라.

오늘이, 나의 친구들이, 그리고 만물이 나를 기다리나니.

모두 퇴장

4막 2장

프랑스군 진영

부르봉 및 오를레앙 공작, 그리고 랑뷔르 경 등장

오를레앙 태양이 정말 우리 갑옷을 황금빛으로 물들이니. 갑시다,
　　　영주님들!

부르봉 말에 오르라! 내 말! 말 담당! 하!

오를레앙 오, 대단한 기백이시오!

부르봉 바다와 육지를 건너!

오를레앙 그 위는? 공기와 불!

부르봉 하늘로, 오를레앙 친척!

　　　〔최고관 등장〕

　　　어서 오시오, 우리 최고관!

최고관 들어 보소서 출전을 앞둔 우리 군마들 울음소리를.

부르봉 그들에 올라타고 가죽에 칼집을 냅시다,
　　　그들의 뜨거운 피가 잉글랜드놈들 눈에서 펑펑 돌며
　　　과잉의 용기로 그놈들을 절멸시키게끔. 하!

랑뷔르 아니, 놈들이 우리 말 피로 눈물을 흘린다?
　　　그러면 우리가 그놈들 진짜 눈물을 못 볼 텐데요?

　　　전령 등장

전령 잉글랜드인들이 전투 대형을 갖추었습니다, 나리들.

최고관 말에 오르세요, 용감한 왕자님들, 어서요!

저 형편없고 굶주린 무리들을 쳐다보기만 하셔도,

왕자님들 위용이 저들의 영혼을 빨아들여,

저들을 껍데기와 거죽만 남은 인간으로 만들 겁니다.

우리가 다 나설 필요도 없어요,

비실비실한 저들 혈관에 든 피도 얼마 안 되어,

뽑은 칼마다 한 방울씩 묻히기도 모자란 터라,

우리 용감한 프랑스 병사들은 오늘 칼을 뽑더라도

재미없이 다시 거둘 판이죠. 입김만 불더라도

우리 용기의 수증기가 저들을 엎어 버릴 터.

틀림없이, 예외 없이 분명한 사실이오, 영주분들,

우리의 남아나는 하인과 농부들이,

쓸데없이 몰려다니며

전장 주변을 배회하는바, 그들만으로도 충분히

이 벌판에서 저 쓰레기 적군을 쓸어버릴 수 있다는 거,

설령 우리가 이 산에 발을 딛고 서서

꼼짝 않고 한가로이 구경만 한다 해도 말이오,

명예가 그걸 금할 뿐. 무슨 말이 더 필요하오?

아주 아주 조금만 우리가 손을 쓰면

만사형통입니다. 그러니 울리게 하세요 나팔

말에 오르라는 팡파르 신호를,

우리의 진격이 전장을 엄청나게 위협,

잉글랜드인들은 분명 겁에 질려 몸을 깔고 항복할 것이오.

그랑프레 경 등장

그랑프레 왜 이리 지체하십니까, 우리 프랑스 영주님들?
　　　저기 섬나라 시체들이, 절망적인 뼈를 드러내고,
　　　해치고 있습니다 아침 벌판의 미관을.
　　　저들의 누더기 깃발은 초라하게 처졌고
　　　지나가는 조국의 바람이 그것을 업신여겨 흔들고,
　　　그 대단한 마르스도 거지꼴 군대라 파산한 듯,
　　　기가 질려 녹슨 면갑 틈으로 눈치를 살필 뿐이오.
　　　기병들 말에 탄 것이 고정된 촛대 같아요.
　　　양손에 초를 든, 그리고 그 볼품없는 군마들은
　　　머리를 내리트렸고, 가죽과 엉덩이를 늘어트렸고
　　　창백한 생기 없는 두 눈에서 점액이 흐르고,
　　　멀겋고 둔한 입에 물린 마디 재갈이
　　　되새김질 건초로 더러울 뿐, 소리도 동작도 없어요.
　　　그들의 시체 처리반, 망나니 까마귀들은
　　　이제나 저제나 하며 그들 위를 날아다니고요.
　　　생생한 묘사 자체가 말이 안 되는군요.
　　　이토록 보기에 생기가 없는 묘사로
　　　생생하게 전투를 묘사한다는 게.
최고관 기도는 마쳤고, 죽음을 기다리는 거지요.
부르봉 저놈들한테 음식과 깨끗한 옷을
　　　그리고 굶고 있는 말한테 먹을 걸 주고,
　　　그 연후에 싸워야 하는 거 아닌가?
최고관 난 내 삼각기 올 때만 기다리고 있소. 갑시다 전장으로!

나팔수 깃발을 떼서
내 깃발로 삼을 밖에. 갑시다, 어서요!
해는 높이 떴고, 우리는 날을 낭비하고 있소.

모두 퇴장

4막 3장

잉글랜드군 진영

글로스터, 클래런스 및 엑스터 공작, 솔즈베리 및 워릭 백작, 그리고 토머스 어핑검 경, 다른 모든 일행과 함께 등장

글로스터 왕은 어디 계시지?

클래런스 말을 타고 전장을 보러 나가셨어요.

워릭 저들의 병사가 6만에 이릅니다.

엑스터 5대 1이군. 게다가, 모두 팔팔하고.

솔즈베리 하나님, 당신의 팔을 빌려 주소서! 끔찍한 열세군요.

　　하나님 보우하소서, 우리 왕자님들을. 전 지휘소로 가겠습니다.

　　천국에서 만날 때까지 우리가 더 이상 만나지 못한다면,

　　즐겁게, 우리 고결한 클래런스 영주님,

　　사랑하는 글로스터 영주님과, 훌륭하신 엑스터 영주님과,

　　그리고 〔워릭에게〕 마음씨 착한 친척 어른, 전사분들 모두, 헤어집시다.

클래런스 잘 지내요, 우리 솔즈베리, 행운을 빌고요.

엑스터 잘 가시게, 친절한 경. 오늘 용감하게 싸워 주시게—

　　아니 이 말은 공연한 노파심일세그려,

　　귀하는 진정한 용기의 표본이신 것을.

솔즈베리 퇴장

클래런스 친절로 가득찬 바로 그만큼 용기로 가득 찬 분이시죠,
　　　　양쪽 모두 대공답습니다.

해리 왕, 뒤로 등장

워릭 아 우리가 이곳에
　　　오늘 일하지 않는
　　　잉글랜드인 가운데 1만 명만 거느리고 있어도.
해리 왕 저런 소원을 발하는 자 누군가?
　　　내 친척 워릭? 아니오, 사랑하는 나의 친척.
　　　우리가 죽을 운명이라면, 우리로 충분해요,
　　　조국에 입힐 상처로는, 그리고 우리가 살 것이면,
　　　병력 수가 적을수록, 명예의 몫이 더 커지는 걸요.
　　　하늘의 뜻이니, 부디 한 명도 더 바라지 마세요.
　　　맹세코, 난 금이 탐나는 게 아니오,
　　　내 가진 것을 누가 갉아먹는 것도 상관 안 합니다
　　　사람들이 내 옷을 입어도 유감 없구요
　　　이런 겉보기 물건들은 내 욕망에 살고 있지 않습니다.
　　　그러나 만일 명예를 탐하는 것이 죄라면
　　　나는 살아 있는 영혼 중 가장 죄가 많지요.
　　　아니오, 정말, 친척, 잉글랜드한테서 한 사람도 바라지 마오.
　　　맙소사, 나는 잃고 싶지 않아요, '한 사람 더'가
　　　아무래도 내게서 앗아갈 것만 같은
　　　그 위대한 명예. 오 한 사람 더를 바라지 마오.

차라리 당장 나의 병사들 모두에게 선포하시오
이 싸움에 구미가 당기지 않는 자들은,
떠나라고 말이오. 그의 여행증과
통행료 크라운화를 지갑에 넣어 주지.
짐은 그런 자 곁에서 죽고 싶지 않소
짐과 함께 죽기를 두려워하는 자 말이오.
오늘은 크리스피누스 성인 축일이라고 하지요.
오늘을 살아남아 집으로 무사히 돌아가는 자
이날이 불리울 때 발돋움하며 서고
마음이 들뜰 것이오 크리스피누스라는 이름에.
이날을 보고 노년까지 살게 될 자
매년 축일 이브에 이웃에게 잔치를 베풀고
말할 것이오, '내일이 크리스피누스 축일'이라고.
그런 다음 그는 소매를 벗고 자기 상처를 보여 줄 거요,
그리고 말하지요. '이 상처를 내가 크리스피누스 축일 때 입
었지.'
노인은 잊지요. 모든 게 망각되는 법이고,
하지만 그는 기억할 거요, 윤색을 하며,
그날 자신이 이룬 공적을. 그때 우리의 이름들,
그의 입에 살림 용어처럼 낯익은 이름들—
왕 해리, 베드포드와 엑스터,
워릭과 탈봇, 솔즈베리, 그리고 글로스터—
모두 찰랑이는 그들의 잔으로 참신하게 기억될 거요.
이 이야기를 그 착한 이는 아들에게 가르칠 것이고,
그리고 크리스피누스 축일이 지날 때마다

오늘부터 세상이 끝날 때까지
우리는 그날에 기억될 거요.
얼마 안 되는 우리, 행복한 소수, 짐의 형제들 말이오.
오늘 나와 함께 피를 흘리는 자
나의 형제가 될 것이니 아무리 비천한 자라도.
오늘 그의 신분 신사가 될 것이니.
그리고 지금 잉글랜드에서 잠자고 있는 자
여기 없어서 저주받았다 생각게 될 것이고 자신을
사내답지 못하다 여기게 되리다. 누구든 짐과 함께
크리스피누스 축일 싸운 자 입을 여는 동안은.

　　　솔즈베리 백작 등장

솔즈베리　국왕 폐하, 속히 자리로 가 주소서.
　　　프랑스군이 대대적인 전투 대형을 갖추고
　　　아주 빠르게 공격해 오고 있나이다.
해리 왕　마음이 준비되었다면 만사가 준비된 것.
워릭　지금 마음이 물러서는 자 멸망할진저!
해리 왕　잉글랜드에서 원군이 더 오기를 바라지 않았소, 친척?
워릭　천만에요, 폐하, 바라건대 폐하와 저 단 둘이
　　　더 이상 도움 없이, 이 당당한 전투를 치렀으면 합니다.
해리 왕　아니 그럼 아예 오천 병사도 필요 없다는 거군요,
　　　한 명 더를 원하는 것보다 그게 더 맘에 듭니다.
　　　여러분들 각자 위치로. 모두 하나님이 보우하시기를.

　　　화려한 취주. 몽조이 등장

몽조이 다시 한 번 제가 온 것은, 해리 왕, 폐하께서
　　　　몸값을 내고 휴전을 하시려는지 궁금해섭니다,
　　　　너무도 확실한 멸망을 맞기 전에 말이죠.
　　　　분명 폐하는 깊은 구렁에 너무도 가까이 있어
　　　　집어삼켜지지 않을 수 없으니까요. 게다가, 자비로우신
　　　　최고관께서는 폐하께서 상기시켜 주었으면 하십니다,
　　　　폐하 추종자들한테 회개를 말이오, 그래야 그들 영혼이
　　　　평화로이 그리고 고이 후퇴할 수 있겠죠
　　　　이 벌판에서, 아니면 그 하찮은 것들, 그들 시체들이
　　　　놓여 썩어 갈 것이 분명한 터.
해리 왕 오늘은 누가 너를 보냈느냐?
몽조이 프랑스의 최고관이시오.
해리 왕 부디 전의 내 대답을 가서 전해 다오.
　　　　나를 잡으라고, 그런 다음 내 뼈를 팔라고 전하라.
　　　　도대체, 왜 우리 불쌍한 친구들을 이리도 조롱하는가?
　　　　살아 있는 사자 가죽을 팔아먹고는
　　　　그 사자 사냥하다 죽은 자가 있다더니.
　　　　수많은 우리의 몸들은 반드시
　　　　잉글랜드 무덤에 묻힐 것이고, 그 무덤에, 믿노니,
　　　　놋쇠판이 세워져 오늘의 업적을 증언할 것이다.
　　　　그리고 자신의 용감한 육체를 프랑스에 남기는 이들,
　　　　용감하게 죽은 이들은, 설령 네 나라 똥더미에 묻힐망정
　　　　명성을 누리리라. 태양이 거기서 그들을 맞고
　　　　악취 풍기는 그들의 명예를 하늘로 끌어올리면,
　　　　땅에 속한 그들 부분이 네 나라 기후를 질식시키고,

그 냄새가 프랑스에 역병을 키우리라.

그때 보거라 우리 잉글랜드인의 넘치는 용기를,

죽어서도, 맞고 튀어나온 총알처럼,

두 번째 위해의 경로로 돌진,

또 다른 치명적 결과를 자아내는 그것을.

자랑스럽게 말하겠다. 최고관에게 전하라

우리는 평범한 전사들이라고.

짐의 화려한 군장과 금박 장식은 온통 더럽혀졌다

비 오는 날의 울퉁불퉁한 벌판 행군으로.

짐의 군대에는 깃털 장식 하나 남아 있지 않다―

좋은 말 같군, 깃털이 없으니 도망은 못 갈 거 아닌가―

그리고 시간이 우리를 넝마처럼 닳아 해지게 하였다.

그러나 맹세코, 우리의 심장은 말쑥하다.

그리고 내 불쌍한 병사들이 내게 말한 대로, 밤이 되기 전에

그들은 새 옷을 입을 것이다, 그들이 벗겨 낼 테니

화려한 새 코트를 너희 프랑스 병사들한테서 말이다,

임무 교대라는 거지. 그들이 그렇게 할 경우―

하나님의 뜻대로 되겠지만―내 몸값은 그때

곧 모아지겠지. 전령, 수고를 아끼거라.

더 이상 몸값 받으러 오지 말거라, 친절한 전령.

그들이 몸값을 받는 일은 절대 없을 터, 내 이 뼈마디 말고

는―

이것을 내가 남겨 그들이 갖는단들,

아무 소득도 얻지 못할 터. 최고관에게 그리 전하라.

몽조이 그리하겠소, 해리 왕, 그러니 잘 지내십시오.

더 이상 전령 만나실 일 없을 겁니다.

해리 왕 난 아무래도 네가 몸값 문제로 한 번 더 올 것 같은데.

몽조이 퇴장
요크 공작 등장

요크 폐하, 무릎 꿇고 한없이 몸을 낮추어 간청하오니
 선봉을 제게 맡겨 주소서.

해리 왕 그리하라, 용감한 요크.—자 병사들이여, 진격,
 그리고 당신 뜻대로, 하나님, 오늘을 처결하소서.

모두 퇴장

4막 4장
전장

전투 경보. 난투. 피스톨, 프랑스 병사, 그리고 소년 등장

피스톨 항복해, 프랑스 똥개.

프랑스 병사 직위가 높으신 신사분 같군요.

피스톨 직위? 난 쉬이르 근방 출신 아일랜드 소녀란다.

 넌 신사냐? 네 이름이 뭐냐? 대답해.

프랑스 병사 오 하나님 주님!

피스톨 〔방백〕 오하나주면 분명 신사겠군.—

 내 말 잘 들어, 오하나주, 새겨들으라구.

 오하나주, 네놈은 죽는다, 칼끝에,

 그게 싫으면, 오 하나, 내게 바쳐라,

 엄청난 액수의 몸값을.

프랑스 병사 오 자비를 베푸세요! 불쌍한 사람입니다!

피스톨 자비라니, 네놈 돈 40냥을 내야지.

 아니면 내가 네놈 막창을 네놈 목구멍 통해 꺼내어

 진홍빛 피칠갑을 해 줄 테니.

프랑스 병사 이 사람 무슨 팔 힘이 이렇게 쎄지?

피스톨 이 똥개가 뭐, 쎕? 이런 빌어먹을 음탕한 산양 같은 놈,

나하고 씹?

프랑스 병사 오 용서해 주세요!

피스톨 또 그 소리야? 돈 많이 내겠다는 소리냐?—
소년, 이리 와. 이놈한테 불어로 물어봐라
이름이 뭔지.

소년 이봐요, 이름이 뭐예요?

프랑스 병사 므슈 르 퍼.

소년 퍼 씨라는데요.

피스톨 패 씨? 네놈을 패고, 쥐어 패고, 직싸게 패 주마.
불어로 그렇게 전해.

소년 불어로 패고, 쥐어 패고, 직싸게 패는 거 모르겠는데요.

피스톨 각오하라고 해, 내가 저놈 목을 자를 참이니까.

프랑스 병사 그가 뭐라는 거요, 선생?

소년 각오하라고, 이자가 당신 목을 자를 참이라고 당신한테 말
하라네요.

피스톨 그래, 목을 자르겠다, 맹세코,
농투성이, 네놈이 크라운화를, 엄청나게 내지 않으면
아니면 이 칼이 너를 짓이기리라.

프랑스 병사 오 저 부 쉬플리에, 뿌 라무르 드 디외, 메 파르도네.
저 쉬 르 젠틸롬므 드 본 메종. 가르데 마 비, 에 제 부 도너레
되 상 에쿠.

피스톨 뭐라는 게야?

소년 목숨을 살려 달라고 애원하고요. 훌륭한 집안 출신 신사라
네요. 그리고 몸값으로 200크라운을 내겠대요.

피스톨 전하라, 내 분노를 삭이고, 그 크라운화를 받아 주겠노라

고.

프랑스 병사 꼬마 신사분, 뭐라고 합니까?

소년 포로를 용사하는 건 선서에 어긋나는 일이지만 그럼에도 불
 구하고, 당신이 약속한 돈 때문에, 그는 만족하고, 당신한테
 자유를 준답니다, 풀어준다고요.

프랑스 병사 〔피스톨에게 무릎을 꿇으며〕 쉬르 메 제누 저 부 돈네 밀
 레 레메르시망, 에 저 메스팀 외뢰 끄 제 톰브 앙트르 르 맹
 덩 슈발리에, 콤메 저 팡세, 르 플뤼 브라부, 베이양, 에 트라
 이-디스팅귀 세뇨르 당글떼르.

피스톨 해석하라, 소년.

소년 무릎 꿇고 천 번 감사드린데요, 그리고 스스로 다행이라 여
 긴답니다, 자기를 사로잡은 분이, 자기 생각에, 아주 용감무
 쌍하고, 세 겹 훌륭한 잉글랜드 귀족분 같아서요.

피스톨 피를 빼는 중이니, 자비도 좀 보여야겠지.

 나를 따르라.

소년 위대한 지휘관을 따르라네요.

 〔피스톨과 프랑스 병사 퇴장〕

 이렇게 꽉 찬 소리가 이렇게 텅 빈 가슴에서 나오는 거 보다
 첨 보네. 하긴 속담도 있으니까. '빈 그릇 소리가 가장 요란하
 다.' 바돌프와 님이 백배는 더 용기가 있겠다. 이 옛날 연극에
 나오는, 고함만 지를 뿐인 악마, 누가 나무칼로 손톱발톱을
 깎아도 그럴 뿐인 이 악마에 비하면, 그 둘 모두 교수형 당했
 고, 이자도 필시 그렇게 될 텐데, 훔치는 단수가 좀 더 높지만
 않다면 말이지. 난 가서 하인들과 함께 아군 진영 짐을 지켜
 야겠군. 프랑스인한테 우리는 좋은 먹잇감이야, 그들이 그걸

안다면 말이지, 그걸 지킬 사람이 소년들밖에 없으니까.

　　　퇴장

4막 5장

전장

최고관, 오를레앙 및 부르봉 공작, 그리고 랑뷔르 경 등장

최고관 오 이럴 수가!

오를레앙 오 주여! 참패요, 완전 참패요!

부르봉 내 생명은 끝장이오. 모두 잃었어, 모두.

비난과 영원한 치욕이

앉았도다 조롱하며 우리 깃털 장식에.

〔짧은 경보〕

오 나쁜 운명의 여신!―〔랑뷔르에게〕도망치지 마시오.

오를레앙 우리는 아직 충분한 병사가 전장에 살아 있소,

하나로 뭉쳐 잉글랜드인들을 덮칠 수 있소,

어떻게든 질서만 잡을 수 있다면.

부르봉 질서 같은 소리. 다시 돌아갑시다!

그리고 지금 부르봉을 따르고 싶지 않은 자,

집에 가라 하시오, 그리고 손에 모자를 들고

더러운 포주처럼 방문을 지키게 하시오

내 개보다 나을 것 없는 출신의 노예가

그의 가장 아름다운 딸을 더럽히는 동안 말이오.

최고관 우리를 파멸시킨 무질서가 이제 우리를 동지로 만드는군

요.

　　무더기로 몰려가 우리 목숨을 바칩시다.

부르봉　난 합류하겠소,

　　인생은 짧아야지, 아니면 치욕이 너무 길 터.

　　　모두 퇴장

4막 6장

전장

경보. 해리 왕과 그를 따르는 사람들, 포로들과 함께 등장

해리 왕 모두 잘 싸웠다, 세 겹 용맹한 동포들이여.

하지만 다 끝난 것이 아니다, 아직 프랑스인들이 전장을 지키고 있노라.

엑스터 공작 등장

엑스터 요크 공작이 폐하를 뵈옵니다.

해리 왕 그가 살아 있소, 훌륭하신 삼촌? 이 시간 동안 내가 보았는데

그가 세 번 쓰러지고, 세 번을 다시 일어나 싸우는 것을.

전투모부터 박차까지, 그는 피투성이었다오.

엑스터 그 군장으로, 용감한 병사, 그가 누워 있나이다,

평원을 피로 적시며. 그리고 그의 피투성이 곁에,

그의 명예로운 상처의 단짝으로,

고결한 서포크 백작 또한 누워 있나이다.

서포크가 먼저 죽었고, 요크가, 온통 난도질당한 몸으로,

그에게 갔나이다, 피칠갑으로 누운 그곳으로,

그리고 그의 턱수염을 잡고 입 맞추었나이다 깊은 상처

그의 얼굴에 피투성이로 크게 입 벌린 그것에,

그리고 외쳤나이다. '기다리게, 사랑하는 친척 서포크.

내 영혼이 자네 영혼의 천국 길에 벗해 줄 것이니.

기다리게, 상냥한 영혼, 내 영혼을, 그때 나란히 날아가세,

이 영광스럽고 잘 싸운 전장에서

우리가 기사도로 함께했으니.'

이 말을 할 때 제가 가서 기운을 내라 하였고,

그는 내 얼굴에 미소를 짓고, 내게 손을 뻗어,

미약하게 쥐며 말했나이다. '사랑하는 나의 경,

나의 충성을 내 군주께 전해 주오.'

그러고는 그가 몸을 돌리고, 서포크의 목 위에

상처 난 그의 팔을 얹고, 그의 입술에 입 맞추고,

그렇게 죽음의 배필 되어, 피로써 그가 봉인했나이다

고결한 최후 맞은 사랑의 유언을.

그 아름답고 상냥한 모습이 강제하는

저의 눈물을 저는 막고 싶었으나,

제 안의 사내다움이 변변치 못하고,

온갖 모성의 여성이 내 눈을 차지하는지라

눈물에 제 몸을 바쳤나이다.

해리 왕 삼촌을 어찌 탓하겠습니까,

그 말을 들으니 나도 어쩔 수 없이 달래야겠어요

내 흐릿해진 두 눈을, 아니면 그 또한 울 것 같으니.

〔경보〕

근데, 이 새로운 경보는 뭔가?

프랑스군이 흩어진 자들을 보강했구나.

그렇담 병사들 각각 모두 사로잡은 포로들을 죽이라.

〔병사들이 자기들 포로를 죽인다〕

전군에 알리라.

피스톨 목을 자르라고.

모두 퇴장

4막 7장
헨리의 대형 천막 앞

지휘관 플루얼런과 가워 등장

플루얼런 소년들과 짐짝들을 죽이다니! 이건 명백한 전투 규정 위
반이야. 이건 악질 행위지, 알아 두시게. 더 이상 나쁠 수 없
는. 당신 생각에는, 그렇지 않소?

가워 분명 살아남은 소년이 단 한 명도 없어. 전장에서 도망친 비
겁한 악당들이 저지른 학살이고 말이지. 게다가, 그자들이 왕
의 천막 안에 있던 것 일체를 태우고 가져가고 그랬다니, 그
래서 왕께서는 참으로 마땅하게도 모든 병사들한테 사로잡은
포로들의 목을 자르라 하신 것 아닌가. 오 정말 용감한 왕이
시오.

플루얼런 아암, 그분은 웨일즈 몬마우스 출신이지. 가워 지휘관,
알렉산더 돼왕이 태어난 도시 이름이 뭐였지?

가워 알렉산더 대왕이겠지.

플루얼런 아니 이보쇼, 돼지도 크지 않나? 돼지든 크든 힘세든 거
대하든 엄청나든 다 같은 얘기라구, 약간 변형된 것뿐이지.

가워 알렉산더 대왕 탄생지는 마케도니아 같소. 그의 아버지를
마케도니아의 필립이라 부르던데, 내가 듣기에는.

플루얼런 마케도니아가 알렉산더 출생지 맞는 것 같소. 내 말 들

어 보쇼, 지휘관, 세계 지도를 찾아보면 장담컨대 알 수 있을 거요, 마케도니아와 몬마우스를 비교해 보면, 상황이, 뭣이냐, 둘 다 똑같다는 거. 마케도니아에 강이 하나 있고, 몬마우스에도 또한 강이 하나란 말이지. 몬마우스 강 이름은 와이인데, 생각나지 않는군 다른 강 이름은—하지만 똑같아요, 내 손가락이 내 손가락 닮은 것만큼이나 닮았고, 양쪽 다 송어가 있어. 알렉산더의 생애를 잘 살펴보면, 몬마우스의 해리의 생애가 상당히 닮았다구. 모든 게 비교되거든. 알렉산더가, 하나님이 아시지만, 당신도 알고 말이지, 성나고 화나고 분노하고 성질나고 우울하고 기분 나쁘고 격노하게 되면, 게다가 약간 취하면, 맥주 취기와 분노로, 뭣이냐, 가장 친한 친구 클레이투스를 죽였지—

가위 우리 국왕은 그 점에서는 그와 달라. 그분은 친구를 한 명도 죽이지 않았소.

플루얼런 안 좋은 행실이오, 이보쇼, 내 입이 말을 끝내기도 전에 얘기를 가로채 가다니. 비교와 대조를 구분하기도 전에 말이지. 알렉산더가 그의 친구 클레이투스를 죽인 것은 맥주와 술독에 빠져서고, 해리 몬마우스는, 제정신과 훌륭한 판단력으로, 쫓아냈단 말요 그 뱃대기 엄청났던 더블릿 차림의 뚱뚱보 기사를—농담과 험담과 악행과 조롱으로 가득 찬 그자 말이오—이름은 잊었지만.

가위 존 폴스타프 경.

플루얼런 맞아 그 사람. 내 말하거니와, 몬마우스에서 훌륭한 사람들이 태어났는데.

가위 저기 폐하께서 오시네.

전투 경보. 해리 왕과 잉글랜드군, 포로로 잡힌 부르봉 공작, 오를
레앙 공작 및 다른 이들과 함께 등장

해리 왕 프랑스에 온 이래 내 화를 낸 적 없으나

　　　이 순간만은 못 참겠구나. 나팔을 들라, 전령,

　　　네가 저 언덕 위 기마부대로 말 타고 가거라.

　　　우리와 싸울 것이면, 내려오라 하라,

　　　아니면 전장을 비우든지, 짐의 눈에 심히 거슬리나니.

　　　둘 다 안 할 것이면, 짐이 그들한테 가서,

　　　그들이 총총 흩어지게 만들 테다 빠르기가

　　　그 옛날 아시리아 투석기로 던진 돌멩이들처럼.

　　　덧붙여, 짐은, 잘라 버릴 것이다 포로들의 목을,

　　　그리고 앞으로 사로잡힐 자 어느 누구도

　　　짐의 자비를 맛보지 못하리라. 가서 그리 전하라.

　　　　　몽조이 등장

엑스터 저기 프랑스 전령이 옵니다, 주군.

글로스터 눈빛이 평소보다 더 공손해졌군요.

해리 왕 그래, 또 무슨 일인가, 전령? 말하지 않았나

　　　내 뼈를 몸값으로 내놓겠다고?

　　　몸값 때문에 다시 왔는가?

몽조이 아닙니다, 위대하신 왕이시여.

　　　저는 폐하의 자비로우신 윤허를 받으러 왔습니다,

　　　우리가 이 피비린 전장을 돌아다니며

　　　우리 쪽 전사자를 기록한 다음 묻게 해 주십사는,

귀족과 평민을 구분해야 하기에—

숱한 군주들이, 애통스럽게도,

평민 용병의 핏물에 잠겨 익사했음이옵니다.

평민들은 그 농투성이 사지가

군주들의 피로 흠뻑 젖었고요, 아군의 부상당한 말들은

무릎까지 선혈에 빠져 안절부절이옵고, 난폭한 분노로

획획 차 대나이다 그 무장한 발굽을 죽은 주인들에게,

두 번 죽이는 것이지요. 오 윤허하소서, 위대하신 왕,

안전하게 들판을 살피고, 그들 시신을

수습할 수 있도록.

해리 왕 내 네게 진정으로 말하노니, 전령,

나는 모르노라 오늘이 짐의 날인지 아닌지.

왜냐면 아직도 너희 기병들이 나타나

벌판을 질주하고 있음이니라.

몽조이 폐하의 승리이십니다.

해리 왕 하나님 덕이로다. 우리 힘이 아니고.

아주 가까운 저 성 이름이 무엇인가?

몽조이 아쟁쿠르입니다.

해리 왕 그렇다면 짐은 이날을 에진코트 전투라 부르리라,

크리스피누스 성인 축일에 벌어진.

플루얼런 전설적인 명성의 폐하 할아버님, 이런 말씀 어쩔지 모르
겠사옵니다마는, 그리고 폐하의 종조부 되시는 웨일즈 흑태
자께서는, 제가 연대기에서 읽은 바로는, 아주 용감한 전투를
이곳 프랑스에서 벌이셨습니다.

해리 왕 그랬지, 플루얼런.

플루얼런 폐하 말씀이 참으로 옳으십니다. 폐하께서 어렴풋이 기억
하시겠으나, 웨일즈인들은 부추 자라는 정원에서 훌륭한 전
공을 세웠지요, 부추를 챙 없는 몬마우스 모자에 달고 말입니
다, 그 모자는 폐하도 아시다시피 지금까지 명예로운 무공 휘
장이고요. 그리고 저는 참으로 믿사옵니다 폐하께서 테이비
성인 축일날 황공하옵게도 부추를 꽂으신다는 것을.

해리 왕 기념일이어서 꽂는다,

　　왜냐면 나는 웨일즈 출신이니까, 훌륭한 동포, 그대가 아다
시피.

플루얼런 와이 강 물을 다 써도 폐하의 웨일즈인 피를 폐하 몸에
서 씻어 내지 못할 겁니다, 장담컨대. 하나님께서 그것을 축
복하고 보존해 주시기를 빕니다, 하나님 뜻에 합당하게, 그리
고 폐하의 뜻에도요.

해리 왕 고맙다, 훌륭한 나의 동포.

플루얼런 맹세코, 저는 폐하의 동포입니다. 상관없어요 누가 알아
도, 저는 전 세계에 그걸 공포하겠어요. 제가 폐하를 수치스
럽게 느낄 필요는 없죠, 하나님 찬미받으소서, 폐하께서 진실
한 분인 한.

해리 왕 하나님 내가 그러도록 지켜 주소서.

　　　　〔윌리엄즈가 장갑을 모자에 달고 등장〕

　　전령은 그를 따라가라.

　　짐에게 정확한 전사자 기록을 가져오라

　　양측의.

　　　　〔몽조이, 가워, 그리고 잉글랜드 전령들 퇴장〕

　　저기 있는 친구를 내게 데려오라.

엑스터 병사, 국왕께서 부르신다.

해리 왕 병사, 왜 모자에 장갑을 달고 있는가?

윌리엄즈 이런 말씀 뭐합니다만, 내가 결투를 해야 할 자의 증표입니다. 그가 살아 있다면.

해리 왕 잉글랜드인인가?

윌리엄즈 폐하께 드릴 말씀이 아닙니다만, 나쁜 놈이에요. 지난밤 제게 허풍을 쳤던—그자가, 만약 산다면, 그리고 감히 이 장갑에 결투를 신청한다면, 제가 맹세했죠 귀싸대기를 갈겨 버린다고, 혹은 만일 제가 그 모자에 달린 제 장갑을 보게 된다면—그 장갑을, 그는 맹세했죠, 군인이니까, 살아 있다면 자기 모자에 걸고 있겠다고요—제가 귀싸대기 흠씬 갈겨 주려고요.

해리 왕 어떻게 생각하나, 플루얼런 지휘관? 이 병사가 자신의 맹세를 지키는 게 합당한가?

플루얼런 안 그러면 겁쟁이고 악한이죠, 폐하께 드릴 말씀은 아니지만, 제 생각으로는요.

해리 왕 그의 적은 대단한 신분의 신사일 수도 있어, 그의 신분으로는 도저히 결투 상대가 될 수 없는.

플루얼런 신분이 악마처럼 대단한 신사인들, 설령 사탄 루시퍼와 바알세불 그 자신이라 한들, 필요합니다. 뭣이냐 폐하, 그가 자신의 서약과 맹세를 지키는 일은. 만일 그가 맹세를 저버리면, 어떻게 되냐면 폐하, 그의 명성은, 하나님의 땅과 그분의 대지, 내 생각에는 그것이 법인데, 그 법을 짓밟은 그의 검은 구두 못지않게 고약한 악한이자 시건방진 놈팽이로 끝나는 거죠.

해리 왕 그렇다면 자네 맹세를 지키게, 자네, 그 친구를 만나거든.

윌리엄즈 그리하겠나이다, 폐하, 제가 살아 있는 한.

해리 왕 누구 밑에서 복무하나?

윌리엄즈 가워 지휘관입니다, 폐하.

플루얼런 가워는 훌륭한 지휘관입니다, 아는 거 많고 병서도 많이 읽었구요.

해리 왕 그를 이리 데려오라, 병사.

윌리엄즈 네, 폐하. 〔퇴장〕

해리 왕 〔그에게 윌리엄즈의 다른 장갑을 주면서〕받게, 플루얼런, 자네에게 이 선물을 주니 자네 모자에 달게나. 알랑송과 내가 저 아래서 싸울 때, 그의 전투모에서 뽑아 낸 거야. 누구든 이것에 결투를 신청하면, 그는 알랑송의 친구고 내 몸에 위해를 가하려는 자일세. 혹시 그런 자를 만나거든, 체포하라, 자네가 날 정말로 사랑한다면.

플루얼런 폐하께서 제게 베푸는 이 은혜 신민 된 자의 마음으로 바랄 수 있는 최대치입니다. 기꺼이 그자를 보고 싶네요, 두 다리 있고 이 장갑에 유감 있는 자면, 끝이죠. 하지만 당장 봤으면 좋겠는데요. 자비로우신 하나님 뜻으로, 그자를 보고 싶어요.

해리 왕 가워를 아는가?

플루얼런 저의 소중한 친구입니다. 이런 말씀 뭐합니다마는.

해리 왕 부탁이니, 그를 찾아 내 막사로 데려오라.

플루얼런 데려가겠습니다. 〔퇴장〕

해리 왕 우리 워릭 경과 내 동생 글로스터,
 플루얼런을 바싹 뒤쫓아 보오.

내가 그에게 선물로 준 장갑이
그에게 귀싸대기를 안길지도 모르니.
그건 그 병사 장갑이오. 약속대로라면 내가 직접
달고 있어야 하는데. 따라가요, 훌륭하신 워릭 친척.
그 병사가 그를 갈기면, 무뚝뚝한 언사로 보아
그가 말 뱉은 대로 행할 것 같은데,
느닷없는 불상사가 일어날지 몰라요,
내가 알기로 플루얼런은 용감하고
성마르고, 성질 급하기 화약 같고,
모욕에 대한 응징이 순식간일 것이거든.
아저씨는 저와 함께 가십시다, 엑스터 삼촌.

　　각자 따로, 모두 퇴장

4막 8장

헨리의 대형 천막 앞

가워 지휘관과 윌리엄즈 등장

윌리엄즈 장담컨대 당신을 기사에 봉하시려는 거요, 지휘관.

플루얼런 지휘관 등장

플루얼런 하나님의 뜻과 기쁨이 함께하시기를, 지휘관, 요청컨대
　　　당장, 빨리 국왕께 가십시다. 당신 지식으로 꿈꿀 수 있는 것
　　　이상으로 좋은 일이 있을 것 같소.

윌리엄즈 당신, 이 장갑 알아?

플루얼런 장갑을 알아? 장갑이 장갑이라는 건 알지.

윌리엄즈 〔플루얼런의 모자에서 장갑을 뽑아내며〕 난 이 장갑 안다. 그
　　　리고 이렇게 결투를 신청한다.

그가 플루얼런을 때린다.

플루얼런 이런, 오냐 이놈! 이놈보다 더한 반역자 없으리로다 전
　　　세계에, 혹은 프랑스에, 혹은 잉글랜드에서.

가워 〔윌리엄즈에게〕 뭔 짓이냐, 이놈? 이런 불한당을 보았나!

윌리엄즈 내가 맹세를 저버릴 줄 알았나?

플루얼런 물러서, 가워 지휘관. 이놈을 흠씬 두들겨 대역죄 값을

치르게 할 테니, 반드시.

윌리엄즈 난 역적이 아냐.

플루얼런 그건 새빨간 거짓말. 폐하의 이름으로 명하노니, 저자를 체포하라. 그자는 알랑송 공작과 한패다.

<center>워릭 백작과 글로스터 공작 등장</center>

워릭 뭐냐, 뭐, 무슨 일인가?

플루얼런 워릭 경, 여기—하나님 찬미받으소서—너무나도 해로운 반역이 드러났습니다. 보세요. 여름날 백일하도 이런 백일하가 없지요.

<center>〔해리 왕과 엑스터 공작 등장〕</center>

저기 폐하께서 오십니다.

해리 왕 뭔가, 무슨 일이냐?

플루얼런 폐하, 이 악당이자 반역자가, 뭣이냐 폐하, 장갑을 쳤어요 폐하께서 알랑송의 전투모에서 뽑아내신 그것을요.

윌리엄즈 폐하, 이것은 제 장갑이었습니다—이게 그 짝입니다—그리고 내가 그것을 교환하여 주었던 그자가 약속했어요 그것을 자기 모자에 달겠다고. 전 약속했지요 그를 때리겠노라고, 그가 그렇게 하면. 제가 만난 이 남자가 내 장갑을 모자에 달고 있었고, 전 내가 했던 말을 지킨 겁니다.

플루얼런 폐하께서 지금 들으신 바, 사내다우신 폐하께 드릴 말씀은 아닙니다만, 이자는 정말 고약한 악당 거지발싸개 나쁜 놈이지요. 아마도 폐하께서 제 증인이 되어 주시어, 이것이 폐하께서 제게 주신 알랑송의 장갑임을, 지금 폐하 의중으로 보장해 주시리라 믿습니다만.

해리 왕 네 장갑을 이리 다오, 병사.

　　　보라, 이게 그 짝이다.

　　　네가 때려 주겠다고 약속한 사람은 정말 나였니라,

　　　그리고 너는 내게 아주 몹쓸 말을 해 대었구나.

플루얼런 폐하께 이런 말씀 뭐합니다마는, 그 죄로 그의 목을 치
　　게 하소서, 세상에 군법이라는 게 있는 것이라면.

해리 왕 어떻게 너는 내게 보상하겠느냐?

윌리엄즈 모든 죄는, 폐하, 마음에서 나오는 것입니다. 결코 나오
　　지 않았습니다 제 마음에서는 폐하를 거스를 만한 죄가.

해리 왕 네가 욕한 것은 짐이었니라.

윌리엄즈 폐하는 폐하처럼 오시지 않았습니다. 폐하께서는 제게
　　단지 평민의 모습으로 나타나셨지요. 밤이, 폐하의 복장이,
　　증언했지요 폐하의 비천한 신분을. 그리고 그 모습을 하고 폐
　　하께서 겪으신 고초를, 간청컨대 폐하께서는 폐하 탓으로 돌
　　려 주소서, 제 탓으로 말고요, 왜냐면 폐하의 실체가 제가 간
　　주했던 그대로라면, 저는 아무 죄도 짓지 않았습니다. 그러니
　　간청컨대 폐하께서는 저를 용서해 주소서.

해리 왕 여기, 엑스터 삼촌, 이 장갑을 크라운화로 채워

　　　이 친구에게 주십시오.—그것을 간직하라, 친구,

　　　그리고 명예로 네 모자에 달고 다니거라

　　　내가 그것에 도전할 때까지.—크라운화를 그에게 주세요.

　　　—그리고 지휘관, 자네는 그와 친구로 지내야 하네.

플루얼런 오늘과 이 햇빛에 맹세코, 이 친구 뱃짱이 두둑하네
　　요.—받게, 자네한테 12펜스를 주겠네, 그리고 부디 하나님께
　　충실하시고, 멀리 하시게 말다툼과 시비와 싸움과 불화를, 장

담컨대 그게 자네한테 더 나을 걸세.

윌리엄즈 나리 돈은 필요 없소.

플루얼런 호의로 주는 걸세. 내 장담하지, 자네 신발 고치는 데 쓸
 만할 게야. 어서, 왜 그리 수줍은 겐가? 자네 신발 상태가 별
 로구만. 가짜 실링화 아니거든, 장담해도 되지, 싫으면 말고.

 잉글랜드 전령 등장

해리 왕 그래, 전령, 사망자 수가 나왔나?

전령 이것이 도륙당한 프랑스군 숫자입니다.

해리 왕 고위직 포로가 누구누구죠, 삼촌?

엑스터 샤를, 오를레앙 공작, 왕의 조카,
 장, 부르봉 공작, 그리고 부시코 영주,
 그 밖의 영주와 남작들, 기사와 향사들을 합쳐,
 1천 5백에 이릅니다. 평민들을 빼고도요.

해리 왕 이 쪽지를 보면 1만의 프랑스인들이
 살해되어 벌판에 누웠다 하오. 이 숫자 중 군주들과
 문장 귀족들은, 죽어 누운 것이
 1백 26명, 거기에 덧붙여,
 기사, 향사, 그리고 용감한 신사들이,
 8천 4백이고, 그중
 5백은 겨우 어제 기사 작위를 받았고.
 그러니 그들이 잃은 1만 중
 평민 용병은 1천 6백에 불과하고
 나머지는 군주들, 남작들, 영주들, 기사들, 향사들,
 그리고 가문과 자질로 신사에 오른 자들이군.

죽어 누운 그들 귀족들의 이름은
샤를 들라브레, 프랑스 최고관,
샤티용의 자크, 프랑스 제독,
석궁수 대장, 랑뷔르 경,
프랑스 총대장, 그 용감한 지스카르 도핀 경,
장, 알랑송 공작, 앙토니, 브라방 공작,
브루고뉴 공작의 동생,
그리고 에두아르, 바르 공작, 건장한 백작들로는,
그랑프레와 루시, 포콩브리지와 포와,
보몽과 마알, 보드몽과 레스트렐레.
귀족들의 죽음 친목회로다.
우리 잉글랜드인의 전사자 수는?

〔그가 또 한 장의 종이를 받는다〕

요크 공작 에드워드, 서포크 백작,
리처드 키슐리 경, 향사 데이비 갬
높은 신분은 더 이상 없고, 다른 사람들 수가
단 25명. 오 하나님, 당신의 팔이 여기 있었나이다.
그리고 우리가 아니라, 오로지 당신의 팔에
우리가 모든 것을 돌리나이다. 언제, 책략도 없이,
그냥 명백한 대립과 공평한 법칙의 전투에서
있었답니까, 이토록 커다란 손실과 이토록 적은 손실이
이쪽 편과 저쪽 편에? 하나님께서 취하소서,
오로지 당신 것이기 때문입니다.

엑스터 놀라울 따름이오.

해리 왕 갑시다. 우리 행군하여 마을로 들어가지요,

그리고 죽음이라고 선포하라 짐의 군대 모두에

이 일을 떠벌이거나, 오로지 하나님의 것인

찬미를 그분으로부터 취하는 자는.

플루얼런 합법적이잖습니까, 폐하께 이런 말씀 뭐합니다마는, 얼
마나 많은 사람이 죽었는가 얘기하는 것이?

해리 왕 그렇다, 지휘관, 하지만 이 점을 인정하면서 그래야지,

하나님께서 우리를 위해 싸우셨다는 것.

플루얼런 그러믄요, 제 생각에, 그분이 우리한테 큰 도움이 되었
죠.

해리 왕 짐은 온갖 종교의식을 치르겠노라.

영광송과 찬미송을 부르게 하라

전사자들은 경건한 사랑으로 묻고,

그런 다음 칼레로, 그리고는 잉글랜드로,

프랑스로부터 그곳으로 더 행복한 자들 도착한 적 없나니.

모두 퇴장

제5막

만일, 그대가 원하는 게 평화,
그것이 없기에 그대가 나열한 그 결함들이
초래된 것이라면, 그대는 사야 할 것이오 평화를
우리의 정당한 모든 요구를 온전히 받아들임으로써

5막 0장

코러스 등장

코러스 양해해 주십시오 이야기를 읽지 않은 분들께
　　　 상기시켜 드리는 것을—그리고 읽으신 분들께는
　　　 제가 몸을 굽혀 간청해야겠지요, 허용해 달라고,
　　　 시간의, 수의, 그리고 전후 사정의 생략을 말이죠,
　　　 불가능하니까요, 그것들을 본래의 엄청난 실물로
　　　 여기서 재현하는 것은. 이제 우리는 왕을 모셔갑니다
　　　 칼레로. 그가 거기 있다 여겨 주시죠, 거기서 뵌
　　　 그분을 여러분의 날개 달린 생각으로 들어올려
　　　 바다를 가로지르죠. 보세요, 잉글랜드 해변이
　　　 둘러쌉니다 조류를, 사내들, 처녀들, 부인들과, 소년들로,
　　　 그들의 고함과 박수 소리, 목구멍 깊은 바다보다 더 크고,
　　　 바다는 강력한 행차 준비 관리처럼 왕 앞에
　　　 길을 내는 듯합니다. 그렇게 상륙하게 두시고,
　　　 보십시오 장중하게 그가 런던으로 출발하는 것을.
　　　 생각의 발걸음이 워낙 빠르니, 지금 당장이라도
　　　 여러분은 상상할 수 있지요 블랙히스에 도착한 그분을,
　　　 거기서 그의 대신들은 그분께 청을 올립니다
　　　 그의 부서진 전투모와 구부러진 칼을

앞세워 모신 시가행진을, 그분은 그걸 금하죠,
허영과 자기 영광의 자만에 물들지 않았으므로,
전리품, 전과, 그리고 승리의 명예를
떼어 내어 하나님께 온전히 돌리며. 그러나 이제 보십시오,
생각의 재빠른 풀무질과 작업으로,
런던이 시민을 쏟아 내는 모습을.
시장과 그의 모든 형제가, 최상의 복장으로,
고대 로마 원로들처럼
뒤꿈치에 몰려드는 평민들을 이끌고,
나아가 맞아들입니다. 그들의 정복자 시저를—
이를테면, 격은 낮지만 기대해 마지않는 개연성으로,
우리의 자애로운 여왕 폐하의 장군이
머지않아 그럴 것이듯—아일랜드에서 돌아오면서,
반란을 자신의 칼에 꿰고서 말입니다,
그런다면 얼마나 많은 이들이 평화로운 도시를 비우고
그를 환영할까요! 훨씬 더 많은 이들과, 훨씬 더 많은 명분이,
있었죠, 이 해리를 환영할. 이제 그를 런던에 두죠.
아직 프랑스의 비탄이
잉글랜드 왕을 본국에 머물게 합니다.
신성로마 황제가 프랑스를 위해 와서
양국 사이 평화를 주선하지만 실패,
그 밖에도 많은 일이 벌어지지만 생략하지요
온갖 사건들, 어쩌다 어떻게 된 것들을,
해리가 1420년 프랑스로 다시 돌아갈 때까지.

그리로 우리는 그분을 모셔가야겠고, 저는
임시역이었죠, 그것이 지난 일임을 상기시켜 드리는.
그러니 생략을 참아 주시고, 두 눈을 전진시키십시오,
여러분의 생각을 좇아, 곧장 다시 프랑스로.

　　퇴장

5막 1장
잉글랜드군 진영

지휘관 가워, 그리고 모자에 부추를 달고 곤봉을 든 지휘관 플루얼런 등장

가워 아냐, 그게 맞다니까. 근데 왜 오늘 부추를 달았지? 데이비
　　성인 축일은 지났는데.

플루얼런 만사에 계기가 있고 왜 무엇 때문에라는 이유가 있지.
　　내 말해 주지, 친구니까, 가워 지휘관. 그 악당 피부병쟁이 거
　　지발싸개 허풍쟁이 놈 피스톨—당신과 당신 자신과 온 세상
　　이 아다시피, 뭣이냐, 별 볼 일 없는 친구보다 더 나을 게 없
　　는 그놈 말이오—그자가 내게 왔어, 그리고 어제 빵과 소금을
　　갖다 주더라구, 뭣이냐, 그리고 나더러 부추를 먹으라는 거
　　야. 내가 있던 곳이 그와 언쟁을 벌이기 힘든 곳이었지만, 난
　　이걸 모자에 달고 있겠다 이거지, 그를 다시 볼 때까지, 그리
　　고 그때 내가 원하는 걸 조금 이야기하겠다 이거고.

기수 피스톨 등장

가워 어라, 저기 오는군, 칠면조 수컷처럼 잔뜩 부풀어서.

플루얼런 상관없어 그가 잔뜩 부풀었든 칠면조 수컷이든.—하나
　　님의 카호를 받아라 너 피스톨 기수, 이 괴혈병 발싸개 놈, 하

나님 카호를 받아.

피스톨 하, 네놈 미친 거냐? 그리 소원이냐, 비천한 트로이놈,
 운명 여신 파르카의 네놈 명줄을 내가 끊어 줘?
 꺼져! 구역질 난다, 부추 냄새에.

플루얼런 내 진심으로 간청이니, 괴혈병 발싸개 놈, 내 바람과 요
 청과 청원으로, 처먹어라, 뭣이냐, 이 부추를. 왜냐면, 뭣이
 냐, 네놈은 그거 좋아 안 해, 네 몸 애호도 입맛도 네놈 소화
 도 그것과 안 맞으니까, 내가 바래는 거다 네놈 그거 먹으라
 고.

피스톨 안 먹는다, 마지막 웨일즈 왕 캐드월레이더와 그의 염소
 를 몽땅 준다 해도.

플루얼런 옛다 염소 한 마리. 〔그가 피스톨을 때린다〕 이제 말 잘 듣
 고, 이 쓸모없는 놈아, 먹을 테냐?

피스톨 비천한 트로이 놈, 너는 죽으리로다.

플루얼런 말은 확실히 된다, 이 지저분한 놈, 하나님 뜻이니까. 내
 바람은 네가 조만간 살아 달라는 것이야, 그리고 처먹으라는
 것이야 네놈 먹거리를. 자 소스도 쳐야지. 〔그가 그를 때린다〕
 네놈이 어제 날 '산동네 기사 종자'라 불렀지만, 오늘 나는 네
 놈을 '하급 기사 종자'로 만들겠다 이거야. 청컨대, 시작해.
 부추를 조롱할 수 있으니, 먹을 수도 있으렷다.

 그가 그를 때린다.

가위 그만하시게, 지휘관, 얼을 빼놓았으니.

플루얼런 맹세코, 내가 이놈한테 내 부추를 좀 먹이겠다 이거야,
 아니면 저놈 대갈통을 부수겠다 이거야 나흘 낮 나흘 밤 동

안.―깨물어, 간청이야. 새로 난 네놈 상처에도 좋고 네놈의
피투성이 대갈통에도 좋을 테니.

피스톨 깨물어야 하나?

플루얼런 그렇지, 분명, 그리고 의심의 여지없이 질문의 여지도
없이, 그리고 애매모호할 여지도 없이.

피스톨 이 부추에 맹세코, 나 아주 무섭게 복수하리니―

〔플루얼런이 그를 위협한다〕

먹을게 먹는다구―내 맹세코―

플루얼런 처먹어, 간청컨대. 부추에 소스 더 쳐 주랴? 걸고 맹세
할 부추가 충분치 않구만.

피스톨 곤봉은 좀 내려놓고. 보다시피 먹잖아.

플루얼런 너한테 아주 좋은 거야, 지저분한 놈, 진심으로. 아니,
간청컨대 아무것도 버리지 마라. 껍질은 깨진 네놈 대갈통에
좋다구. 다음에 부추를 보게 되거든, 간청컨대 그걸 조롱해
봐, 아주 아작을 내 줄 테니.

피스톨 좋아.

플루얼런 그래, 부추는 좋지. 잠깐, 4펜스 동전이다 대갈통 고치
는 데 쓰거라.

피스톨 나한테, 4펜스?

플루얼런 그래, 진실로, 그리고 사실상 넌 그걸 받아야 하지, 아니
면 내 주머니 안에 네가 먹게 될 부추가 또 있으니까.

피스톨 내 너의 4펜스짜리 동전을 복수의 선금으로 받나니.

플루얼런 너한테 빚진 게 있다면, 난 곤봉으로 갚아 주겠다 이거
야. 넌 장작 장사꾼 꼴일 거고, 나한테 살 게 곤봉 밖에 없을
게다. 신의 카호를, 그리고 죽지 마, 그리고 대갈통 잘 고치

게. [퇴장]

피스톨 모든 지옥이 이 일로 분개할 터.

가위 치워, 치우라구, 넌 빛 좋은 개살구 겁쟁이 불한당이다. 오
 래된 전통을 네가 비웃겠다는 거냐, 명예로운 존경으로 시작
 되어, 먼저 사망한 용기 있는 자들을 기념하는 전리품으로 달
 고 다니는 것을, 자기가 배앝은 말을 행동으로 전혀 입증 못
 하는 주제에 비웃어? 내 두세 번 보았어, 네 생각은, 그가 영
 어 토착 발음을 못하니, 잉글랜드 곤봉 사용도 못하겠네였겠
 지. 어림없는 소리 아닌가. 그러니 이제부터는 네가 받은 웨
 일즈인한테 받은 처벌을 가르침 삼아 훌륭한 잉글랜드인이
 되어 봐. 잘해 보시게. [퇴장]

피스톨 운명의 여신이 지금 내게 창녀짓을 하는가?
 소식이 왔다 나의 넬이 죽었다는
 성병 환자 병원에서,
 그리고 거기서 내 피난처는 완전 끊기는 거지.
 늙어 간다 나는 점점, 그리고 지친 내 팔다리에서
 명예는 곤봉 세례로 쫓겨났지. 좋아, 포주를 해보는 거야.
 그리고 손이 날랜 소매치기 쪽으로도 약간.
 잉글랜드로 몰래 들어가, 거기서 도둑질을 하는 거야,
 이 곤봉 상처를 땜질도 해야겠고,
 프랑스 전쟁에서 생긴 상처라 우기고 말이지.

 퇴장

5막 2장

프랑스 궁정

한쪽 문으로 해리 왕, 엑스터 및 클래런스 공작 및 기타 대신들 다른 쪽 문으로, 샤를 6세 프랑스 왕, 왕비 이사벨, 브르고뉴 공작 및 기타 프랑스인들 등장, 그중 카트린느 공주와 앨리스도 보인다.

해리 왕 이 회합에 평화를, 그것을 위해 우리가 모였고요.

　　　짐의 형제 프랑스에게 그리고 짐의 누이에게,

　　　건강과 화창한 날을. 기쁨과 행운을

　　　짐의 가장 아름답고 공주다운 친척 카트린느에게,

　　　그리고 이 왕가의 가지이자 일원으로서,

　　　오늘의 위대한 회합을 주선해 준,

　　　그대에게 짐은 경의를 표하노라, 부르고뉴 공작.

　　　그리고 프랑스 군주와, 귀족들, 모두에게 건강을.

샤를 왕 마땅히 기쁘오 짐은 그대의 얼굴을 보니.

　　　너무도 소중한 잉글랜드 형제, 정말 잘 오셨소.

　　　그대들, 군주분들도 환영하오, 한 분 한 분 모두.

이사벨 왕비 행복한 결과가 있기를 빌어요, 잉글랜드 형제님,

　　　이 좋은 날과 이 품위 있는 모임에서,

　　　우리가 지금 기쁘게 형제님 두 눈을 쳐다보는 만큼—

그 눈은 이제까지 그 안에
시선을 마주치는 프랑스인들을 겨냥한,
살인적 바실리스크 눈알을 품고 있었지요.
그런 시선의 맹독이 독성을 잃었으리라
우리는 마땅히 기대합니다, 오늘이
온갖 슬픔과 분란을 사랑으로 바꿔 주리라는 것도요.
해리 왕 그 모든 것에 아멘을 외치려, 이렇게 우리가 왔소.
이사벨 왕비 여러 잉글랜드 군주님들 모두, 정말 존경해요.
부르고뉴 충성을 바칩니다 두 분 모두에게, 똑같은 사랑으로,
프랑스와 잉글랜드의 위대한 두 분 왕이시여. 제가
온갖 저의 지략, 수고와 강력한 분발을 다하여,
너무나도 위풍당당하신 두 분 폐하를
이 궁정과 왕의 만남으로 모셔오려 진력한 것은
양측 폐하께서 가장 잘 알고 계시는 바이옵니다.
그렇다면, 제 직무가 그만저만한 성과를 보아
국왕끼리 얼굴을 대면하고 시선을 교환하는
만남이 이뤄진 바, 큰 결례는 아니라 믿습니다.
국왕분들 앞에서, 이렇게 묻더라도 말입니다,
어떤 방해 혹은 장애물이 있기에,
왜 그 벌거벗고, 불쌍하고 심히 훼손된 평화,
예술, 풍요, 그리고 기쁜 출산의 소중한 간호사가
세계 최고의 이 정원, 비옥한 우리 프랑스에서,
쳐들 수 없단 말입니까, 그 사랑스런 얼굴을?
아아, 그녀는 프랑스에서 너무 오래 쫓겨나 있고,
그녀의 농작물 더미들이

썩어 갑니다, 그녀 자신의 비옥함으로.
그녀의 포도나무, 즐거이 마음을 북돋아 주던 그것은,
가지를 쳐 주지 않아 죽고, 생울타리 서로 엮인 게
산발 장발의 죄수 같고
내는 것은 마구잡이 잔가지들, 작물 안 심은 들판엔
독보리, 독미나리와, 악취 나는 잡초들이
뿌리를 내리는 실정이고, 반면 쟁기는 녹슬어 갑니다,
이런 야만을 뿌리 뽑아야 할 그것이.
고른 풀밭은—전에는 향그럽게 냈지요
노란 아홉바퀴 주근깨 앵초, 오이풀과, 초록 클로버를—
낫이 없어, 전혀 벌초가 안 되고, 악취 나고,
내는 것은 쓸모없는 것뿐이라, 넘치는 것은
소리쟁이, 엉겅퀴, 독미나리 마른 줄기, 가시들뿐,
미관과 효용 모두 망가졌습니다.
우리의 모든 포도밭, 묵은 땅, 풀밭과 생울타리가,
원래 기능이 훼손되어, 황폐해 가는 것
못지않게, 우리의 집과 우리 자신과 아이들은
잃었구요, 아니면 시간이 없어 배우지 못했지요,
우리 조국 곱게 꾸밀 지식을 말입니다.
아니 그들은 야만인들처럼—오로지 피만 생각하는
병사들이 그럴 것이듯—
욕질이나 험악한 표정, 난잡한 복장 쪽으로,
그리고 온갖 부자연스러운 쪽으로 기울지요.
그것을 우리의 이전 모습으로 되돌리기 위해
두 분이 모이셨고, 제가 간청드리는 말씀은

알고 싶다는 겁니다 무엇 때문에 부드러운 평화가

이 불편한 사항들을 내치면 안 되고

그녀의 이전 성품으로 우리를 축복하면 안 되는지.

해리 왕 만일, 브르고뉴 공작, 그대가 원하는 게 평화,

그것이 없기에 그대가 나열한 그 결함들이

초래된 것이라면, 그대는 사야 할 것이오 평화를

우리의 정당한 모든 요구를 온전히 받아들임으로써,

그 요구의 기조와 개별 조처들을

그대가 간략하게나마 직접 작성한 터이고.

부르고뉴 국왕께서 그 얘기를 들으셨습니다만, 아직까지는

답이 없으셨습니다.

해리 왕 좋소 그렇다면, 평화는,

그대가 앞서 그토록 촉구했지만, 그 답이 문제구려.

샤를 왕 내가 그냥 대충

그 항목들을 훑어본 거라서. 부디 폐하께서

지금 곧장 폐하의 위원들을 임명하시어,

한 번 더 짐과 함께 앉아, 보다 주의 깊게

내용을 다시 살피게 해 주시면, 우리는 즉각

승인하고 명료한 답변을 드리겠소.

해리 왕 형제, 그리하리다.―가세요, 엑스터 삼촌

그리고 동생 클래런스, 그리고 그대들, 동생 글로스터,

워릭과 헌팅턴, 국왕을 따라가시고,

내 전권을 그대들께 주겠소, 인준,

증액, 혹은 변경 무엇이든, 그대들 지혜가 가장 잘

알 것이오, 어떤 것이 짐의 권위에 보탬이 되는가,

짐의 요구에 들어 있건 아니건 말이오,

그러면 짐은 그것에 동의하리다.—어때요, 아름다운 누이,

왕자들과 같이 가는 게, 아니면 짐과 함께 여기 있겠소?

왕비 우리 자애로우신 형제님, 그들과 같이 가겠어요.

모르죠 여자 목소리가 얼마간 도움이 될지

너무 꼼꼼하게 제시된 항목들이 진전을 보지 못할 때는.

해리 왕 하지만 짐의 친척 카트린느는 여기 짐과 함께 두시오.

그녀는 짐의 주요 요구사항이오, 포함되어 있지요

짐의 항목 앞자리에.

왕비 기꺼이.

> 해리 왕, 카트린느, 그리고 앨리스 및 귀부인 시녀들만 남고 모두
> 퇴장

해리 왕 아름다운 카트린느, 정말 아름답구려,

가르쳐 주시겠소 군인에게 용어,

숙녀 귀에 들어가

그의 구애를 그녀의 부드러운 가슴에 전해 줄 그것을?

카트린느 폐하께서는 필시 절 놀리시는 게지요. 전 폐하의 잉글랜
드 말을 못하지 않습니까.

해리 왕 오 아름다운 카트린느, 만일 당신이 당신의 프랑스 마음
으로 날 깊이 사랑해 준다면, 나는 기꺼이 듣겠소 당신이 당
신의 영어로 서투르게 고백하는 것을. 나를 좋아하오, 케이
트?

카트린느 잠깐만요, 모르겠어요 '나를 좋아하오'라는 말뜻을.

해리 왕 천사가 당신 같으오, 케이트, 당신은 천사 같구요.

카트린느 〔앨리스에게〕 뭐라시는 거야?—내가 천사 같다고?

앨리스 그래요, 정말—괜찮으시다면—그리 말씀하십니다.

해리 왕 그리 말했소, 나의 카트린느, 그 긍정으로 내 낯을 붉힐
수는 없으나.

카트린느 오 맙소사! 사내들 말은 속임수투성이라더니.

해리 왕 뭐라시는가, 아름다운 이? 사내들의 말은 속임수투성이
라고?

앨리스 예, 사내들 말 속임수투성이—그게 공주님.

해리 왕 공주는 더 나은 잉글랜드 여인이로다. 정말, 케이트, 나의
구애는 당신의 이해에 걸맞구려. 난 기쁘오 당신 영어 실력이
그만한 것이, 실력이 더 나았다면 당신이 보는 나라는 인간은
몹시나 멋대가리 없는 왕이라 내가 농장을 팔아 왕관을 샀나
여길 정도거든요. 나는 사랑의 말 에두르는 법 몰라요, 그냥
곧이곧대로, '난 당신을 사랑하오' 그러지, 그러니 당신이 '정
말이에요?' 이상의 말을 재촉하면, 난 밑천이 거덜나오. 답을
주시오, 정말 그래 주시고, 그렇게 악수를 하고 계약 성립이
고. 어쩌시겠소, 숙녀분?

카트린느 죄송하지만, 저 이해가 잘.

해리 왕 이런, 당신이 날더러 시를 읊거나, 당신을 위해 춤을 추라
하면, 케이트, 정말, 날 무장 해제시키는 거요. 시라면 나는
시어도 운율도 모르고, 춤이라면 재주가 젬병이오—하지만
힘은 상당하지. 숙녀를 얻는 일이 개구리 뜀뛰기나, 등에 군
장을 지고 안장으로 뛰어드는 일로 가능하다면, 다소 과장하
자면, 말하겠거니와, 난 빨리 아내한테 뛰어들어야 하는 몸.
혹은 내가 내 사랑을 얻으려 주먹싸움을 하거나, 그녀의 환심

을 사려고 내 말을 껑충껑충 달려도 되는 거라면, 난 백정처럼 덤빌 수 있고, 원숭이처럼 올라탈 수 있소, 결코 낙마하지 않고. 하지만 하나님께 맹세코, 케이트, 난 수줍음 타는 거 못하오, 말 더듬는 거 못하고, 주장에 정교함도 없지—오로지 노골적인 선서뿐, 하라 하지 않으면 결코 하지 않고, 깨라 해도 결코 깨지 않는 선서죠. 이렇게 생겨먹은 자를 당신이 사랑할 수 있다면, 케이트, 얼굴이 햇빛에 그을릴 만하지 않고, 뭐 볼 게 있다는 생각으로 거울 본 일 없는 나를 그럴 수 있다면, 당신의 두 눈이 날 맛있게 요리토록 하시구려. 당신한테 순전한 군인으로서 말하겠소. 당신이 이런 나를 사랑할 수 있다면, 날 받아 주시오. 아니라면, 내가 죽을 거라고 당신한테 하는 말, 사실이지만—당신의 사랑 때문은, 주님께 맹세코, 아니오. 하지만 나는 당신을 사랑하오, 또한. 그리고 살아 있는 동안, 사랑하는 케이트, 맞을 일이오, 명백하고 흔치 않은 일편단심 사내를, 그는 어쩔 수 없기 때문에라도 당신한테 잘해야 하거든, 다른 곳에서 구애할 재주가 없으니. 끝도 없는 말재주를 지닌 치들, 운율의 몸으로 숙녀들의 허락을 파고드는 치들, 그들은 늘 빠져나올 핑계를 만들어 내는 법. 쓸데없는 소리! 말 잘한다는 거 잡담에 불과하고, 운율이라는 거 유행가에 불과하지, 튼튼한 다리는 장차 비틀거리고, 곧은 등은 장차 굽고, 검은 수염 장차 희어지고, 숱 많은 머리 장차 대머리 되고. 아름다운 얼굴 장차 시들고, 꽉 찬 눈동자 장차 텅빌 것이지만, 착한 마음은, 케이트, 태양이자 달이오—혹은 뭐랄까 태양이고 달은 아니라 해야겠지, 찬란하게 빛나고 결코 변하지 않고, 자신의 길에 충실하니까. 당신이 그런 사람

을 원한다면, 나를 받아 주시오, 나를 받아 주고, 군인을 받아 주오, 군인을 받아 주고, 왕을 받아 주오. 그렇다면 이제 내 사랑에 어떤 답을 주겠소? 말해 주시오, 나의 미인—솔직하게 말이오, 내 간청하노니.

카트린느 프랑스의 적을 내가 사랑하는 게 가능한가요?

해리 왕 아니, 가능하지 않소 당신이 프랑스의 적을 사랑하는 것은, 케이트. 하지만 나를 사랑함으로, 당신은 프랑스의 친구를 사랑하게 되는 거요. 왜냐면 나는 프랑스를 너무도 사랑하여 그 마을 하나라도 떼 주고 싶지 않거든, 내 그것을 모두 내 것으로 할 거요. 그리고 케이트, 프랑스가 내 것이고, 내가 당신 것이면, 그렇담 당신 것이요 프랑스는, 당신은 나의 것이고요.

카트린느 무슨 말인지 모르겠어.

해리 왕 모르겠소, 케이트? 내가 프랑스어로 다시 말해 주리다—확실히 프랑스어가 내 혀에 매달리는 게 신혼의 아내가 남편 목에 매달리듯 할 터, 떨쳐내기 힘들지. 저 콴 쉬 르 포세쉐르 드 프랑스, 에 콴 부 자베 르 포세숑 드 모아—보자, 그다음은? 드니 프랑스 수호 성인이시여 어서!—동 보트르 에스 프랑스, 에 부 제테 미앙. 더 어렵진 않겠군, 케이트, 왕국을 정복하는 일이 프랑스어 이만큼 하는 것보다. 프랑스어로는 결코 당신 마음을 움직이지 못하겠구려, 웃기는 것 말고는.

카트린느 이런 말씀 뭐하지만, 당신 프랑스어가 내 영어보다 더 나으시네요.

해리 왕 아니오, 정말, 그렇지 않소, 케이트. 근데 당신의 내 모국어, 그리고 나의 당신 모국어, 참을 엉터리로 말하는 데는 아

주 한몸이구려. 하지만 케이트, 이 정도 영어는 알아듣겠지요? 나를 사랑하시오?

카트린느 모르겠어요.

해리 왕 당신 곁에 누구 아는 사람 없을까, 케이트? 내가 좀 물어보게. 어서요, 내가 아오 당신은 날 사랑해. 그리고 밤이 되어 침실에 들면 당신은 물어볼 테지 내 주변의 이 귀부인 시녀들에게 나에 대하여. 그리고 난 알아요, 케이트, 당신은 내 어떤 부분이 못마땅하다고 하겠지 나를 진심으로 사랑하면서 말이오. 하지만 착한 케이트, 흠은 자비로이 보아주길 바라오—뭐랄까, 상냥한 공주, 당신에 대한 내 사랑은 끔찍하니까. 만일 당신이 내 것이 된다면, 케이트—갈수록 그럴 것이라는 믿음이 드오만—난 당신을 싸워서 쟁취한 것이고, 당신은 그러므로 훌륭한 군인을 낳아 주셔야 하오. 당연하지 않소, 당신과 내가, 드니 성인과 조지 성인 사이, 합쳐 만들 사내가, 프랑스와 잉글랜드 피를 반반 섞은 그가, 콘스탄티노플로 가서 터키인 턱수염을 잡아챌 만해야 한다는 것이? 아니 되겠소? 어떤 답을 주시겠소, 나의 아름다운 프랑스 백합께서는?

카트린느 난 알지 못해요.

해리 왕 아니, 아는 건 나중 일이고, 지금은 약속을 할 때. 지금 약속만 해 주시오. 케이트, 당신은 이런 사내아이의 프랑스 쪽 반을 위해 진력하겠노라고, 그리고 나의 잉글랜드 쪽 반에 대해서는 받아 주오 왕이자 독신남의 서약을. 어떤 답을 주시겠소, 세상에서 가장 아름다운 카트린느, 내가 너무도 사랑하는 여신께서는?

카트린느 폐하께서 하시는 엉터리 프랑스어가 충분히 속이겠습니

다 프랑스에서 가장 현명한 처녀를.

해리 왕 이제 나의 엉터리 프랑스어 집어치우겠소! 내 명예를 걸
고, 진짜 영어로, 나는 당신을 사랑하오, 케이트. 그 명예를
걸고 내가 감히 장담은 못하겠소 당신이 날 사랑한다고, 하지
만 나의 본능이 아양 떨기 시작하는구려 당신이 날 사랑한다
고, 볼품없고 무뚝뚝한 내 얼굴이 못마땅함에도 불구하고 말
이오. 내 아버지의 야심이 원망스럽소! 그분은 날 얻을 때 내
전을 생각 중이셨소, 그래서 내가 완고한 외모, 철의 얼굴을
갖고 태어나, 구애할 때마다 숙녀분들을 놀래키는 것이지. 하
지만 참으로, 케이트, 나이가 들수록 나는 더 나아 보일 것이
오. 내 위안은 노년, 형편없는 아름다움 관리자인 그것이, 내
얼굴을 더 이상 망쳐 놓지 못할 거라는 거요. 당신이 가진 나
는, 만일 당신이 나를 가진다면, 최악의 나고, 당신이 착용할
나는, 만일 당신이 날 착용한다면, 갈수록 나아질 나요, 그러
니 말해 주오, 너무나 아름다운 카트린느, 날 가지겠소? 미
뤄 두시오 당신의 처녀 수줍음을, 터놓고 말하시오 당신 생각
을 황녀의 표정으로, 내 손을 잡고 이렇게 말해 주시오, '잉글
랜드의 해리, 나는 당신 것'—그 말로 당신이 내 귀를 축복해
주자마자, 난 그대에게 큰 소리로 이렇게 말하리다, '잉글랜
드는 당신 것, 아일랜드는 당신 것, 프랑스는 당신 것 그리고
헨리 플랜타저넷은 당신 것'—그가, 내 낯으로 이런 얘기 좀
그렇지만, 비록 최상의 왕에 필적한다 할 수 없으나, 좋은 친
구들의 가장 좋은 왕임을 당신은 알게 되리다. 자, 답하시오,
분절 음악으로—당신의 목소리는 음악이고 당신의 영어는 서
투르니까. 그러니, 모든 이의 왕비, 카트린느, 당신 마음을 털

어놓아요 내게 서투른 영어로. 날 받아 주겠소?

카트린느 그건 부왕께서 정하실 일.

해리 왕 물론, 그분은 좋아하실 거요, 케이트. 좋아하시고말고, 케이트.

카트린느 그렇담 저도 좋아요.

해리 왕 그 말에 나 당신 손에 입 맞추고, 당신을 나의 왕비라 부르겠소.

카트린느 멈추세요, 폐하, 그만, 멈추사이다. 진정 저는 원치 않아요. 비천한 하인 한 명의 손에 입을 맞추시느라 폐하께서 위용을 낮추시는 것을. 참아 주십시오, 폐하께 간청이오니, 너무나 강력하신 저의 폐하.

해리 왕 그렇다면 당신 입에 입 맞추지, 케이트.

카트린느 처자 처녀들이 결혼 전에 베서 앙, 프랑스 풍속 아닙니다.

해리 왕 〔앨리스에게〕 우리 통역 마님, 뭐라시오?

앨리스 프랑스 숙녀들에 맞는 풍속이 아니다―베서 앙이 영어로 뭔지 모르겠나이다.

해리 왕 입 맞추는 거.

앨리스 폐하께서 더 잘 들으시나이다.

해리 왕 프랑스 처녀들의 풍속이 아니다, 결혼 전에 입을 맞추는 것은, 그녀가 그렇게 말한 거요?

앨리스 바로 그렇습니다.

해리 왕 오 케이트, 너무 깔끔 떠는 관습 예절이구려 왕을 맞기에는. 사랑하는 케이트, 당신과 나를 한 나라의 풍속이라는 허약한 울타리로 가둘 수는 없소. 우리는 예절을 만드는 자고,

케이트, 우리의 권좌에 따르는 자유는 온갖 트집꾼들의 입을 틀어막는 법, 내가 당신 입을 그럴 것이듯, 당신 나라의 깔끔 떠는 풍속을 내세워 내게 입맞춤을 거부한 그 입 말이오. 그러니, 그만하고 받아들여요. [그가 그녀에게 입을 맞춘다] 당신 입술에 마법이 있구려, 케이트. 그 설탕 감촉에 프랑스 의회의 혀들보다 더한 웅변이 담겨 있으니, 잉글랜드의 해리를 설득하는 속도는 군주들 전체의 청원보다 더 빠를 것이고. 저기 당신 아버님이 오시는군.

샤를 왕, 이사벨 왕비, 부르고뉴 공작, 그리고 프랑스 및 잉글랜드 대신들 등장

부르고뉴 하나님께서 폐하를 보우하시길. 친척이신 국왕님, 우리 공주님께 영어를 가르쳐 주고 계십니까?

해리 왕 내가 그녀에게 가르쳐 주고 싶은 것은, 우리 좋으신 친척, 내가 그녀를 정말 끔찍이도 사랑한다는 것이오, 그게 훌륭한 영어고.

부르고뉴 잘 배우시지 않던가요?

해리 왕 우리 언어는 거칠죠, 친척, 그리고 내 성격이 부드럽다 할 수 없고, 하여 아부의 목소리도 가슴도 갖추지 못하다 보니 그녀 마음에 사랑의 정령을 불러 사랑을 사랑의 본모습으로 보이게 할 수가 없었소.

부르고뉴 웃자고 드리는 말씀이니, 다소 노골적이더라도 용서하소서. 폐하께서 그녀 마음을 움직이시려면, 폐하께서는 마법의 원을 그리셔야 하죠, 껴안으셔야 하는 거죠, 그녀 안에 사랑을 사랑의 본모습으로 나타나게 하시면, 사랑은 분명 벌거

벗고 눈먼 모습일 테죠. 그렇다면 폐하께서 그녀를 나무라실 수 있겠습니까, 아직 처녀성의 진홍빛 음전으로 온통 장미꽃인 그녀가 벌거벗은 눈먼 소년 큐피드를 그녀의 벌거벗은 눈 안 먼 몸 안에 들이기를 거부하는 것인데? 그것은 폐하, 처녀가 받아들이기 어려운 상황이옵니다.

해리 왕 하지만 눈을 질끈 감고 받아들이는 거지, 사랑은 눈이 멀고 강제적이니까.

부르고뉴 그 말씀 또한 그럴듯하군요. 자신이 하는 일을 못 보는 것이니.

해리 왕 그렇다면, 착하신 나의 경, 당신 조카더러 눈 딱 감으라 해 주시오.

부르고뉴 제가 그녀한테 눈을 찡끗 감아 허락하라 할 테니, 폐하, 폐하께서는 제 말뜻 알아듣도록 그녀를 가르치시지요. 왜냐면 처녀들은, 한창 시절 잘 보낸 따스한 몸이라, 8월 24일 바솔로뮤 조수 때 파리 같사옵니다. 눈이 멀었죠, 눈은 있지만. 그때쯤이면 손으로 만져도 가만있어요, 전에는 쳐다보기만 해도 질색을 했건만.

해리 왕 그 얘기는 내가 시간을 그리고 뜨거운 여름을 기다려야 한다는 거군, 그래야 내가 파리를, 당신 조카를, 마침내 잡게 될 거고. 그녀가 눈이 멀어야 한다는 문제도 있고.

부르고뉴 사랑은 눈이 머는 거니까요, 폐하, 사랑하는 것 앞에서는.

해리 왕 그렇구려. 그리고 여러분, 여러분 중 몇몇 분은, 사랑한테 감사해야 할 거요, 나를 눈멀게 한 것에 대해, 내가 내 길을 가로막은 아름다운 프랑스 처녀 한 명 때문에 숱한 프랑스 도

시들을 탐할 수 없게 되었으니 말이오.

샤를 왕 그렇군요, 폐하, 폐하께서는 렌즈를 통해 그것들을 보시
는군요. 처녀처럼 보이는 도시들이라—하긴 그 도시들은 모
두 전쟁이 한 번도 입성한 적 없는 처녀 성벽으로 둘러쳐져
있지요.

해리 왕 케이트를 내 아내로 주시겠소?

샤를 왕 원하신다면.

해리 왕 좋소, 하여 폐하께서 말씀하신 그 처녀도시들은 그녀 시
중을 들면 되고. 내가 원하여 내 길을 가로막던 그 처녀는 내
뜻에 이르는 길을 내게 보여 주게 될 것이고.

샤를 왕 짐은 타당한 조건에 모두 동의하였소.

해리 왕 그런가, 잉글랜드 경들?

워릭 왕께서 각각의 항목을 모두 윤허하셨습니다.

　　　우선 그분의 딸, 그리고 이하 모든 항목들을,
　　　확고하게 제시된 내용대로입니다.

엑스터 딱 하나 왕께서 서명하지 않은 것은 이 항목입니다.

　　　폐하께서 요구하신바 프랑스 왕은, 공식 문서를 쓸 때 언제나
　　　폐하를 이런 형식으로 또 이런 호칭으로 불러야 한다. [읽는
　　　다] 우리의 매우 소중한 아들 헨리, 잉글랜드 왕, 프랑스의 왕
　　　위 계승권자, 프랑스어로는 노트르 트레 셰 피스 앙리, 로아
　　　당글테르, 에레티에 드 프랑스, 그리고 라틴어로는 프레클라
　　　리씨무스 필리우스 노스테르 헨리쿠스, 렉스 앙글리에 에트
　　　헤레스 프랑시에.

샤를 왕 그것도 내가, 형제, 거부했다기보다는,

　　　형제가 요청하시면 통과시키겠다는 것이오.

해리 왕 그렇다면 청컨대, 사랑과 소중한 동맹으로,
 그 항목도 나머지와 마찬가지로 해 주시지요,
 그것에 더하여 폐하의 따님을 주시고.
샤를 왕 그 아이를 주겠으니, 우리 사위, 그녀 혈통의
 자식을 내게 낳아 주시오. 서로 다투는 두 왕국
 프랑스와 잉글랜드, 그 해변 자체가 상대의 행복을
 질시하느라 창백한 표정인 두 왕국이
 그들의 증오를 멈추고. 이 사랑의 결합이
 이웃간 우애와 기독교인다운 조화를
 그들의 상냥한 가슴에 심도록, 결코 전쟁이
 잉글랜드와 프랑스 사이 피비린 칼을 뽑지 않도록.
모두 아멘.
해리 왕 자 이리 오시오, 케이트, 그리고 모두 증인이 되어 주시오
 이제 내가 내 최고 권력의 왕비인 그녀에게 입 맞추노니.

 화려한 취주

이사벨 여왕 하나님, 모든 결혼의 최상 중매자이신 그분이,
 합치셨어요 두 마음을 하나로, 두 영토를 하나로.
 남편과 아내가, 두 사람이지만, 사랑으로 하나이듯,
 두 왕국 사이 맺어진 결합에도
 나쁜 행실이나 잔악한 질투가 없어야 할 것입니다,
 이런 것들이 종종 괴롭히거든요 축복받은 결혼을
 두 왕국의 합의 사이로 끼어들어
 이혼시키는 거죠 한 몸이 된 동맹을
 잉글랜드인이 프랑스인, 프랑스인이 잉글랜드인으로

서로를 받아들일 수 있도록, '아멘' 하십시다.

모두 아멘.

해리 왕 짐이 짐의 결혼식을 준비하겠소. 그날,
　　　나의 부르고뉴 경, 받도록 합시다 경의 선서를,
　　　그리고 모든 귀족들의 선서를, 우리 동맹의 보증으로.
　　　그때 내가 서약하겠소 케이트에게, 당신은 내게,
　　　그리고 부디 우리의 맹세 잘 지켜지고 잘 되어 나가기를.

　　예식을 알리는 나팔 소리. 모두 퇴장

에필로그

코러스 등장

코러스 여기까지 거칠고 일체 무능한 펜으로
　　　　우리 책상물림 저자, 이야기를 쫓아왔습니다,
　　　작은 방에 강력한 사람들을 국한시키고,
　　　　그들 영광의 전체 과정을 처음부터 심히 훼손시키며.
　　　짧은 시간, 그러나 그 짧음 속에 너무도 위대하게 살았죠
　　　　이 잉글랜드의 별이, 운명의 여신이 그의 칼을 만들고,
　　　그것으로 세상 최고의 정원을 그가 이뤘고,
　　　　물려주었습니다 그의 아들 당당한 군주에게.
　　　헨리 6세, 강보에 쌓인 아기로 왕위에 오른
　　　　잉글랜드와 프랑스의 왕이, 이 왕을 이었으나,
　　　국정을 좌지우지하려는 자 너무 많더니
　　　　그들이 프랑스를 잃고 그의 잉글랜드를 피 흘리게 한
것은,
　　　우리의 무대가 종종 보여 드린 대로이니─그것들로 하여,
　　　　이 작품을 여러분께서는 좋게 보아 주시기를.

퇴장

역자 해설

1. 잉글랜드 민족 사극들 : 가장 아름다운 예술작품으로서의 역사

고대 그리스 에스킬로스, 소포클레스, 에우리피데스 '비극'의 '소재'는, 최소한 당대인들에게는, '신화'라기보다 아주 먼 옛날의, 그러나 엄연한 역사였는지 모른다. 위대한 그리스 고전 비극들은, 고대 그리스인들에게, 우리들 개념의 '사극'에 더 가까웠는지 모른다. 더 과감하게 말하자면, 그리스 고전 비극이 여전히 위대한 것은, 역사를 당대적 시각에서 다룬 결과로 그것이 갖추게 된 보편성 때문인지 모른다.

셰익스피어의 문학적 감수성으로 보아, 그런 사정은 셰익스피어도 마찬가지였을지 모른다. 즉, 잉글랜드 역사를 다룬 그의 소위 '사극들'은 그에게 민족사극일 뿐 아니라 시사극이었을지 모른다. 그의 마지막 사극《헨리 8세》의 주인공은 바로 엘리자베스 1세 여왕의 생모를 죽인 엘리자베스 1세 여왕의 아버지였다. 그의 생애 첫 창작 작품은《헨리 6세 2부》,《헨리 8세》가 마지막 작품이니(확신할 수 없으나, 합작설이 나올 정도니 아마 마지막이 맞을 것이다) 그는 평생 동안 '시사=역사'의 틀 자체를 연극-예술화하는 입장이었을지 모르고, 그 입장을 '신세'로 생각했을지 모르고, 그 사극 생애의 '핵심=일상'을 비극의 절정으로 응축하는 동시에 희극의 절정으로 해방시켰던 그의 '정신=예술' 속은 우리 생각보다 훨씬 더 역동적이고 다채로운 것이었을지 모른다.

그러나 역사 현장과 전쟁과 폴스타프가 부딪쳐 작렬하는《헨리 4

세 1부》와《헨리 4세 2부》만 보더라도, 그의 사극들 또한 틀 자체의 연극-예술화 너머 가장 아름다운 예술 작품으로서 역사에 달하는 과정이었고 갈수록 그 결과였다. 셰익스피어 민족사극들은 전에는 물론 그 후에도 비슷한 사례가 없다. 중세 도덕 막간극이 1547년 무렵 베일의《존 왕》을 거쳐 생성된 장르가 사극이라고는 하나. 그《존 왕》은 주인공 말고 다른 등장인물들이 모두 아예 추상들이고 역사는 교훈을 위한 수단일 뿐이고, 1588년 무렵《존의 골칫거리 통치》에서 추상들이 실제 등장인물들한테 자리를 내주지만, 교훈주의는 여전하다.

자신의 자료를 교훈가나 연대기 작성자가 아닌 극작가로서 다루어 실제 역사를 극화하는 사극 작가는 셰익스피어가 처음이고, (엘리자베스 1세 여왕) 시대 혹은 당대의 공통된 가치와 이상, 그리고 역사관과 세계관으로 거대한 총체를 이루는 그의 위대한 사극 연작에 비견될 만한 것은 다른 어느 나라 문학에도 없다. 그의 사극들이 잉글랜드 역사에 빚진 것이 많은 바로 그만큼, 잉글랜드 역사는 그의 사극들에 빚을 지게 된다.

셰익스피어가 엘리자베스 1세 여왕 시대에 잉글랜드 역사를 만난 것이 문학사상 손꼽히는 행운이라면, 잉글랜드 역사가 셰익스피어를 만난 것은 역사상 손꼽히는 행운이다. 셰익스피어 사극들로 하여 잉글랜드 역사는 세계 어느 나라 역사보다 더 행복한 예술에 달한다. 동시에, 셰익스피어 사극들은, 문학이므로, 셰익스피어 시대를 반영하는 정도를 넘어 셰익스피어 시대의 산물이다. 셰익스피어 사극들 또한, 에스킬로스의 오레스테스 3부작, 소포클레스의 외디푸스 3부작 못지않게, 가족-혈연사고 복수극이지만 그들과 셰익스피어 사이 2천 년이 존 왕과 셰익스피어 사이

3~4백 년으로 응집-심화하면서 '역사-사회-정치적'을 당대-예술화하고, 순식간에 순수문학과 참여문학의 구분이 무의미해지고, 갈수록 민족'주의'가 민족'극예술'로 극복되고, 때때로 혹은 수시로, 중세 기괴가 곧장 현대 기괴로 이어지기도 한다.
셰익스피어 사극들에서는 왕권 강화가 근대화의 다른 이름이다. 역시 사극은 사극이고, 지나간 역사는 지나간 역사였을까? 어쨌거나, 셰익스피어 사극들에는 실제 역사적 사실과 다른 부분이 간간히 눈에 띄는데, 우리가 역사를 인식하고 역사의 대강을 파악하는 데 방해가 될 정도는 아니고, '드라마'를 위해 불가피한 변형이며, 그 강력한 드라마로 하여, 우리의 균형 잡힌 역사 인식에 오히려 더 도움이 된다고 할 수도 있겠다. 드라마가 역사와 똑같기를 바라는 것도 일종의 완고일 테니.

《심벨린》은 보통 비극으로 분류되고, 흔히 셰익스피어의 마지막 비극으로 불리지만, 심벨린은 로마제국 시대 브리튼 왕이고, 《심벨린》은 존 왕부터 헨리 8세 시대까지를 끊기지 않고 담아내는 셰익스피어 잉글랜드 사극들보다 한참 더 앞선 시대에 '동떨어져' 있지만 역사는 전설의, 꿈같은 이야기로 시작되고 사극도 그렇게 시작하는 게 순리다. 그렇다면 그보다 더 앞선 전설 시대 이야기인 《리어왕》은? 시대에 관계없이, 사극들의 프롤로그 역을 맡기에는 너무나 강력하고 걸출한 비극이다.
《심벨린》2막 3장 '아침의 노래'는 슈베르트가 곡을 붙인 명곡이 전해 오고, 4막 2장 '만가'는 버지니아 울프 소설 《댈러웨이 부인》 주인공 의식의 흐름의 기조를 이룬다.

첫 노래는, 노래가 끝나자마자 웬 막돼먹은 소리?《심벨린》은 처음부터, 끝나기 직전까지 불안하고, 불안이 불길하다.

브리튼 왕 심벨린의 딸 이너젠이 남모르게 포스튜머스와 결혼하고, 이너젠을 자신의 아들 클로텐과 결혼시키려는 계모 왕비가 그 사실을 일러바치고, 포스튜머스가 추방되는데, 그가 이탈리아에서 아내의 정절을 두고 쟈코모와 내기를 걸고 이길 것을 호언장담 하지만 브리튼으로 건너온 쟈코모가 술수를 부려 이너젠이 잠든 침실에 잠입, 이런저런 가짜 증거를 훔쳐 오고 침실 및 그녀 몸 특징을 설명하니 그걸 철석같이 믿은 포스튜머스는 이너젠에게 자신을 만나러 밀포드 항구로 오라는 편지를 쓰면서 그의 하인 피사니오에게는 오는 도중 그녀를 죽이라고 명한다. 그러나 피사니오는 그녀더러 남장을 하고, 브리튼을 침략 중인 로마 장군 루치우스한테로 가라고 설득하고, 그녀는 오래전 아버지가 추방했던 대신 벨라리어스, 그리고 쫓겨날 당시 벨라리어스가 훔쳐 와 산 동굴에서 키운 두 형제, 즉 그녀의 두 오빠 귀더리어스와 아비레이거스를 만나고, 겁탈을 해서라도 이너젠을 제 것으로 만들려고 그녀를 추적하던 클로텐은 두 형제에게 죽임을 당한다. 몸이 아파 먹은 약이 이너젠을 죽은 듯한 상태에 빠뜨리고 클로텐 시체 곁에 눕혀졌다 깨어나 머리 없는 클로텐 시체를 복장 때문에 포스튜머스 것으로 착각한 이너젠은 루치우스한테로 가고 이어지는 전투에서는 벨라리어스, 귀더리어스와 아비레이거스, 그리고 이탈리아에서 돌아온 포스튜머스의 활약에 크게 힘입어 브리튼인이 대승을 거둔다. 자초지종이 알려지고 온갖 화해와 용서가 이뤄지고, 심벨린은 브리튼과 로마 사이 평화를 위해 로마

황제 아우구스투스에게 조공을 바치겠다 약속하고 모두를 잔치에 초대한다.

'아침노래'는 그 아름다움에 이어지는 클로텐의 막돼먹은 소리가 딱히 음악가 탓은 아니므로 그렇다 치고, 막돼먹은, 그래서 자기들이 죽인, 모가지가 없는 클로텐 시체 옆에 이너젠을 누이며 부르는 아름다운 '만가'라니. 얼핏 《심벨린》은, 마치 《리어 왕》을 해피엔딩 스토리로 바꾸려 어설프게 뜯어 맞추고 땜질한 듯, 어설프고 황당하다. 이탈리아-프랑스-스페인인 혐오가 너무 노골적이다. 그들 대사는 모두 산문이고 이탈리아인들은 모두 악당들이고, 심지어 포스튜머스의 친구 필라리오조차 방관적이지만 그 전에 포스튜머스 대사도 산문이고, 정말 황당한 내기지만, 내기 성립 직후(1막 4장 마지막) 그가 쟈코모와 함께 퇴장하는 것은, 무슨 라스베이거스도 아니고, 정말 드물게 황당하다. 이너젠은 동음이의어 사용의 뉘앙스가, '은연중 뉘앙스'보다 조금 더 강하게, 사태에 대한 책임이 있고, 그래서 알게 모르게, 그녀가 포스튜머스-클로텐 육체 혹은 시체를 혼동할 때 우리는 '오죽하겠어' 느낌에 아주 약간 가닿게 되고, 포스튜머스가 아직도 이너젠을 못 알아보고 때리는 장면은 그 '황당=오죽'의 극치고, '기계에서 나온 신' 개념은 이 모든 것의 연극(용어)적 측면이고, 그렇다 하더라도 클로텐이, 그리고 계모 왕비가 너무 싱겁게 죽는다. 등장인물 아닌 작가 자신이, 뭔가 지쳤다는 느낌이랄까.

하지만, 《심벨린》에는 《리어 왕》뿐 아니라 《폭풍우》 연관도 있고, 그 둘이 적절하게 부딪치거나 결합, 불행과 시련 속에서도 미리 안심하는, 섭리가 편안한 경지랄까 하는 것을 언뜻 발할 때가 있

고, 그때 이너젠을 '최고의 이상적인 여성'으로 보았던, 적지 않은 사람들의 말에 고개가 끄덕여지는 대목이 있다. 하여, 5막 5장 교수형 집행을 앞둔 포스튜머스와 옥리가 펼치는 죽음 대 웃음은 《맥베스》에서보다 덜 비극적이고, 산문적이지만, 그 산문 효과가 '만년작'적이다. 1925년 현대 의상의 《햄릿》이 커다란 영향을 끼치기 2년 전에 같은 방식의 《심벨린》 공연이 있었다는 것은 시사하는 바가 적지 않다 할 것이다.

《심벨린》을 가장, 셰익스피어의 다른 어떤 작품보다 더 가혹하게 평가한 것은 버나드 쇼다. 이미 1896년 이너젠 역을 준비 중이던 엘런 테리에게 《심벨린》이 터무니없는 작품이라고 투덜거리더니 급기야 1937년 그는 이 작품의 마지막 막의 결점들을 겨냥한 희곡 《결말을 바꾼 심벨린》을 발표하기에 이른다. 그리고 다행히, '만가' 첫 두 행은 댈러웨이 부인에게 제1차 세계대전의 악몽을 떠올리는 슬픈 만가이자 위엄을 잃지 않는 심오한 인내의 선언으로 거듭난다. 마지막 두 행은 T. S. 엘리엇 시 《요크셔 테리어에게》에서 거의 차용되고 있다. 스티븐 존다임이 아리스토파네스 《개구리들》을 마구잡이로 차용한 동명 뮤지컬에서는 셰익스피어와 버나드 쇼가 최고의 극작가 타이틀을 거머쥐고 되살아나 세상을 더 낫게 할 것이냐를 놓고 경쟁하는데, 죽음에 대한 자신의 견해를 묻자 셰익스피어는 위 만가를 부르는 걸로 답을 대신한다.

《존 왕》은 크게 ('사자심장왕') 리처드 1세 사후 그 둘째 동생인 존 왕과 그 첫째 동생 아들인 '아서 플랜타저넷' 사이 왕위 계승권(상속)을 둘러싼 합법 및 비합법 투쟁, 거래와 정략이 그 줄거

리 골간이다. 《리어 왕》에 비해 문학성은 크게 떨어지면서도, 분명 더 높은 사회구성체가 들어서 있고, 왕권과 귀족 사이 경제적 권력 투쟁에서 귀족이 승리한 결과인 마그나 카르타가, 보이지 않거나 아주 희미하게 언급될 뿐이지만, 엄연히 들어서 있다. (사실, 마그나 카르타가 정치-사회적으로 중요해지는 것은 셰익스피어 사후다.) 입성 문제를 놓고 싸우는 것도, 결국 피비릴 것이지만, 우선은 무슨 거래를 방불케 한다.

조카 아서의 잉글랜드 왕위 계승을 지지하는 프랑스 왕 필립과 오스트리아 공작 연합 세력의 사실상 선전포고를 통보 받은 존 왕은 어머니 일리노어, 그리고 리처드 1세의 사생아 필립과 함께 프랑스를 침공했다가 존의 조카딸 블랑슈와 프랑스 왕세자의 결혼으로 평화가 다시 찾아오지만 교황 사절 팬돌프 추기경이 존 같은 골수 이단자와 평화 협정을 맺으면 파문을 시키겠다고 위협하니 프랑스 왕은 존을 배신하고, 이어진 전투에서 잉글랜드가 승리, 사생아 필립이 오스트리아 공작을 죽이고, 아서는 사로잡혀 잉글랜드로 송환되어 살해당할 위협에 처하고, 아서의 어머니 콘스탄스는 슬픔을 못 이긴 광기에 몸부림치다 죽고, 존 왕의 사주를 받은 수행원 휴버트는 차마 아서의 몸에 손을 대지 못했으나, 아서가 달아나려다 죽음을 맞게 되고, 존 왕이 죽었다고 생각한 솔즈베리 등 많은 귀족들이, 잉글랜드를 침공 중인 프랑스 왕세자 쪽에 합류하고, 존 왕은 현시국 통제권을 사생아 필립에게 넘긴 뒤 수도원으로 물러났다 독살당하고, 프랑스 왕세자의 기만술을 눈치 챈 잉글랜드 귀족들이 속속 다시 충성을 맹세하고, 새로 등극한 존 왕의 아들 헨리 3세를 중심으로 똘똘 뭉친 잉글랜

드 앞에 프랑스군이 퇴각하며 막이 내린다.

'사생아' 필립 팰컨브리지는 실제 역사에서 아주 희미하게 언급될 뿐이지만, 셰익스피어는 《존 왕》에서 그를 주저 없이 플랜타저넷가 정통이자 제2의 비조로 세워 자신의 사극들을 사실상 '출발'시키며, 이것은 문학적으로 매우 적절한 출발이고, 이것 말고도 《존 왕》은 실제 역사, 혹은 역사서와 어긋나는 내용들이 꽤 있지만 대부분 그 적절함이 야기시켰거나 적절함 속으로 흡수되는 것들이다.

화려장관 볼거리를 관객들이 좋아했던 빅토리아 여왕 시대에는 가장 자주 공연되는 셰익스피어 작품 중 하나였으나 20세기 들면 《존 왕》은 1915년 이후 브로드웨이 공연이 단 한 번도 없고, 1953~2010년 스트렛포드 셰익스피어 축제 공연이 단 4회에 불과한 신세로 전락하지만, 1945년 피터 브룩이 연출한 공연은 그 의미가 적지 않다.

《리처드 2세》를 온통 수놓는 시는 봉건성을 벗는 부르조아적 아름다움의 탄생 과정이라 해도 과언이 아니고, 특히 5막 5장(폼프릿 성 감옥) 전반부 리처드의, 연주되다 그치는 음악과 어우러진, 자신의 소란스런 죽음 직전 독백은 셰익스피어 전 작품을 통틀어 몇 안 되는 압권 중 하나다.

헨리 3세의 세 아들 모두 왕에 오르니, 에드워드 1세(치세 1272~1307), 에드워드 2세(치세 1307~27), 에드워드 3세(치세 13

27~77)가 그들이고 에드워드 3세는 아들 일곱을 두게 되는데, 첫아들 웨일즈 공 에드워드(1330~1376)가 죽자 그의 아들, 즉 에드워드 3세의 장손이 리처드 2세에 오르고 《리처드 2세》 줄거리는 학정으로 치닫던 그가 에드워드 3세의 넷째 아들인 랭커스터 공작 아들, 즉 사촌 헨리 볼링브루크, 훗날의 헨리 4세에게 밀려나는 잉글랜드 역사의 한 대목이며, 그렇기 때문에 《리처드 2세》, 《헨리 4세 1부》, 《헨리 4세 2부》, 그리고 《헨리 5세》를 4부작으로 보아, '헨리 이야기'라는 뜻의 '헨리아드'라 부르기도 한다.

볼링브루크가 리처드의 삼촌 글로스터 공작 암살 죄로 노포크 공작 토머스 모브레이를 고발하자 모브레이가 볼링브루크를 '가장 위험한 반역자'로 맞고소, 리처드는 두 사람의 결투로 자신의 결백을 입증하라 했다가 마지막 순간 모브레이를 영구히. 그리고 볼링브루크를 10년 동안 잉글랜드에서 추방하라 명하고, 아일랜드 원정 경비를 감당해야 했던 그가 사망한 고온트의 재산, 의당 볼링브루크에게 상속되어야 할 그것을 자신의 삼촌 요크 공작, 그리고 노섬벌랜드 백작의 격렬한 반대에도 불구하고 몰수하니, 후자는 자신의 재산을 되찾겠다는 명분으로 권토중래를 도모하는 볼링브루크 쪽에 합류하고, 리처드는 아일랜드 원정을 떠나고 볼링브루크는 요크셔에 상륙, 노섬벌랜드와 함께 버클리 성으로 진격하고 거기에 리처드의 섭정으로 남겨졌던 요크 공작도 어쩔 수 없이 그들을 받아들이고, 웨일즈에 상륙했으나 기대했던 웨일즈 병력이 뿔뿔이 흩어졌거나 자신의 추종자 그린과 부시를 처형하고 높은 인기를 누리는 볼링브루크 쪽에 가담했다는 것을 알게 된 리처드는 요크 공작 아들 오멀을 데리고 플린트 성으로 피

신했다가 거기서 볼링브루크에게 사로잡히고, 볼링브루크는 오로지 자기 재산을 찾으려는 것뿐이라고 강변하지만 볼링브루크 앞에 불려 나온 리처드의 남은 추종자 베이갓이 오멀을 글로스터 공작 살해범으로 지목하고, 볼링브루크가 모브레이 사면령을 내려 오멀과 대질시키려 하지만 모브레이는 베니스에서 이미 죽은 터였고, 불려 나온 리처드가 볼링브루크에게 왕위를 양도하고, 칼라일 주교가 불가함을 주장하다가 노섬벌랜드에게 체포되고, 리처드가 런던탑으로 호송되고, 칼라일 주교와 오멀은 볼링브루크 제거를 도모하고, 리처드는 런던탑 아닌 폼프릿 성으로 가던 도중 왕비와 작별하고, 왕비는 프랑스로 떠나고, 오멀의 음모를 발견한 요크가 서둘러 그것을 알리러 볼링브루크에게 가지만, 그 전에 오멀이 먼저 도착하여 이실직고하며 용서를 구하고, 요크 부인의 간청에 따라 볼링브루크, 헨리 4세가 용서를 하고, 볼링브루크의 명에 따라 리처드는 엑스턴의 피어스 경에게 살해된다.

3막 4장 왕비와 정원사가 나누는 대화는 뛰어난 서정성과 식물의 비유로 리처드 폐위를 예견시키는, 걸작 막간극이다. 마지막 폐위 장면은 엘리자베스 시대에 워낙 민감한 대목이라 검열에 걸렸고, 제임스 1세 왕의 왕권이 안정되고 나서야 비로소 연기 및 인쇄가 가능했고, 에섹스 지지자들의 요청으로 그의 모반 하루 전인 1601년 2월 7일 무대에 올려진, 폐위 장면이 포함된 공연은 말 그대로 역사적인 공연이 되었다.

《헨리 4세》는 '어제의 동지, 오늘의 적'과 치르는 전쟁을 다루는 잉글랜드 사극임이 분명하지만, 동시에, 《1부》는 폴스타프라는 인물을 탄생시키는, 전쟁, 더군다나 내전을 배경으로 더욱 혹심한 희극 걸작이기도 하다. 주인공은 헨리 4세가 아니라 그의 왕세자 해리와 폴스타프 및 그 패거리들이며, 전쟁, 더군다나 내전을 배경으로 더욱, 산문과 운문의, 그리고 산문끼리 쟁패가 파란만장하다. 해리 왕세자는 폴스타프를 날카롭고 효과 있게 공략하지만, 그리고 내용에서 압도적 우위에 있지만 폴스타프는 논리를 넘어서는 희극성의 존재 그 자체고, 5막 3장 해리와, 즉 전쟁 소문이 아닌 전쟁 현실과 직접 마주치는 대목에서 폴스타프의 '코믹'은 일순 나약하여 해리한테 무참하게 '깨'지지만, 그 나약함이 이런 질문을 열기도 한다. 그럴까, 그런가? 그러나 전쟁에서, 죽음 앞에서 용기를 발하는 것이 정말 용기일까, 그건 무지 아닐까? 그거야말로 위선 혹은 비겁 아닐까? 무엇보다, 평화는, 그리고 희극은 유지되어야 하는 것 아닐까?

《2부》는 그에 비해 산문이 무척 지루하고 폴스타프가 잉여 출연인 느낌이 갈수록 강하며, 에필로그 직전 (헨리 5세에 오른) 해리 왕세자가 폴스타프에게 전하는 이별 통고는 그 자체로 적절하지만, 극 전체로 볼 때 너무 늦었고, 너무 늦었으므로 폴스타프의 대응은 희극적이기는 커녕 그냥 비루할 뿐이다. 그리고, 곧 이어지는 에필로그가 다음 작품에서도 그가 등장한다고 예고하지만 《헨리 5세》에는 폴스타프가 나오지 않고, 그의 죽음이 잠깐 언급될 뿐이다. 1부의 퀴클리('재빨리'), 개즈힐('쏘다니는 언덕')에 덧붙여 돌 티어시트('인형 뜯어내고 괜찮은 쪽'), 스네어('올가미'), 팽('독이빨'), 모울디('곰팡이 낀'), 워트('사마귀'), 휘블('연

약한'), 불카프('수송아지') 등 우수마발 백성들의 뜻이름들이 많이 나오는 것은, 이름이 굳어지고 족보가 생겨가는 근대, 더군다나 참혹한 전쟁과 혹심한 희극 사이 절묘한 그것이라고나 할까.

《1부》 1402년 6월~1403년 7월 핫스퍼, 그의 아버지 노섬벌랜드, 그리고 그의 삼촌 우스터 백작이 핫스퍼 아내인 퍼시 부인의 오빠 모티머 영주, 모티머 부인의 아버지인 오웬 글렌다워, 그리고 더글라스 백작과 합세, 반란을 일으키지만 약속 장소인 슈루즈버리에서 핫스퍼와 실제로 합류한 것은 우스터와 더글라스 뿐. 핫스퍼는 왕세자(웨일즈 공) 해리와의 결투에서 패하여 죽고 우스터는 처형되고 더글라스는 풀려나는데, 왕세자 해리는 평소 폴스타프 패거리들과 어울려 물주 노릇을 해 주고 함께 도둑질도 하고 '멧돼지 머리 여인숙'에서 부왕과의 가상 만남을 꾸며 우스갯거리로 만드는 등 방탕 및 패륜 행각을 부러 벌이다가 3막 2장 부왕과 실제로 만난 자리에서 본심을 드러내며 참회의 눈물을 흘리고, 부자 화해가 이뤄지고, 왕세자의 위용을 갖춰 전장에 나온 터였고, 폴스타프도 슈루즈버리에 있었다.

《2부》 1403~13년 스크로우프 대주교, 헤이스팅스 경, 그리고 문장원 총재 토머스 모브레이가 반란을 일으켰다가 술수에 넘어가 스스로 군대를 해산하고 처형당하는데, 운문을 희화화하는 피스톨이 처음 등장하고 폴스타프는 여인숙 여주인 미세스 퀴클리, 창녀 돌 티어시트와 오래 놀아나더니 징병을 한답시고 간 곳에서 만난 시골재판관 로버트 섈로우를 꼬드겨, 왕세자가 자신의 막역 친구인데 곧 왕에 오를 것이고 그러면 좋은 일이 있게 해 주겠다며 천 파운드를 빌리지만, 런던에서 만난 그 왕세자, 헨리 4세가

죽어 헨리 5세에 오른 그의 친구는 면박을 주며 자기 눈앞에서 꺼지라고 말한다.

극중 모티머는 오웬 글렌다워의 딸과 결혼한 에드먼드 모티머 (1409년 사망)와, 리처드 2세가 후계자로 인정했던 조카 에드먼드 모티머(1424년 사망)를 합쳐 만든 등장인물. 이 등장인물로 인해 요크 가문 전체가 에드워드 3세의 아들들과 실제 역사보다 한발 더 가깝게 된다.

《헨리 5세》의 압권은 단연, 위 대사의 힘을 받아, 전투를 앞두고 수적으로 완전 열세인 병사의 사기를 정말 극적으로 북돋우는 헨리 5세의 연설(4막 3장). 방백에서 절묘하게 이어져 공연 효과는 더 크다. 젊은 왕이 밤에 변장을 하고 막사를 돌아다니며 불안에 떠는 병사들을 달래고 그들이 자신을 정말 어떻게 생각하는지 살피고, 자신도 그냥 사람일 뿐인데 왕으로서 져야 하는 도덕적 책임에 대해 고뇌한 뒤의 연설인 것을 감안하면 감동은 배가된다. 이것을 따로 '크리스퍼누스 축일 연설'이라고 부른다.

캔터베리 대주교의 말에 고무되어 프랑스 왕관을 거머쥐기 위해 프랑스 원정을 떠나기 전 헨리 5세는 사우샘튼에서 자신을 암살하려는 케임브리지 백작, 스크루우프 경, 그리고 토머스 그레이 경의 음모를 발견, 이들을 처단하고 아르플레르를 점령, 칼레를 향하다가 아젱쿠르에서 프랑스 대군을 만나지만 크게 승리하며 트르와 조약으로 프랑스 왕의 딸 카트린느와 결혼하는데, 극 초

반, 피스톨과 결혼한 옛 퀴클리가 폴스타프의 죽음을 알리고 피스톨, 바돌프, 그리고 님이 원정대에 참가하지만 바돌프와 님은 약탈죄로 교수형 당하고, 피스톨은 웨일즈인 지휘관 플루얼런을 모욕했다가 그에게 흠씬 얻어맞고 부추 모양 채소 리크를 강제로 먹게 되며, 해리 왕은 플루얼런을 잉글랜드 병사 마이클 윌리엄즈와도 싸우게 만든다.

윌슨(Wilson, John Dover, 1881~1969)은 폴스타프가 《헨리 5세》에 원래 등장할 예정이었으나 켐페가 떠나 마땅한 배우가 없자 폴스타프 대사를 빼고 새로운 에피소드를 집어넣거나 피스톨이 폴스타프 대신 리크를 먹게 한 것이라고 주장한 바 있지만, 어쨌거나, 피스톨의 운문 회화화는 《헨리 5세》에서 아예 거덜 난 운문 차원에 달하고, 님, 바돌프, 피스톨의 코미디는 죽어서도 희극적인 폴스타프 죽음에 무척 심오한 페이소스를 부여한다. 바돌프의 외모는 전쟁-일상의 참상을 희극-역설적으로 강조하고, 아일랜드 방언, 웨일즈 방언, 스코틀랜드 방언의 군인-지휘관들 또한 못지않게 멍청하고, 희극적이다. 해리는 전 작품에서와 마찬가지로 산문과 운문을 모두 구사하지만, 이번에는 서민과 귀족-왕족 모두를 대변하기 위해서며, 헨리 5세의 카트린느 구애는 전부 산문이지만 폴스타프풍 산문은 아니고, 불어 동음이의의 과감한 구사는 귀족 사회 너머 국제(화) 사회를 반영한다. 소년의 죽음은, 미래-비극적이다.

《헨리 6세 1, 2, 3부》의 주인공 헨리 6세(1421~71)는 헨리 5세와 카트린느 사이에 난 유일한 아들로 돌을 맞기 전 1422년 잉글랜드 왕위에 올랐고, 1426년 웨스트민스터에서, 그리고 1431년 파리에서 대관식을 치렀고 1440~41년 이튼 칼리지, 킹스 칼리지, 케임브리지 대학을 잇달아 세웠으며 1445년 앙주의 마가릿과 결혼했는데, 온화하고 참을성 있는 성품이었으나 아버지가 남겨 준 프랑스 유산을 지켜 내거나 잉글랜드 내 랭커스터 가와 요크 가 사이 장미전쟁을 막을 만큼 강하지는 못하더니, 1471년 튜크스베리 전투 이후 피살된다.

《1부》 헨리 5세가 죽고 6세가 즉위한다. 잉글랜드인은 프랑스 내 영지를 지키려 하지만 성처녀 잔('창녀이자 마녀')의 활약에 자꾸 밀리고 잉글랜드 군을 이끌며 용감하게 싸워 수차례 승리를 거둔 탈봇도 결국 죽고 잉글랜드 내부에서 호국경 글로스터 공작과 윈체스터 주교 헨리 보포트(훗날 추기경) 사이 알력이 심해지며 템플 정원에서 양쪽이 각각 붉은 장미와 백장미를 뽑아 랭커스터 가와 요크 가 사이 본격적인 장미전쟁의 시작을 알리고, 헨리 6세는 나폴리 왕이자 앙주 공작인 르네의 딸 마가릿과 결혼한다.

《2부》 왕이 마가릿과의 결혼 선물로 앙주와 마인을 장인에게 양도한 것에 격렬한 이의를 제기하는 호국경 글로스터에게 마가릿 왕비, 추기경 보포트, 왕비의 연인 서포크, 그리고 요크가 앙심을 품고, 왕을 해코지하는 마법을 썼다는 누명을 씌워 글로스터 공작부인을 추방하더니, 글로스터마저 체포한다. 살인 혐의로 추방된 서포크가 해적들한테 다시 피살되고, 4막 대부분은 잭 케이드

의 반란과 죽음의 장. 5막에서 장미전쟁이 시작되어 헨리 왕, 마가릿 왕비, 서머싯 공작과 늙은 클리포드 영주가 랭커스터 편에 서고 워릭 백작과 그 아들 솔즈베리 백작이 요크와 그 아들들을 지지한다. 1455년 세인트 앨번즈 전투가 벌어지고 서머싯 공작과 클리포드 영주가 전사한다.

《3부》세인트 앨번즈 전투가 끝나고 헨리 6세가 요크를 자신의 왕위 계승자로 하지만 마가릿 왕비는, 아들 클리포드의 후원을 업고 자신의 적통 왕세자 에드워드를 위해 싸움을 계속. 웨이크필드에서 클리포드가 요크의 어린 막내아들 러틀랜드를 죽이고 요크도 사로잡혀 클리포드와 마가릿에게 모멸당한 후 칼에 찔려 죽는다. 하지만 요크의 두 아들, 훗날 에드워드 4세(치세 1461~83)와 리처드, 훗날 리처드 3세(치세 1483~85)가 1461년 타우튼 전투에서 랭커스터 가문을 물리치고. 여기서 클리포드가 살해당하고 헨리 6세가 체포당하고 왕에 오른 에드워드가 엘리자베스 우드빌과 결혼하자 워릭이 마가릿 편에 합류, 헨리를 풀어주고 에드워드를 사로잡지만 에드워드는 달아났다가 헨리를 다시 사로잡고. 1471년 바넷 전투에서 워릭군을 물리치고 워릭을 죽인다. 1471년 튜크스베리 전투에서 랭커스터 가문이 최종적으로 패퇴하고 헨리 6세의 맏아들 에드워드를 칼로 찔러 죽이며, 리처드는 런던탑으로 달려가 헨리 6세를 죽인다.

장미전쟁을 다루면서 특히, 법률용어가 난립한다. 초기작이지만 탈봇의 절규는 리어 왕을 연상시키기에 족하고, 서포크가 마가릿을 '꼬시'는 이야기는, 그에 비하면 더욱, 지루하고 지리멸렬한 코미디지만, 잠깐 동안의 평화 속이라는 것을 감안하면 그럴 법

하기도 하다. 평화란 그런 것이고, 그래서 좋은 거니까. 폴스타프를 뒤집었달까. 그것을 다시 뒤집어 잭 케이드를 그리 심하게 희화화했을까? 서머싯 공작은 헨리 보포트와, 그의 공작 작위를 물려받은 동생 에드먼드를 합친 인물이다.

《리처드 3세》는 기형의 왕이 벌이는, 소름끼칠 정도로 기괴하고 끔찍한 정치의 장이다.

에드워드 4세(1442~1483)는 잉글랜드 최초의 요크 가문 출신 왕으로 1461. 3. 4.~1470. 10. 3 통치 때는 폭력으로 얼룩졌고 잠시 랭커스터 가문에게 밀렸으나 튜크스베리 전투 때 랭커스터 가문을 완전 제압하고 다시 왕위에 오른 뒤 나라를 평화롭게 다스리다가 갑작스레 죽음을 맞은 인물이다. 꼽추 리처드, 훗날 리처드 3세의 맨 처음 독백을 우리는 이 책 맨 앞에서 이미 읽었고 그의 치세는 2년에 불과하다.

에드워드 4세의 임종이 시시각각 다가오고 그의 둘째 동생인 리처드가 왕위를 차지하려면 그와 왕좌 사이 여섯 사람, 에드워드의 두 아들, 즉 왕세자 에드워드와 요크 공작, 그리고 에드워드의 딸 엘리자베스, 리처드의 형인 클래런스, 클래런스의 어린 아들과 어린 딸을 처리해야 한다. 1막에서 리처드는 형 클래런스를 런던탑에 갇히게 만든 다음 다시 손을 써서 죽이는 데 성공하고, 튜크스베리에서 자신의 손으로 직접 죽인 헨리 6세 왕세자 아들 에드워드의 미망인 앤 부인한테 뻔뻔스럽게 구애, 훗날, 놀랍게

도, 결혼하는 데 성공한다. 헨리 6세의 미망인 마가릿은 코러스처럼 출몰하며 철천지원수들인 요크 가문 사람들을 저주하는 한편 리처드를 조심하라 경고하고, 에드워드 4세가 죽자 리처드는, 버킹검 공작의 후원을 받으며 왕비파를 공격, 그녀 동생 리버즈 백작과, 그녀가 전 남편 사이에 낳은 아들 그레이 경, 그리고 에드워드의 고명대신 격인 궁내장관 헤이스팅스 경을 죽이고, 에드워드의, 에드워드 5세로 등극이 예정된 왕세자와 왕자 요크 공작을 런던탑에 가두고, 버킹검 공작이 런던 시민을 설득하여 리처드를 왕으로 선포케 하고, 왕에 오른 리처드가 런던탑의 왕세자와 왕자를 암살케 하고, 에드워드의 딸 엘리자베스와는, 자책과 병으로 죽어 가는 아내 앤을 더 빨리 죽게 조치한 후, 결혼하려 계획한다. 클래런스의 딸은 신분이 미비한 신사와 결혼할 것이고, 그의 아들들은 멍청하니 그만하면 되었다. 그런데 왕세자를 죽인 것에 대해 버킹검 공작 마음이 갈팡질팡하고, 리처드가 내치니 버킹검은 헤이스팅스의 친구 스탠리 경의 사위인, 랭커스터 가문의 리치먼드 백작 헨리 튜더, 훗날의 헨리 7세와 합류하려다 사로잡혀 처형되고, 상륙한 헨리 튜더의 군대가 보스위스에서 리처드 군대와 마주친다. 전투 전날 밤 리처드가 죽인 사람들의 유령이 차례차례 나타나 그를 저주하고 그의 패배를 예언하고, 그 예언대로 되고 헨리 튜더가 헨리 7세로 추대된다.

리처드 3세의 찬탈 과정은 속이 빠르고, 헨리 7세 등장 이전까지는 명분도 아름다움도 의리도 비극성도 동반 퇴색하지만, 리처드 3세가 리처드 3세를 기괴하게 여기는 극에 달할 때까지 축적되는 기괴의 과정, 그 기괴의 미학, 즉 기괴의 이미저리와 그럴듯함

은, 사례를 찾기 힘들다. 실제 역사에서 마가릿은 장미전쟁 패배 후 그녀 아버지가 몸값을 지불하고 데려갔고 그 뒤 잉글랜드로 돌아오지 않았다.

1955년 올리비에는 자신이 감독 출연한 영화 한 편으로 가장 유명한, 그리고 가장 자주 패러디되는 리처드 3세 배우가 된다. 셰익스피어 《헨리 6세 3부》의 몇몇 장면 및 연설을 시버가 다시 쓴 희곡 '리처드 3세'와 합친 그 영화 대본에는 마가릿 왕비와 요크 공작부인이 아예 없고, 위 리처드의, 유령들의 저주 그 후 독백이 없다. 코미디언 피터 셀러스는 1965년 비틀즈 음악 특집 TV 방송에서 비틀즈 노래 '고된 하루의 밤'을 올리비에의 리처드 3세 풍으로 읊었고, BBC TV 시튜에이션 코미디 《블랙 애더》 시리즈 첫 에피소드 또한 올리비에 영화를 일부 패러디, '자애로운' 리처드가, 셰익스피어 원작 대사를 망가뜨린다. 이제 우리 달콤한 만족의 여름은 구름 뒤덮인 겨울이 되었다 이 튜더의 구름들이 해냈어……. 2002년 영화 《거리의 왕》은 리처드 3세 이야기를 갱단 풍속도로 녹여 내고, 2011년 영화 《왕의 연설》에는 '이제 우리 불만의 겨울은/ 영광의 여름 되었다 이 요크 가문 태양 아들이 해냈어' 대사를 읊는 리처드 3세 배역 오디션이 나온다.

튜더 가문의 첫 왕 헨리 7세(치세 1485~1509)는 1483년 자신의 맹세를 지켜 1486년 요크의 엘리자베스와 결혼, 요크 가와 랭커스터 가를 통합하는 식으로 튜더 왕가 왕권 기반을 탄탄히 다졌고 그의 사망 후 헨리 8세가 순조롭게 왕위를 이어 받았다.

《헨리 8세》는 지문이 셰익스피어 작품 가운데 가장 정교하며, 도버 월슨 및 소수를 제외한 셰익스피어 학자들이 존 플레처와 합작인 것으로 여기며, 아마도 셰익스피어가 1막 1장과 2장과 4장, 3막 2장 1~203행(왕의 퇴장까지), 5막 1장을, 플레처가 프롤로그 및 에필로그를 포함한 나머지를 썼을 것이고, 드라마라기보다는 일련의, 각 개인들이 겪는 재앙이나 사건들의 나열이다. 울시 추기경과의 권력투쟁에서 밀려 대역죄로 고발당하고 재판받고 처형당하는 버킹검 공작, 강제 이혼당하고 끝내 죽음을 맞는 캐서린 왕비, 왕과 결혼하는 앤 불린, 그것을 막으려던 음모가 들통 나 실각하고 역시 죽음을 맞는 울시, 캔터베리 대주교에 임명되었다가 원체스터 주교 가디너의 탄핵을 받지만 왕이 나서서 위기를 모면시켜 주는 크랜머…… 그리고 마지막은 앤 불린과 헨리 8세 사이 태어난 국왕 장녀 엘리자베스, 훗날 엘리자베스 1세의 세례식을 축하하는 일대 소란이고 장관이다.

2. 셰익스피어 '연극＝생애' 안팎

튜더 왕조 시대부터 지금에 이르기까지 잉글랜드(영국) 왕실은 일을 크게 세 가지로 나누어 고관에게 각각의 책임을 맡기는바, 왕실 제3위 고관인 사마관(司馬官, the Master of the Horse)이 주로 바깥일을, 제2위 고관인 가령(家令, the Lord Steward)이 음식과 음료, 조명 및 난방 따위 지하 일을, 그리고 제1위 고관 궁내장관(the Lord Chamberlian of the Household)은 지상의 모든 일을 담당한다. 군주의 거처, 의상, 여행, 손님 접대,

여흥 등등. '궁내'는 다시 둘로 나뉘는데, 1) 궁내 사실(私室)은 엘리자베스 1세 여왕 시대의 경우 궁내장관, 부장관, 기사 4명, 기사장(Knight-Marshall), 신사 18명, 궁내관(Gentleman-Usher) 4명, 말구종장(Groom-Porter), 말구종 14명, 고기 써는 사람 넷, 술잔 따라 올리는 사람 셋, 재봉사 넷, 수행 기사 종자(Squire to the body) 넷, 2등 궁내관(Yeoman-Usher) 넷, 시동 넷, 전령 넷, 여왕 전속 목사(Clerk of the Closet) 둘, 그리고 많은 귀족 신분 시녀 및 하녀들이, 2) 알현실은 수행 시하인 (Esquire of the Body)들과 더 많은 궁내관 및 말구종들이 관리했다.

셰익스피어는, 모든 배우-공동소유주들이 그렇듯, 궁내장관 직속의 말구종 신분이지만, 월급을 받은 것은 아니다. 잔치 및 공연 따위를 담당하는 일이 헨리 7세 때 상설 부서로 격상되고 책임자가 임명되었는데, 직제상 궁내장관 직속이지만 점차 극장 전반에 폭넓고 독립적인 권력을 행사하게 된다. 공공극장에서는 오후 두 시경 공연이 시작되어 두 시간 혹은 두 시간 반 동안 이어졌고, 개인 극장에서는 어차피 인조 조명이 필요했으므로 더 늦게 시작할 수도 있었다. 포스터 따위로 공연 작품을 홍보했고, 트럼펫을 세 번 불어 공연 시작을, 깃발을 달아 공연 중임을 알렸다. 비극일 경우 천정에 검은 커튼을 매달았다. 극장 입구에서 입장료를 거뒀고, 최상층 관람석 입구에서 추가 요금을 받았다. 세 번째 트럼펫 소리가 울리면 프롤로그가 전통적인 검은 복장으로 등장하고 연극이 공연되는데, 공공극장에서는 아마도 중간 휴식이 없었지만, 개인 극장에서는 음악을 위한 중간 휴식이 있었고, 이 전통을 17세기 초 극장들이 변형된 형태로 채택하게 되었을 것이

다. 공연이 끝나면 에필로그가 나와 관객에게 박수갈채를 부탁하고, 지그 춤곡이 이어졌다. 관객들이 빠져나가면 배우-극장주들이 거둔 돈을 계산, 최상층 추가 요금의 반을 임대료로 극장주(아마도 자기 자신들)에게 지불하고 고용 배우들에게 급료를 주고 나머지를 자기들이 챙겼다. 역병과 청교도들이 배우들의 최대 적이었다. 런던은 상인과 장인들, 그들의 도제들과 여행자들의 도시였고 도시를 다스리는 것은 런던 시장, 그리고 12개 복장 조합이 선출한 대표들로 구성된 시 자치체였는데, 역병이 돌면 추밀원이 시 자치체 성화에 못 이겨 극장 폐쇄를 명할 밖에 없었고 그러면 런던 배우들은 지방을 순회하며 지역 터줏대감 극단들과 힘겨운 경쟁을 벌여야 했다. 1584년 배우들은 역병으로 인한 사망자가 주 50명을 넘지 않는 한 공연을 허락하는 게 이치에 맞다고 주장했고 시 자치회는 온갖 원인으로 인한 사망자 수가 3주 연속 50을 넘지 않아야 한다고 답했는데, 1607년에는 역병 희생자 수가 30을 넘을 경우, 그 후에는 40을 넘을 경우 자동적으로 극장 문을 닫았을 것이다.

셰익스피어 사극들을 따라 우리는 곧장 셰익스피어 탄생 직전까지 왔다. 피터 홀의 '완전히 다른 사람이 되는 능력'과 '그 능력을 다룰 수 있는 또 다른 능력'은 물론 역사상 가장 민활한 시적 상상력과 연극 기획력, 그리고 극장 운영 수완을 갖춘 예술가 가운데 하나였던 그를 통해 잉글랜드 역사가 응집, 현재화할 뿐 아니라, 예술-미래화한다. 그리고, 첫 작품《헨리 6세 2부》를 쓰기 시작한 1590년부터 마지막 작품《헨리 8세》를 마친 1613년까지 이어지는 그의 '연극=생애'는 잉글랜드 역사 이전 그리스 신화(《한여름 밤의 꿈》), B.C. 1천2백 년 무렵 미케네 문명 그리스인

들이 10년 동안 벌인 트로이 전쟁(《트로일루스와 크레시다》), 소포클레스(497~406 BC.) 당대인 BC. 491년 무렵 볼스키 족을 이끌고 로마를 공격했으나 아내와 어머니의 간청에 로마를 봐주고, 오히려 볼스키 족한테 죽임을 당하던 초기 로마 공화국 귀족(《코리올라누스》), 에우리피데스(469~399 BC.)와 소크라테스(450~404 BC.) 당대 그리스(《아테네의 타이먼》), 헬레니즘 시대(《페리클레스》), 로마공화국이 제정으로 넘어가던 시절(《줄리어스 시저》, 《안토니와 클레오파트라》), 그리고 플루타르크(46~110) 당대 (《티투스 안드로니쿠스》) 역사까지 응집, 현재화하고, 예술-미래화한다. 그리고 걸작들은 그 응집, 현재화, 예술-미래화를 끊임없이, 갈수록 질 높게 추동하는 동시에 끊임없이 그 추동의 결과물이다.

김정환

1954년 서울 출생. 서울대 영문과를 졸업했다.
1980년 《창작과 비평》에 시 '마포, 강변동네에서' 외 5편을 발표하면서 작품 활동을 시작했다.
시집 《지울 수 없는 노래》《하나의 이인무와 세 개의 일인무》《황색예수전》《회복기》
《좋은 꽃》《해방 서시》《우리 노동자》《기차에 대하여》《사랑, 피티》《희망의 나이》
《노래는 푸른 나무 붉은 잎》《텅 빈 극장》《순금의 기억》《김정환 시집 1980-1999》
《해가 뜨다》《하노이 서울 시편》《레닌의 노래》《드러남과 드러냄》 등 20여 권의 시집과,
소설 《파경과 광경》《세상 속으로》《그 후》《사랑의 생애》,
산문집 《발언집》《고유명사들의 공동체》《김정환의 할 말 안 할 말》,
평론집 《삶의 시, 해방의 문학》, 음악 교양서 《클래식은 내 친구》《내 영혼의 음악》,
문학 창작 방법론 《작가 지망생을 위한 창작 강의 일곱 장》,
역사 교양서 《상상하는 한국사》《20세기를 만든 사람들》《한국사 오디세이》 등이 있으며,
《더블린 사람들》《셰익스피어 평전》 등을 번역했다.
2007년 제9회 백석 문학상을 수상했다.

헨리 5세

Copyright ⓒ 김정환, 2012

첫판 1쇄 펴낸날│2012년 10월 20일
지은이│셰익스피어
옮긴이│김정환
펴낸이│박성규
펴낸곳│도서출판 아침이슬
등록│1999년 1월 9일(제10-1699호)
주소│서울시 은평구 신사동 25-6(122-882)
전화│(02)332-6106
팩스│(02)322-1740
이메일│21cmdew@hanmail.net
ISBN 978-89-6429-126-9 04840
ISBN 978-89-6429-132-0 (세트)
책값은 뒤표지에 있습니다.